청소년을 위한 박물관 에세이

문화·예술·역사가 궁금한 십 대에게 들려주는
살아 있는 박물관 이야기

청소년을 위한
박물관
에세이

강선주·김인혜·이지희·김미도리
안금희·곽신숙·서윤희 지음

우리의 상상을 뛰어넘는 공간, 박물관

여러분은 박물관에 가는 것을 좋아하나요? 독특하고 재미있는 체험 전시가 열리고 다양한 기획 전시가 열리는 박물관은 이제 많은 이들에게 친숙한 공간이 되었습니다. 하지만 저는 여전히 많은 사람들이 박물관에 대해 모르는 것이 많다는 사실이 아쉬웠습니다. 전시장에만 들렀다 나오는 관람객들이 박물관을 속속들이 안다면 좀더 이 공간을 사랑하게 될 것이 틀림없었으니까요.

이 책은 박물관이 무엇인지, 멋진 전시는 어떻게 만드는지, 박물관에서 수집한 수많은 자료를 어떻게 체계적으로 분류하고 보관하는지, 디지털 미디어를 통해 죽은 듯한 과거를 어떻게 살아 움직이게 하는지, 오랫동안 땅속 깊이 파묻혀 깊은 상처를 입은 보물에 어떻게 전성기 때의 광채를 돌려주는지, 또 박물관이나 미술관에서 교육은 어떻게

하며 박물관을 어떻게 운영하는지 등 박물관을 숨 쉬게 하고 살아 움직이게 하는 사람들이 들려주는 이야기입니다. 이들의 숨결과 손길로 고려청자가 빛이 나고 이중섭의 그림이 사람들에게 영감을 주죠.

박물관의 과거는 지금 우리가 당연한 듯 누리는 이 공간이 역사적으로 많은 사건을 거치며 얻은 선물이라는 사실을 말해 줍니다. 공공의 문화유산을 누구나 향유할 수 있게 된 덕에 우리는 많은 것을 배울 수 있고 우리의 문화유산도 지켜낼 수 있게 되었지요.

박물관의 미래는 어떨까요? 로봇이 전시를 해설하고 죽은 듯한 과거를 살려내는 AR이나 VR 기술, 메타버스, NFT 등 최첨단 기술과 함께 발전해 나가는 박물관의 모습을 보고 읽는다면 새로운 앞날이 기대될 것입니다.

박물관은 자신의 일을 하면서 행복을 느끼고 또 삶의 의미를 찾는 사람들이 있는 공간이기도 합니다. 우리는 박물관 관련 직업 하면 도슨트나 큐레이터를 떠올리죠. 그런데 전시에 빛을 더하는 전시 기획자부터 세상에 하나뿐인 기록을 다루는 아키비스트, 문화유산을 고치는 보존 과학자, 미술교육 전문가인 에듀케이터, 손 닿지 않는 곳까지 챙기는 운영 담당자까지 다양한 직업을 가진 사람들이 이곳에서 자신의 보람을 찾으며 일하고 있습니다. 이들에게 박물관은 '일의 현장'입니다.

어떤가요? 박물관은 우리의 생각보다 훨씬 다채로운 공간입니다. 이 책에서 문화와 역사, 예술이 흘러 넘치는 박물관의 진면목을 만나 보세요. 박물관을 한 뼘 더 좋아하게 될 것입니다.

2024년 1월
강선주

차례

1장

박물관은 무엇이고
어떻게 탄생했을까?

강선주

경인교육대학교 사회과교육과 교수

'그것'의 과거와 미래가 궁금할 때 가야 하는 곳은?

과거를 생생히 표현한 공간

독일을 여행하면서 로텐부르크의 중세범죄박물관을 방문한 적이 있습니다. 그때 말로만 듣던 정조대가 전시된 것을 보았습니다. 기독교가 사회의 규범을 만들고 질서를 유지하던 중세 서유럽에서 남편이 오래 집을 비울 때 아내에게 주었다는 물건이죠. 믿기 어려운 이야기가 아닐 수 없습니다. 당시 쇠로 된 정조대를 만드는 데는 돈이 많이 들었을 테니, 돈 많은 기사가 주로 사용했겠죠?

그런데 실제 정조대를 아내가 사용하게 했을까요? 여성은 이 정조대를 밤낮으로 착용하고 며칠이나 견딜 수 있었을까요? 정조대를 실제 사용했을까에 대해 지금도 논란이 이어지고 있습니다. 서유럽의 기

독교 세계가 이슬람 세계와 충돌했던 11~13세기의 십자군전쟁 때 실제로 사용했다고 주장하는 사람이 있는가 하면, 정조대는 십자군전쟁 시기에 만들어진 것도 아니고 실제 사용된 것도 아니라고 주장하는 학자도 있어요.

16세기 그림에 정조대가 나오기는 하지만, 그 그림의 내용은 사실이 아닙니다. 십자군전쟁 시기나 16세기에 사용했던 정조대는 발견되지 않았거든요. 현재 남아 있는 정조대는 연대 측정 결과 대부분 19세기에 만들어진 것이라고 합니다. 그렇다면 정말 여성들이 사용하게 하기 위해 정조대를 만들었을까 하는 궁금증이 생깁니다. 실제 여성이 착용했든 안 했든, 정조대는 여성의 정조를 사회적으로 이상화하고 강

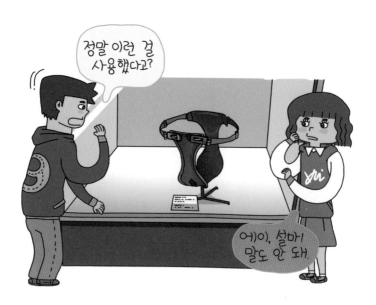

요했던 유럽인의 관념을 보여줍니다.

　오늘날 우리가 생각할 때는 말도 안 되는 엽기적인 물건이지만, 옛날에는 사람들이 일상생활에서 자연스럽고 당연하게 사용했던 물건들을 박물관에 가면 볼 수 있죠. 또 오늘날에는 모든 사람이 일상적으로 사용하는 물건이지만, 과거에는 특정한 신분의 사람만이 특정한 행사에서 사용했던 물건도 있습니다. 청동기시대의 청동거울이나 삼국시대의 로만 글라스, 유리 제품 같은 것이죠.

<div style="border:1px solid; padding:10px;">

🔍 **알아봅시다**

청동거울(동경)과 유리 제품

　청동거울은 청동기시대부터 조선시대까지 사용된 물건입니다. 청동기시대에는 제사장이나 종교적 지도자가 주술적인 의식에 사용했을 것으로 추측되고, 고려나 조선에서는 여성과 남성이 용모를 가꾸고 확인하는 데 사용했습니다. 청동거울의 의미가 시간이 지나면서 변한 것이죠. 청동기시대에는 청동거울이 특정한 권능을 의미했다면, 고려에서는 귀족의 일상용품이 된 셈입니다.

　오늘날에는 누구나 멋진 유리잔에 음료를 마실 수 있습니다. 그러나 신라시대의 유리잔은 오늘날로 치면 명품 중에서도 명품이었을 것입니다. 왕족의 무덤인 천마총이나 황남대총에서 발견된 유리잔의 성분을 분석해 보니, 지중해 연안에서 제작된 것이었습니다. 그곳에서 아시아 대륙을 가로질러 무척 오랜 시간에 걸쳐 여러 사람의 손에서 손으로 전달되어 신라에 들어온 것이니, 귀한 만큼 왕족이나 귀족만 사용할 수 있었겠죠. 이처럼 물건의 희소성이나 사람들의 생활 양식이 변하면 물건의 용도나 가치 역시 변합니다.

</div>

박물관은 오늘날과 전혀 다른, 과거의 인간, 동물, 식물, 예술, 과학의 세계를 보여주면서 인간, 자연, 사회 등에 대해 갖고 있는 우리의 관념이 어쩌면 매우 편협할 수도 있다는 점을 일깨워줍니다.

재미있는 일들이 가득한 공간

〈박물관이 살아 있다〉라는 영화를 본 적 있나요? 이 영화에서 박물관은 과거가 현재가 되는 곳이자, 흥분, 두려움, 공포, 즐거움, 슬픔 등 온갖 감정이 요동치는 곳으로 그려집니다.

그런데 왜 우리는 박물관 하면 조용히 걸어 다니며 뭔가를 읽고 보면서 쉼 없이 머릿속에 지식을 집어넣어야 하는 재미없는 곳을 떠올릴까요? 과거와 동물, 예술 작품에 대한 호기심도 박물관에만 가면 사라지는 듯한 느낌을 받습니다. 정말 박물관은 그렇게 재미없는 곳일까요?

사실 박물관에는 여러분이 좋아하는 모든 것이 있습니다. 역사와 미술 작품은 물론이고, 게임, 애니메이션 캐릭터, 로봇, 차, 인형, 동화책, 곤충, 만화, 케이팝을 비롯한 음악, 춤 등이 전시되어 있죠. 관람객이 직접 체험할 수 있는 박물관도 있습니다.

흔히 박물관 하면 역사만 떠올리는데, 범죄, 인물, 만화 캐릭터나 장난감, 컴퓨터, 공룡 등을 연구하고 전시하며 교육하는 박물관도 있고, 빛으로 예술 작품을 표현하는 박물관도 있으며, 동물, 식물, 광물의 신비를 알려주는 박물관도 있습니다. 조용히 읽고 보는 것을 넘어서, 만지고 가지고 놀고 실험하고 체험할 수 있는 박물관도 많죠.

이제는 박물관에 대한 선입견에서 벗어나세요. 여러분을 흥분시키

는 재미있고 신기한 것을 볼 수 있는 박물관을 찾아보세요. 그리고 과거만 보지 말고 과거가 어떻게 변해 현재의 모습이 되었는지, 또 미래에는 어떤 모습이 될지 상상해 봅시다.

 토론해 봅시다

1. 지금 우리가 흔히 사용하는 물건 중에 훗날 박물관에 전시됐을 때 후손들이 '이것이 왜 전시됐지?'라고 의아해할 만한 것은 무엇이 있을까요? 상상해 보고 친구들과 이야기해 봅시다.

2. 어디에서나 쉽게 찾을 수 있는 유리잔처럼 지금 우리는 일상적으로 사용하지만 옛날에는 구하기 어려웠던 물건은 무엇이 있을까요? 주변을 둘러보고 친구들과 함께 이야기해 봅시다.

2

민속촌과 안동 하회마을도 박물관일까?

알고 보면 더 넓은 박물관의 세계

퀴즈로 시작해 볼까요? 다음 중에 박물관이라고 생각하는 것을 모두 골라보세요.

① 창경궁　　　　　　　　② 국립현대미술관
③ 서울동물원　　　　　　④ 화순 고인돌 유적
⑤ 서천 황새마을　　　　　⑥ 안동 하회마을
⑦ 전쟁기념관　　　　　　⑧ 제주 빛의벙커
⑨ 국립한글박물관　　　　⑩ 서대문과학관
⑪ 헬로키티아일랜드　　　⑫ 소래역사관
⑬ 박인환문학관　　　　　⑭ 서대문자연사박물관
⑮ 충청북도농업과학관

'박물관'이라는 명칭이 붙은 것만 박물관이라고 하면 15개 보기 중에 국립한글박물관과 서대문자연사박물관만 해당되겠죠. 문화체육관광부는 해마다 박물관에 관한 통계를 내는데, 박물관과 미술관으로 등록한 것만 포함합니다. 등록한 박물관만 친다면 국립현대미술관, 전쟁기념관, 국립한글박물관, 헬로키티아일랜드, 소래역사관, 박인환문학관, 서대문자연사박물관, 충청북도농업과학관 등을 박물관으로 분류할 수 있어요.

그런데 박물관의 개념에 기초하여 살펴보면 15개 모두 박물관이라고 할 수 있습니다. 보통 건물이나 기관의 명칭에 박물관이나 뮤지엄으로 표시된 것만 박물관이라고 생각하는데 미술관, 과학관, 동물원, 식물원, 수족관, 기념관과 같이 박물관이라는 명칭을 사용하지 않는 것도 박물관에 포함되기 때문이죠.

그렇다면 박물관과 미술관은 무엇이 다를까요? 한국에서는 뮤지엄(museum)을 박물관으로, 아트 뮤지엄(art museum)이나 갤러리(gallery)를 미술관으로 번역합니다. 그래서 미술품을 소장하고 전시하는 박물관은 미술관이라고 구분하여 부르죠.

「박물관 및 미술관 진흥법」에서는 "미술관이란 문화·예술의 발전과 일반 공중의 문화 향유 및 평생교육 증진에 이바지하기 위하여 박물관 중에서 특히 서화·조각·공예·건축·사진 등 미술에 관한 자료를 수집·관리·보존·조사·연구·전시·교육하는 시설을 말한다"라고 설명합니다. 이 법에서는 박물관과 미술관을 구분하고 있습니다. 그러나 크게 보면 박물관 개념에 미술관도 포함됩니다. 따라서 이 책에서는 미술관도 박물관으로 부르려 합니다.

지붕이 없는 박물관도 있을까?

창경궁, 화순 고인돌 유적 등은 '노천 박물관'이나 '지붕 없는 박물관(open-air museum)'이라고 부릅니다. 노천 박물관은 특정한 박물관에 딸린 옥외 전시와는 다릅니다. 고분, 건물, 유적, 자연환경, 암석, 식물 군락 등을 원형 그대로 보전하거나 복원하여 전시하는 곳이죠.

> ### Q 알아봅시다
>
> ## 살아 있는 역사 박물관[1]
>
> 박물관을 야외에 만들 수 있다는 생각을 처음으로 한 사람은 1790년대 스위스 과학자이자 사상가인 샤를 드 본스테텐(Charles de Bonstetten)입니다. 그는 덴마크의 노르셸란의 프레덴스보르 성에서 전통 의상을 입은 다양한 지역의 농민 조각상들을 접하고 그 성에 가구가 갖추어진 전통적인 농민 가옥들도 함께 세울 것을 제안했습니다. 전통 가옥을 보존하여 나중에 비교해 보면 과학적으로 가치가 있으리라고 생각한 것이죠.
>
> 그 후 100년이 지나 1880년대에 노르웨이에서 전통적인 농장 건물과 교회, 민속 의상, 살아 있는 동물 등을 야외에 전시하는 최초의 '살아 있는 역사 박물관(living-history museum)'이 건립되었습니다. 살아 있는 역사 박물관은 농가, 대장간, 상점 등 전통적인 삶의 모습을 생생하게 보여주는 농장이나 마을 등을 의미합니다.
>
> 현재 남아 있는 가장 오래된 살아 있는 역사 박물관은 1884년에 탄생한 스웨덴의 스칸센(Skansen)입니다. 스칸센은 노천 박물관이기도 합니다. 한국의 안동 하회마을도 노천 박물관이자 살아 있는 역사 박물관이죠.

1970년대 초 프랑스에서 '에코 뮤지엄(eco museum)'이라는 개념이 탄생했습니다. 에코 뮤지엄은 환경·생태(eco)와 박물관이 합쳐진 개념입니다. 그곳에 살았던 사람들의 생각과 자연, 환경, 역사, 문화유산을 마을의 주민이 직접 연구하고 전시하며 보존한다는 취지에서 만들어진 박물관 모델이죠.

에코 뮤지엄은 농장이나 마을이 과거의 생활방식이나 자연환경 등을 그대로 보존하고 계승하여 일반인들이 일상생활이나 축제 등을 체험할 수 있도록 프로그램을 제공합니다. 주민들은 마을의 민속문화와 생태환경을 보전하면서 다양한 체험 프로그램을 운영하여 마을의 경제적 발전을 도모하죠. 전 세계적으로 에코 뮤지엄이 늘어나고 있고, 한국에도 여러 지역에 에코 뮤지엄이 있습니다.

지붕이 없는 박물관은 현실 공간을 넘어 가상공간에도 생겨나고 있습니다. 온라인 박물관인 메타버스 박물관입니다. 아주 가까운 미래에는 박물관의 개념이 변하여 온라인과 오프라인이 연결된 새로운 박물관이 생겨날 것입니다.

시대에 따라 변화하는 박물관의 개념

도대체 박물관이 무엇이기에 이렇게 종류가 다양할까요? 박물관의 정의는 기관마다, 학자마다 다릅니다. 또한 같은 기관에서도 사회가 변하면 박물관도 변해야 한다는 생각에 박물관의 정의를 수정하죠. 권위있는 박물관의 정의를 알아보기 위해서 우선 한국의 「박물관 및 미술관 진흥법」을 봅시다. 이 법에서는 박물관을 다음과 같이 정의합니다.

'박물관'이란 문화·예술·학문의 발전과 일반 공중의 문화 향유 및 평생교육 증진에 이바지하기 위하여 역사·고고(考古)·인류·민속·예술·동물·식물·광물·과학·기술·산업 등에 관한 자료를 수집·관리·보존·조사·연구·전시·교육하는 시설을 말한다.

앞에서 예시한 15개 기관이 이러한 정의에 부합할까요? 박물관의 개념을 매우 폭넓게 정의하고 있어서 위에서 제시한 박물관 중에 이 정의에 어긋나는 박물관은 찾기 어려울 것입니다. 한국의 「박물관 및 미술관 진흥법」은 박물관의 기능을 수집, 관리, 보존, 조사, 연구, 전시, 교육이라고 보았습니다. 흔히 박물관은 전시하는 곳이라고 생각하는데, 실제 박물관은 전시 말고도 다양한 기능을 합니다. 또 다른 박물관의 정의를 살펴볼까요?

박물관의 국제연합 격인 국제박물관협의회(ICOM, International Council of Museums)●는 사회 변화에 따라 박물관의 개념을 검토하고 새로운 정의를 제시합니다. 1946년 국제박물관협의회가 설립된 이후, 박물관의 정의를 7회(1951년, 1968년, 1974년, 1989년, 1995년, 2001년, 2007년) 개정했습니다. 그리고 2022년 8월 24일, 프라하 회의에서 국제박물관협의회가 개정한 박물관의 정의는 이렇습니다.

국제박물관협의회
1946년에 설립된 박물관에 관한 국제 비정부 기구로 유네스코(UNESCO)의 협력 기관이다.

박물관은 유무형의 유산을 연구, 수집, 보존, 해석 및 전시하여 사회에 봉사하는 비영리, 영구 기관이다. 박물관은 모든 사람에게 열려 있어 이용하기 쉽고 포용적이어서 다양성과 지속 가능성을 촉진한다. 박물관은 공동체의 참여로

윤리적, 전문적으로 운영하고 소통하며, 교육, 향유, 성찰, 지식 공유를 위한 다양한 경험을 제공한다.[2]

한국의 「박물관 및 미술관 진흥법」과 국제박물관협의회가 제시하는 박물관 개념에는 다른 점도 있습니다. 예를 들면 전자가 "역사, 고고(……) 등에 관한 자료"라고 했는데, 후자에서는 "유무형의 유산(……)"이라고 한 점이 다릅니다. 또 전자는 문화 향유와 평생교육을 강조했는데, 후자는 그 외에 교육, 성찰, 지식의 공유도 강조하고 있어요.

특히 개정한 국제박물관협의회의 개념에서는 '모두를 위한 박물관'의 이념이 포함되어 '포용성'을 표방하고 있습니다. 포용성이란 인종, 민족, 성별, 나이 등 차이나 신체적 특징(장애·비장애)에 상관없이 모든 사람이 박물관에 쉽게 접근할 수 있어야 한다는 뜻입니다. 이러한 변화는 박물관이 엘리트만을 위한 공간이 아니라 일반 대중을 위한 공간으로 재탄생해야 한다는 인식을 바탕으로 합니다. 21세기의 박물관은 포용적 가치를 담은 박물관이 되어야 한다는 생각은 한국에서도 받아들여지고 있습니다. 2020년대에 한국의 많은 박물관이 '모두를 위한 박물관'을 표방하면서 학술회의를 개최하고 전시를 운영하고 있죠.

또한 개정한 박물관 정의에서는 박물관 전시, 교육, 운영 등의 주체가 박물관 전문가만이 아니라 공동체라는 점도 명시했습니다. 공동체 구성원이 박물관 자료를 활용하여 그들의 생각과 느낌을 표현할 수 있게끔 박물관과 공동체가 협업해야 한다는 말이죠. 이러한 박물관의 정의는 박물관 관계자만이 전문가이고 관람객은 교육의 대상이라는 박물관의 권위적인 태도를 지양하고, 박물관 안팎의 모든 사람이 박물관을 함께 만들어야 한다는 의식의 변화를 보여줍니다.

유물, 유산, 문화재, 오브제, 뭐가 다를까?

박물관에 전시된 것을 어떤 사람들은 전시물이라고 하고, 어떤 사람은 유물이나 문화재, 문화유산이라고 부릅니다. 비슷해 보이지만 이 용어들 사이에는 미묘한 차이가 있습니다. 맥락에 따라 구별하여 쓸 필요가 있죠.

우선 '유물'과 '전시물'을 비교해 봅시다. '유물'이 과거 사람이 남긴 물건이라는 의미라면, '전시물'에는 박물관에 전시된 모든 것, 즉 과거의 유물만이 아니라 오늘날의 예술 작품, 모형이나 패널 설명도 포함됩니다. 시간적인 차이가 있죠.

'유산'이라는 용어는 좀더 면밀히 볼 필요가 있습니다. '유산'이라는 개념에는 '오늘날 사람들에게 의미 있고 가치 있는 과거의 것으로, 선조로부터 계승하고 후손에게 전승해야 할 것'이라는 뜻이 담겨 있습니다. 유네스코는 유산을 우리가 선조로부터 물려받아 오늘날 그 속에 살고 있으며 앞으로 후손에게 물려주어야 할 자산이라고 설명합니다. 19세기 말에 국민국가 체제가 전 세계적으로 확산되면서, 전대가 남긴 역사적·문화적으로 가치 있는 건축물이나 예술품 등을 국가적 차원에서 보호하고 전승해야 한다는 의식이 일어나자 이 같은 개념이 확산됐죠.

유럽에서는 유산이라는 용어를 사용하지만, 한국에서는 「문화재보호법」을 만든 1962년 이후로는 '문화재'를 공식 용어로 사용했습니다. 이 법을 제정한 후 한국은 유형 및 무형의 문화적 소산이나 역사상, 예술상, 학술상 또는 경관상 가치가 있는 것(기념물), 풍속 관습이나 국민 생활의 추이를 이해하는 데 불가결한 것(민속 자료) 등을 지정하여 보

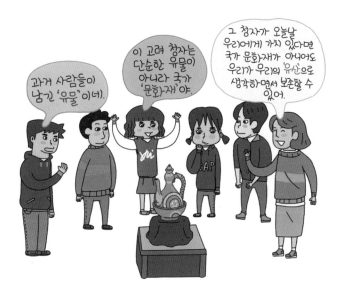

호하기 시작했습니다.

　그런데 한국 정부는 2022년 4월에 문화재 대신 '유산'을 공식 명칭으로 사용하겠다고 발표했습니다. 재화 개념의 문화재라는 명칭을 역사, 정신을 포함하는 단어인 유산으로 바꾼 것이죠. 문화재청은 지역 공동체의 원천 자산이자 미래 유산까지 포괄하는 확장된 개념의 유산이라는 용어를 채택해 계승과 전승의 의미를 넓히려 한다고 설명했습니다.

　최근에는 박물관 및 미술관 전시물을 '오브제(objet)'라고 부릅니다. 오브제는 프랑스어에서 온 말입니다. 『표준국어대사전』에서는 오브제가 "초현실주의 미술에서, 작품에 쓴 일상생활 용품이나 자연물 또는 예술과 무관한 물건을 본래의 용도에서 분리하여 작품에 사용함으로써 새로운 느낌을 일으키는 상징적 기능의 물체를 이르는 말"이라고 설명합니다.

　박물관 오브제는 '박물관화된 것'을 가리킵니다. 일반 사물을 박물

관에 전시함으로써 새로운 가치와 의미를 누릴 수 있습니다. 그래서 박물관 오브제라는 말에는 박물관이 단순히 사물을 보호할 뿐 아니라, 사물을 가치 있는 오브제로 변형시키는 주요 임무를 수행하는 장소라는 의미가 담겨 있습니다.

일반 사물도 박물관에 전시되면 오브제가 될 수 있죠. 그 대표적인 예가 프랑스 미술가 마르셀 뒤샹(Marcel Duchamp)의 「샘(Fountain)」입니다. 그는 공장에서 생산한 일반 변기를 미술관에 전시하여 오브제로 만들었습니다.

박물관에서 큐레이터는 가치를 인정받은 유물이나 작품을 선정하여 전시하기도 하지만, 박물관에 특정한 사물을 전시함으로써 박물관 오브제로 만들고 그 오브제의 가치를 높이기도 합니다. 그러므로 우리는 박물관이 오브제의 가치를 어떻게 평가하는지 생각해 볼 필요가 있습니다.

🔍 알아봅시다

마르셀 뒤샹과 「샘」

마르셀 뒤샹은 어떻게 평범한 물건을 박물관에 전시할 생각을 했을까요? 좀더 자세히 알아봅시다.

1917년, 프랑스의 미술가 마르셀 뒤샹은 남성용 소변기를 하나 구입하여 'R. Mutt 1917'이라고 서명한 후 뉴욕 독립미술가협회전에 출품했습니다. R. Mutt는 화장실용품 제조업체의 이름입니다. 뉴욕 독립미술가협회의 설립을 도운 회원이었던 뒤샹은 이렇듯 협회 전시회에 이름을 밝히지 않고 작품을 냈습니다.

이 전시회에는 참가비 6달러만 내면 누구든, 어떤 작품이든 출품하고 심사를

거쳐 전시할 수 있었습니다. 따라서 이 소변기도 접수되긴 했습니다. 그러나 심사위원들이 논의한 끝에, 소변기는 공장에서 생산된 레디메이드(readymade), 즉 기성품이므로 예술가의 손길이 닿지 않아서 예술 작품으로 볼 수 없다고 보고, 투표를 통해 전시하지 않기로 결정했습니다. 당시에는 예술가의 손길이 닿지 않은 것은 예술이 아니라고 인식했기 때문에, 소변기를 예술품으로 전시한다는 것은 말도 안 되는 행위였던 것이죠.

뒤샹은 독립미술가협의회가 자신의 작품을 거부한 것을 비판하는 글을 《더 블라인드 맨(The Blind Man)》이라는 잡지에 실었습니다. 한편 뒤샹이 제출한 소변기는 유실되었기에 복제품을 만들어 「샘」이라고 이름을 붙여서 그 사진을 잡지에 보냈습니다. 그러나 사진은 잡지에 실리지 못했습니다. 이후에 뒤샹은 다시 복제품들을 만들어 팔고 전시했습니다. 현재 남아 있는 것은 복제품입니다.

뒤샹은 어떻게 소변기를 예술 작품으로 출품하여 전시할 생각을 했을까요? 뒤샹은 후에 「샘」에 대한 아이디어가 수집가인 월터 애런스버그(Walter Arensberg)와 예술가 조지프 스텔라(Joseph Stella)와의 토론에서 비롯되었다고 밝혔습니다. 그는 굳이 예술품을 만들지 않고도 기성품의 기능성을 제거하고 다른 맥락에 두면 예술 작품이 될 수 있다고 생각했습니다.

현재 「샘」은 현대 미술사를 대표하는 주요 작품으로 평가받습니다. 예술을 창작보다는 예술적인 재배치와 해석이라는 관점에서 재정의하는 데 중요한 역할을 했기 때문입니다. 그 후로 신발, 쓰레기, 자전거 등을 오브제로 사용하여 만든 작품도 나타났죠.

뒤샹이 위대한 까닭 중 하나는 예술에 대한 선입견, 아름다움에 대한 관념을 되돌아보도록 했기 때문입니다. 우리는 사회 관습적으로 통용되는 '정상'과 '비정상', '아름다움'과 '추함' 등의 관념에 젖어 있습니다. 또 저명인사들이 위대하다고 평가한 작품이라면 그 위대함에 공감해야 한다는 강박관념을 갖기도 합니다. 미

술관에서 문화적으로 코드화된 우리의 감성과 눈을 성찰해 보는 것은 어떨까요?
내면에서 들리는 아름다움과 위대함의 목소리에 집중해 보는 거죠.

 토론해 봅시다

1. 박물관과 우리 공동체(우리 학교, 우리 가족 등)가 협업하여 전시를 기획한다면 어떤 주제로, 어떤 전시물로 전시를 구성할 수 있을까요?

2. '유산'과 '문화재'에서 어떤 어감 차이가 느껴지나요? 두 단어의 의미를 찾아보고, 한국 정부에서 '유산'이라는 단어를 채택한 것이 적절한지 이야기해 봅시다.

3. 박물관의 정의도 시대에 따라 변화합니다. 박물관이 이제 더는 조용하기만 한 '절대 정숙'의 공간이 아닐 수도 있죠. 앞으로 박물관은 어떤 공간이 될까요? 자유롭게 상상해 보고 친구들과 이야기해 봅시다.

3
몸과 마음의 휴식 공간, 박물관

우리가 몰랐던 박물관의 다양한 기능

2020년에 방탄소년단(BTS)이 국립중앙박물관에서 공연한 장면이 SNS를 통해 세계로 퍼졌습니다. 박물관이 공연장이 된 것이죠. 그런데 박물관에서 공연한 것은 방탄소년단만이 아닙니다. 박물관에서는 다양한 문화 행사를 개최하여 방문객에게 즐거움을 주고 있습니다. 이러한 공연도 박물관의 문화 향유 기능과 관련됩니다.

박물관의 기능에 대한 인식은 시대에 따라 바뀌어왔습니다. 교육, 향유, 연구, 전시 등은 박물관 운영의 목적이자 박물관의 기능이죠. 이렇게 다양한 박물관의 기능 가운데 가장 중요한 것은 무엇일까요? 다음에서 중요하다고 생각하는 순서대로 나열해 보세요.

① 수집 및 보관　　　　② 관리, 보존
③ 조사 연구　　　　　④ 전시
⑤ 교육　　　　　　　⑥ 문화 향유
⑦ 휴식과 치유　　　　⑧ 소통
⑨ 기타(각자의 생각을 적어보세요)

　이외에도 더 많은 박물관의 기능을 직접 찾아볼 수도 있습니다. 그리고 여러분이 박물관에 무엇을 기대하는지, 왜 그러한 기능이 중요하다고 생각하는지 설명해 보면 좋겠죠.

　1946년 설립 당시 국제박물관협의회는 박물관을 "동물원과 식물원을 포함하여 예술·기술·과학·역사 및 고고학적 자료 등 공공에 공개하는 수집품"[3]이라고 정의했습니다. 박물관을 여러 종류의 수집품을 공개하는 곳이라고 생각한 것입니다. 1951년에는 박물관 정의를 개정하면서 공공의 관심과 교육적 역할을 첨가했습니다. '향유'라는 표현은 1968년에 처음 사용했죠. 이렇게 박물관의 정의와 기능은 계속 변해 왔습니다.

　1990년대 이후에는 자료의 수집이나 보존보다는 자료의 해석이나 교육과 문화 향유의 기능을 더욱 강조하는 경향을 보입니다. 그래서 진품이 없는 박물관도 많습니다. 예를 들면 제주 빛의벙커나 아르떼 뮤지엄에는 진품이 없습니다. 대신 다양한 예술 작품을 디지털 기법을 활용하여 해석하고 전시하죠. 또 서울에 있는 겸재정선미술관에도 겸재 정선의 진품보다는 복사본을 많이 전시하고 있어요. 이 미술관은 화가로서, 그리고 양천 현감으로서 겸재 정선의 삶을 재조명하는 것을 목적으로 합니다. 많은 어린이박물관에서도 모조품을 통해 어린이에게 체험의 기회를 제공합니다.

인터넷의 발달로 일반 대중도 전문가와 동등하게 정보와 자료를 볼 수 있는 사회가 되면서, 그 정보와 자료를 활용하여 새로운 지식과 문화를 창조하고 있습니다. 이러한 사회 변화에 따라 박물관도 관람객을 수동적인 정보의 소비자나 교육의 대상자로만 바라보던 시각에서 벗어나, 공동체나 관람객과 함께 전시를 만들어야 한다고 생각하고 있습니다. 박물관의 패러다임이 변한 것이죠.

이러한 관점에서 박물관이 지역 공동체와 함께 전시를 기획하기도 하고, 박물관을 찾는 사람들과 함께 전시물을 만들거나 관람객이 전시에 대한 생각이나 느낌을 공유하도록 기회를 제공하고 있습니다. 이는 박물관에서 왕관을 쓰거나 갑옷을 입어보는 것처럼 단순한 체험의 기회를 제공하는 것과는 차원이 다릅니다. 관람객의 행위나 생각이 전시의 일부가 되도록 하기 위해 관람객이 전시 기획의 주체로 참여하게끔 하는 것입니다. 박물관이 관람객과 적극적으로 소통하는 것이죠.

휴식과 치유의 공간

앞에서 설명한 국제박물관협의회의 박물관 정의에서는 휴식이나 치유를 박물관의 목적이나 기능으로 명시하지는 않았습니다. 그러나 최근에는 휴식과 치유를 박물관의 중요한 역할로 보고 있습니다. 관람객이 박물관에서 다양한 전시와 마주하면서 정신적인 안정감을 찾고, 일상생활에서 쌓인 몸과 마음의 피로를 해소하는 모습에 주목한 것입니다.

미술 치료는 미술관이 휴식과 치유의 공간이라는 인식을 확산시키

는 데 중요한 역할을 했습니다. 그러나 휴식과 치유의 역할을 미술관에만 바라지는 않습니다. 이미 2010년대 중반 이후 한국의 국립박물관들은 국민의 문화 향유 기회를 확대하기 위해 '휴관 없는 박물관'을 실시하고 있습니다. 박물관에서 연극, 영화, 공연 등 다양한 문화 프로그램을 운영하기도 합니다. 일상생활에서 공부나 일, 직장이나 학교에서 관계에 치여 마음의 상처를 받은 사람들에게 삶을 되돌아보는 장을 제공함으로써 스스로 치유할 수 있게 하는 것이죠.

보통 박물관을 찾을 때는 박물관에서 뭔가 배워야 한다고 생각합니다. 물론 박물관에서 배움의 기쁨을 누릴 수도 있겠지만, 반복되는 일상에서 벗어나는 관람 시간을 기분을 전환하는 기회로 삼을 수도 있죠. 여기에 더해 박물관이나 미술관에서는 전시물을 통해 간절한 소망이나 절망, 좌절이나 성취 혹은 기쁨, 슬픔 등 다양한 감정과 만날 수 있습니다. 반복되는 일상에서 벗어나, 이 공간에서 과거와 현재 사람들의 이야기를 들으며 나를 행복하게 하거나 힘들게 만드는 일에 대해 생각해 보는 여유를 찾아보는 것은 어떨까요?

박물관은 과거에 권력을 잡은 특정한 개인이나 집단이 자행한 폭력으로 인해 입은 상흔을 치유할 잠재력도 가지고 있습니다. 예를 들면 독일, 이스라엘, 미국 등의 홀로코스트 기념관이 그러한 역할을 하죠. 홀로코스트는 독일 나치가 우월한 인종인 독일 아리안족을 유지해야 한다고 주장하면서 열등하다고 간주한 유대인, 장애인, 성소수자 등의 민간인과 전쟁포로 1,000만 명을 학살한 사건을 말합니다.

사망자 중 유대인은 약 600만 명으로, 당시 유럽에 거주하던 유대인의 약 3분의 2에 해당합니다. 여러분이 잘 알고 있는 『안네의 일기』의 안네 프랑크 역시 제2차 세계대전 중에 나치 독일의 탄압을 피해 2년

간 가족과 함께 숨어 지내던 유대인이었습니다.

이 끔찍했던 역사를 기념하는 공간인 홀로코스트 기념관은 희생자를 추모하는 한편, 그러한 역사로 말미암아 상처받은 사람들을 위로하고 치유하며, 역사적인 반성을 통해 비극적인 역사가 되풀이되지 않도록 교육하는 공간이기도 합니다. 이처럼 박물관이 가진 휴식과 치유의 기능은 오늘날 점점 더 중요해지고 있습니다.

 토론해 봅시다

1. 나는 박물관에서 어떤 기능을 주로 이용했는지 말해 봅시다. 앞으로 어떤 기능을 더 활용하고 싶은지도 이야기해 봅시다.

2. 박물관이 휴식과 치유의 공간이 되기 위해서는 박물관이 어떻게 바뀌어야 할까요? 박물관 공간의 측면이나 전시의 측면에서 어떻게 바뀌어야 할지 토론해 보세요.

3. 우리나라에도 특정 사건으로 인한 희생자를 기리는 치유의 공간이 있습니다. 어떤 곳이 있는지 찾아보고 친구들과 이야기 나눠봅시다.

최초의 박물관과 큐레이터는?

뮤제이온, 뮤즈를 위해 만든 공간

박물관은 뮤지엄(museum)이라는 영어를 번역한 말입니다. 뮤지엄은 그리스어인 뮤제이온(museion)에서 기원했고요. 뮤제이온은 알렉산드로스 대왕이 사망한 후 약 3세기 동안 현재 이집트 지역을 지배한 프톨레마이오스 왕조의 프톨레마이오스 1세가 그리스 신화에 나오는 학문과 예술의 여신인 뮤즈(muse)를 위해 알렉산드리아에 세운 사원으로, 도서관이자 연구소이며 교육 기관이었습니다.

고대 그리스의 지리학자이자 역사가인 스트라본은 『지리학』에서 뮤제이온이 호화롭게 장식된 강의실, 연회장, 도서관 등을 갖춘 대형 건물과 정원으로 된 대규모 복합 단지로, 기둥이 늘어선 산책로로 연

결되었다고 했습니다. 박물관보다는 도서관이나 학술 연구원에 가까운 시설이었다고 합니다. 건물 안과 정원은 화려한 조각이나 회화 등으로 장식되어 현대 박물관의 수집품과 전시실을 연상시키죠. 로마제국 때는 뮤제이온을 라틴어인 무제움(museum)으로 불렀는데, 학술 연구원이나 도서관이 아닌 '토론하는 곳'을 지칭하는 말이었습니다.

수집품을 모아놓은 방

또한 뮤지엄은 15세기에 이탈리아 메디치(Medici) 가문의 수집품을 묘사하는 말이었습니다. 17세기 영국에서는 호기심의 수집품(collections of curiosities)을 묘사하기 위해 뮤지엄이라는 용어를 사용했죠.[4]

학자들은 16~18세기에 이탈리아에서 유행한 스투디올로(Studiolo), 독일의 경이의 방(Wunderkammern)과 예술의 방(Kunskammern), 프랑스와 영국의 호기심의 방(cabinets of curiosities) 등을 미술관이나 자연사박물관의 초기 형태라고 설명합니다. 이런 공간에 유럽의 귀족이나 재력가가 개인적으로 수집품을 모아놓았습니다.

이 시기 유럽의 귀족이나 재력가는 미지의 세계였던 아프리카, 아시아, 아메리카 등에서 가져온 진기한 물건이나 골동품, 동식물과 인체의 신비를 탐구하는 물건으로 공간을 꾸몄습니다. 또 다양한 예술 작품을 수집하여 장식했죠. 그러자 오래되거나 희귀한 물건, 아름답거나 이상한 물건을 수집하는 것은 재력과 권력, 지적 능력을 상징하게 되었습니다.

18세기 유럽의 계몽주의 사상가는 모든 인간사를 신의 뜻으로 해석하던 문화에서 점차 벗어나, 인간의 이성적 사고와 판단을 통해 문제

를 해결할 수 있다고 생각했습니다. 이러한 분위기 속에서 유럽의 재력가와 지식인들은 고대 그리스와 이탈리아의 인간 중심의 문명, 즉 르네상스에 관심을 갖고 그와 관련된 골동품과 미술품을 수집했습니다. 이 시기에는 당대까지 알려진 지식을 모아 백과사전을 편찬하는 것이 유행하기도 했습니다. 수집 문화가 확산하면서 뚜렷한 기준이나 안목 없이 물건을 수집하는 사람들도 늘어났습니다. 그러자 지식인은 희귀한 물건을 잡다하게 수집하기만 하는 행위를 '수집벽'이라고 부르면서, 고고한 예술적·과학적 안목과 취향을 바탕으로 수집하는 행위, 즉 컬렉션과는 다른 것으로 취급했죠.

알아봅시다

메디치 가문의 컬렉션

14세기에 이탈리아의 피렌체는 지중해 무역을 통해 상업도시로 성장했습니다. 피렌체에서 금융 가문으로 영향력을 키운 메디치 가문은 15세기부터 300년 가까이 정치·경제·문화·종교 등 모든 측면에서 실질적으로 도시를 지배했죠.

메디치 가문의 가장 위대한 공헌은 미켈란젤로와 갈릴레오 등 많은 예술가와 학자를 후원하여 르네상스를 이끌었다는 것입니다. 그들이 수집한 예술 작품, 과학 도구, 보석을 메디치 컬렉션이라고 부르는데, 메디치 가문은 가문 소유의 예술품을 피렌체에 기부했습니다. 현재는 많은 작품이 우피치미술관에 소장돼 있습니다. 대항해시대를 여는 데 중요한 역할을 했던 해시계나 항해 도구를 비롯한 메디치 과학 도구 컬렉션도 우피치미술관에 200년 가까이 보관됐지만, 현재는 피렌체의 갈릴레오박물관에서 전시하고 있죠.

역사상 최초의 큐레이터

큐레이터는 박물관, 미술관 등에서 자료나 작품을 수집하고 연구하며 전시를 기획하는 일을 하는 사람입니다. 인류의 역사에서 이러한 일을 처음으로 한 사람은 누구일까요?

영국의 고고학자인 찰스 레너드 울리 경(Sir Charles Leonard Woolley)은 기원전 530년에 현재의 이라크 지역에 있던 신바빌로니아 왕국에서 역사상 가장 오래된 박물관을 세웠다고 여겼습니다.[5] 그리고 달의 신인 신(Sin)의 여사제이자 신바빌로니아 왕 나보니도스(Nabonidus)의 딸이던 엔니갈디-난나(Ennigaldi-Nanna)가 역사상 최초의 큐레이터였다고 주장했죠.[6]

1925년, 울리 경 팀은 메소포타미아 문명의 중심지였던 우르(Ur)를 발굴하다가 바빌로니아 궁전터에서 기원전 2100년에서 600년 사이에 바빌로니아뿐 아니라 여러 지역에서 만들어진 유물들이 모여 있는 것을 발견했습니다. 유물에는 점토 레이블(label)이 붙어 있었는데, 유물에 대해 세 가지 언어로 설명해 두었습니다. 울리 경 팀은 엔니갈디-난나가 엘리트 여성을 위한 필사 학교를 운영했고 교육적인 목적에서 유물을 수집하고 정리했을 것이라고 추측했습니다.

그런데 근대 유럽의 재력가나 기원전의 엔니갈디-난나는 몇몇 지인이나 교육생에게만 소장품을 공개했습니다. 공공의 장소에서 공공의 이익을 위해 많은 사람이 볼 수 있도록 전시한 것은 아닙니다. 그러한 면에서 이런 수집품은 오늘날의 공공성을 강조하는 박물관과는 다르다고 할 수 있죠.

현재 많은 학자들이 뮤지엄이라는 용어가 고대 그리스에서 기원했

고 오늘날과 같은 박물관이 유럽에서 먼저 탄생했기 때문에 박물관의 역사를 고대 그리스부터 설명합니다. 그러나 수집과 연구 등의 행위를 중심으로 박물관의 탄생을 설명한다면, 박물관의 원형은 메소포타미아 문명의 바빌로니아에서 찾을 수 있을 것입니다.

그렇다면 역사상 최초의 큐레이터는 누구일까요? 신바빌로니아의 엔니갈디-난나일까요, 고대 그리스 뮤제이온의 학자일까요, 아니면 호기심의 방이나 예술의 방을 꾸몄던 유럽의 재력가들일까요?

큐레이터의 역할을 유물을 수집하고 연구하며 분류하는 것에 한정한다면 엔니갈디-난나라고 할 수 있겠죠. 실제로 박물관의 역사를 설명하는 웹사이트에서는 최초의 박물관을 고대 바빌로니아의 엔니갈디-난나 박물관으로 설명합니다.[7]

 토론해 봅시다

1. 학자들이 엔니갈디-난나의 소장품이나 근대 유럽의 예술의 방을 박물관의 기원으로 보는 것은 박물관의 어떤 기능 때문일까요? 오늘날의 박물관과는 어떻게 다른가요?

2. 물건뿐 아니라 요즘에는 대체 불가능한 토큰(NFT, Non-Fungible Token)을 수집하는 사람들도 늘고 있죠. 주변에 수집하는 사람들을 찾아보세요. 사람들은 왜 수집을 즐길까요? 앞으로 사람들은 어떤 것을 수집할까요?

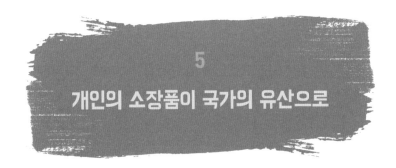

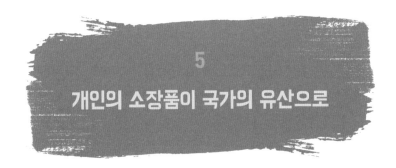
5
개인의 소장품이 국가의 유산으로

세계 곳곳으로 퍼져나간 수집 문화

역사적으로 개인적인 기호나 취미 활동을 위해, 혹은 자신의 지식, 권력, 재력 등을 과시하기 위해, 또는 교육적 목적으로 세계 여러 곳에서 오래된 유물 또는 희귀하거나 아름다운 물건을 수집했던 이들이 있었습니다. 앞에서 살펴본 것처럼 고대 그리스와 로마의 권세가도 부와 명예를 자랑하기 위해 해외에서 가져온 희귀한 물건이나 정복지에서 약탈한 전리품을 집이나 정원에 장식했습니다. 또 15세기 이후에는 유럽의 재력가와 지식인 들도 수집을 즐겼죠.

그러나 몇몇 지역에서는 개인이 비싸고 희귀한 물건을 수집하는 것을 사회문화적으로 금기시했습니다. 기독교 문화가 사회를 지배했던

유럽의 중세 시대에는 종교 미술이 아닌 세속적인 미술품을 수집하는 것은 사치라고 여겼죠. 조선의 유교 문화적 풍토에서도 수집욕은 선비라면 가져서는 안 되는 물욕이라고 여겼습니다. 조선을 건국한 신진사대부는 고려 말 귀족의 사치가 백성의 땀과 피를 쥐어짠 행위라고 보았습니다. 따라서 건국 초부터 검소와 절제를 미덕으로 강조했습니다.

당대의 사회문화적 맥락 때문에 유럽의 중세 시기나 조선 전기에는 수집 문화가 크게 발달하지 않았습니다. 그런데도 유럽 중세의 교회와 수도원은 기독교와 관련된 성물을 수집했고, 조선 초기 선비는 문인화 감상을 선비의 소양이라고 여겨서 이를 수집했습니다.

조선 후기 김홍도의 자화상이라고 알려진 「포의풍류도」에는 쌓아 올린 서책과 서화 두루마리가 그려져 있습니다. 이 그림이 김홍도의 자화상이 아니라는 주장도 있습니다. 그림 속의 인물이 김홍도이든 아니든, 이 인물은 중국의 자기, 생황, 검, 책, 호로병 등을 가지고 있습니다. 김홍도는 왜 인물과 함께 이러한 물건을 그렸을까요? 김홍도가 살았던 18세기에 중국의 자기, 생황, 검, 호로병 등을 수집하는 문화가 경기와 서울 지역에 살았던 사족(경화사족●)이나 중인, 서얼 출신의 문인에게 퍼져 있던 데서 이유를 찾을 수 있습니다.

경화사족은 당시 집권하던 노론으로, 중국의 문물을 상대적으로 빨리 접할 수 있었던 한양 북부 지역에 살았습니다. 이들 가운데 중국의 골동품, 책, 글과 그림 등을 수집하는 취미를 가진 심미가가 많았습니다. 이들의 문화적 취향은 어딘지 특별해 보였기

김홍도의 「포의풍류도」[8]

에, 기술직 중인과 부유한 상인도 경화사족을 따라 골동품이나 글, 그림을 수집하는 데 나섰습니다. 중인은 동호회를 만들고 함께 모여 자신이 수집한 그림, 서책, 골동품 등을 함께 감상했습니다. 김홍도 역시 동호회 활동을 하던 사람 중 한 명이었습니다. 특정한 문화적 취향을 공유하는 집단에 소속됨으로써 다른 사람들과 구별되는 문화적 상류층이 되고 싶었던 것이죠. 이러한 수집 문화는 유럽과 한반도뿐만 아니라 이슬람 세계와 중국에서도 발달했습니다.

개인 수집품을 공공물로

특정한 물건을 수집하고 연구할 뿐 아니라 보존하고 함께 감상했던 문화적 행위는 세계 곳곳에서 나타났습니다. 유럽의 중세 교회 및 수

도원, 이슬람 아바스 왕국의 지혜의 집, 조선의 규장각 등의 기관도 박물관과 마찬가지로 수집, 연구, 보존, 교육의 역할을 수행했습니다. 그런데 왜 학자들은 박물관의 기원을 유럽에서 찾아 설명할까요? 유럽에서 가장 먼저 개인적인 수집이라는 유희가 공공의 목적을 추구하는 박물관으로 발전했기 때문입니다. 그렇다면 왜 예술품과 골동품을 수집하고 감상하는 열풍은 세계 곳곳에서 일어났는데, 공공 박물관은 영국과 프랑스에서 먼저 탄생했을까요?

17세기경까지 박물관이라는 용어는 유럽에서 개인의 수집품 혹은 소장품이라는 의미였습니다. 그런데 18세기에 박물관이 문화유산을 보존하고 일반 대중에게 공개하는 공공기관이자 시설이라고 인식되기 시작했습니다. 박물관이 공공기관이라는 의미를 정착시킨 것은 영국박물관과 프랑스의 루브르박물관입니다.

최초의 공공 박물관, 영국박물관

수집, 연구 등의 기능을 수행할 뿐 아니라 전시까지 시작한 박물관은 1683년에 옥스퍼드 대학에서 개관한 애시몰린박물관입니다. 이 박물관은 애시몰(Elias Ashmole) 경이 기증한 물건으로 건립했습니다.

그런데 최초로 일반 대중에게 개방한 박물관은 영국박물관입니다. 1753년에 영국 의회는 법으로 국립영국박물관의 설립을 명했고, 1759년에 박물관을 공공에 개방했습니다. 하지만 호기심 많은 연구자만이 관람을 신청할 수 있었고, 제한된 시간 동안 개인적인 안내를 받아서만 수집품을 관람할 수 있었습니다.

영국박물관은 1830년부터는 개방 시간을 연장했고, 점차 모든 사람이 무료로 입장하게 되었습니다. 많은 학자들은 영국박물관을 유럽 최

초의 공공 박물관이라고 생각합니다. 개관 이후로 많은 유물을 수집하여 전시했는데, 전시품 중에는 귀족이 기증한 것도 있지만 영국 제국이 아프리카나 아시아 등을 침략해서 약탈한 유물도 있습니다.

'유물은 국가와 시민의 것', 루브르박물관

박물관이 국가와 시민의 유산을 수집하고 보호하는 기관이라는 개념을 정립한 것은 프랑스 시민혁명 시기입니다. 프랑스에서는 프랑스혁명 과정에서 혁명정부가 루이 16세와 마리 앙투아네트를 처형하고, 루브르궁에 있던 왕실 소유 그림을 비롯해 수도원이나 귀족의 물건을 압수했습니다. 루브르박물관은 1793년에 이 물품을 일반 대중에게 공개하면서 시작됐습니다. 처음에는 일부 연구자, 귀족, 부유층에게만 개방했지만 이후 법을 수정하여 일반인에게 무료로 공개하기 시작했죠.

원래 박물관은 왕, 귀족, 교회의 것을 수집하고 전시하는 공간을 의미했습니다. 그런데 1790년 12월에 예술가와 학자로 구성된 기념물위원회는 다음과 같이 발표했습니다.

"지정된 모든 기념물은 국가 소유이다. 그러므로 기념물은 모든 프랑스인이 쉽게 볼 수 있게 각 지방에서 골고루 소장해야 한다. 각 지방에 교육적인 기능이 있는 건물을 박물관이라고 하고 그곳에 소장한다."[9]

루브르박물관은 박물관 전시물이 국가 유산이며 시민의 것이라고 처음으로 선포한 것입니다.

프랑스혁명 과정에서 많은 시민이 억압과 차별의 상징인 교회 건물이나 귀족의 궁궐을 파괴하고 소유물을 약탈했습니다. 그러자 혁명정

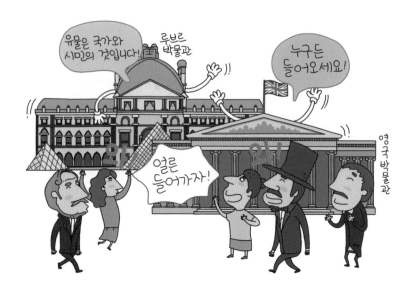

부와 의회는 혁명 과정의 광기로부터 유물을 보호해야 하며 시민들도 그렇게 생각하도록 만들 필요가 있다고 판단했습니다. 이러한 맥락에서 과거의 유물과 예술 작품을 모아 전시하고 일반 시민에게 이를 공개하는 동시에 이 전시품들을 보호해야 할 유산이라고 부르기 시작했습니다. 그리하여 프랑스 혁명정부는 루브르박물관에 고대로부터 전해진 유물과 예술 작품을 전시하고 시민에게 개방하면서 그 유물을 보호하기 시작했습니다.

공공 박물관 확산에 영향을 준 내셔널리즘

19세기 유럽에는 국가의 이익을 절대적으로 추구하는 내셔널리즘이 확산됐습니다. 내셔널리즘은 국가를 위해 충성하도록 국민 의식을

오늘날 문화와 학문의 토대가 된 지혜의 집

지혜의 집은 9세기경에 현재 이라크의 바그다드에 설립된 왕립도서관으로, 당시 학문과 지식의 중심지였습니다. 이곳은 조선의 규장각과 유사한 역할을 했습니다. 페르시아, 인도, 그리스 등의 수많은 책을 수집하여 보관하면서 아랍어로 번역했죠. 그 시기 유럽에서는 고대 그리스 서적을 수도원에 꼭꼭 감추고 읽지 못하게 했는데, 지혜의 집에서는 아랍어로 번역하여 그리스 철학의 명맥이 이어지도록 했습니다. 이를 훗날 유럽에 전해서 근대 철학의 발전에 기여했죠.

지혜의 집에서는 의학, 건축학, 생물학, 화학 등 다양한 학문을 연구하기도 했습니다. 이 시기 이슬람 세계의 연금술은 유럽의 근대 화학에, 심장 연구나 제왕절개술 등은 근대 의학에 기여했습니다. 특히 11세기에 이븐 시나는 그리스 의학을 발전시켜 『의학정전』을 썼고, 이 책은 수백 년 동안 이슬람 세계와 유럽에서 의학의 교과서처럼 사용됐습니다. 요컨대 지혜의 집에서 이뤄진 학문 연구는 당시 이슬람 세계와 유럽은 물론, 오늘날 학문과 문화 발전의 토대가 되었습니다.

고취했고, 이러한 내셔널리즘이 국립박물관을 건립하는 기초적인 이념이 되었습니다.

내셔널리즘이 전 세계적으로 확산되면서 유럽 여러 나라에서는 물론 아시아의 오스만제국과 일본 등에서도 왕가의 유물을 중심으로 국립박물관을 설립했습니다. 국립박물관에서는 전시물을 통해 국가의 기원, 고난의 극복 과정과 영광스러운 발전에 대한 이야기를 들려주었습니다. 이러한 이야기는 국민에게 국가에 대한 소속감을 자연스럽게 키워주고 국민으로서 책임과 의무를 다하도록 교육하는 역할을 했죠.

그러나 유럽 제국주의 통치하에 있던 아프리카, 아시아 지역의 식민지에서는 식민 정부가 주도하여 박물관을 세웠습니다. 식민 정부는 박물관에서 식민지의 유산을 수집·연구·보존·전시하면서 식민지의 문화적 '열등성'을 부각하는 한편, 식민 정부 덕에 식민지가 문명화되고 있다는 식민주의 이념을 전파했습니다. 그 과정에서 식민주의자들은 식민지의 이국적인 아름다움에 매료되기도 했습니다.

식민 제국이 세운 박물관이긴 했지만, 식민지 원주민은 식민 정부의 의도와는 다르게 박물관을 사용하기도 했습니다. 박물관에 유산을 수집·연구·전시·보존함으로써 자국의 역사와 문화를 계승하고 전승하는 데 박물관을 적극적으로 활용했던 것이죠.

프랑스 국립도서관에 왜 우리나라 유물이?

프랑스 국립도서관에 가면 우리나라의 문화유산인 『직지심체요절』을 볼 수 있습니다. 한편 한국의 국립중앙박물관에는 실크로드의 유물이 전시되어 있지요. 각국의 유물은 해당 국가에서 보관하는 게 맞을 텐데, 왜 유물이 자기 나라가 아닌 곳에 뿔뿔이 흩어져 있는 걸까요?

사실 유물이 반출되어 다른 나라에 가 있는 경우는 흔합니다. 일제 강점기를 거친 한국만 그런 것이 아닙니다. 제국주의 시기의 이집트, 그리스도 많은 문화유산을 제국주의 침략자에게 빼앗겼습니다.

한국의 국립중앙박물관은 중국의 신장·위구르 자치구에서 가져온 벽화를 여러 점 소장하고 있습니다. 〈세상에 이런 일이〉에 나올 법한 일이죠. 어떻게 이 벽화가 한국에 있을까요? 19세기 말과 20세기 초

유럽의 영국, 독일, 프랑스 등의 학술 조사단이 이 지역을 조사하면서, 그 지역민에게 허락도 받지 않고 유물을 수집해서 자국으로 가져갔습니다. 심지어 벽화를 가져가기 위해 벽까지 뜯어 갔을 정도였죠. 이러한 제국주의적 약탈에 일본도 참여하여 벽화를 뜯어 왔고, 그중 일부가 조선총독부박물관의 소장품이 되었습니다. 제2차 세계대전에서 패배한 일본이 후퇴하면서 벽화들을 남기고 갔고, 이를 국립중앙박물관이 소장하게 된 것입니다.

제국주의 시기에 해외로 반출된 유물이나 그 이후에 해외로 불법적으로 밀반출된 유물은 어떻게 처리하고 있을까요? 불법적으로 반출된 문화유산은 돌려주는 것이 세계적 추세입니다. 다만 합법적 절차에 의해 반출한 문화유산은 반환하지 않는다는 원칙을 적용하고 있습니다. 앞에서 말한 『직지심체요절』은 구한말 당시 프랑스 외교관이 구매한 것으로, 합법적 절차에 의해 반출되었기에 반환되지 않은 대표적인 예입니다.

그렇다면 제국주의 시기에 약탈해 간 문화유산은 어떻게 해야 할까요? 역사적, 윤리적 측면에서 보면 돌려주는 것이 합당하겠죠? 잘못된 과거의 역사를 바로잡는 일이니까요. 그런데 그렇게 간단하지만은 않습니다. 그래서 전 세계적으로 국가 간 협상, 기증, 공조, 민관 협력, 매입 등의 방법으로 자국의 문화유산을 찾아오려고 노력합니다.

2005년에는 프랑스 국립박물관의 소장품을 관장하는 국가위원회가 이집트의 요구로 유물 다섯 점을 이집트에 반환하기로 결정한 적이 있습니다. 그러나 요구한다고 해서 항상 반환하는 것은 아닙니다. 각국에서는 이미 유물을 자국의 유산으로 여기기 때문입니다. 겸재 정선의 화첩을 독일의 한 신부가 수집하여 독일 오틸리엔수도원에서 보관

했는데, 한국의 왜관수도원이 협상해서 2005년에 돌려받은 적이 있습니다. 정부의 개입 없이 민간에서 해결한 것이죠. 2019년에는 언제, 어떻게 반출됐는지도 모르는 조선시대 덕온공주의 인장을 문화재청과 국외소재문화재재단이 미국의 경매에서 구매한 사례도 있습니다.

 토론해 봅시다

1. 공공 박물관인 영국박물관과 루브르박물관에 영국이나 프랑스의 유산 이외에 또 어떤 전시물이 있을까요? 이러한 문화유산을 원래 국가에 돌려주어야 할까요? 돌려주거나 돌려받을 때 어떤 문제가 생길까요? 그 문제는 어떻게 해결해야 할까요?

2. 2020년 손창근 선생님은 추사 김정희의 〈세한도〉를 국립중앙박물관에 기증했습니다. 여러분이라면 개인적으로 모은 매우 희귀하거나 값비싼 수집품을 공공의 유산으로 내놓을 수 있나요? 어떤 조건이면 내놓을 수 있고 어떤 경우에는 내놓기 어려운지 이야기를 나눠봅시다.

한국의 국립박물관은 어떻게 탄생했을까?

식민지 조선에 세워진 제실박물관

순종은 황제로 즉위한 후 1909년 11월 1일에 창경궁의 대한제국 제실박물관을 일반인에게 공개했습니다. '제실'은 황실이라는 의미입니다. 1897년 고종이 국호를 조선에서 대한제국으로 바꾸면서 황제가 다스리는 나라가 되었으므로, 황실에 세워진 박물관은 '제실박물관'이 된 것이죠.

이로써 근대 국가의 필수 기관인 박물관이 대한제국에도 설립됐습니다. 그런데 제실박물관은 일본 제국주의의 침략을 받아 조선이 식민화되는 과정에서 탄생했습니다. 한국의 국립박물관 설립 과정은 영국이나 프랑스의 사례와 무엇이 다르고 어떤 점이 비슷할까요?

사실 일제강점기 이전의 조선에서도 박물관을 설립하자는 논의가 없었던 것은 아닙니다. 일본이나 미국 등에서 근대 문물을 시찰하고 돌아온 사절단의 건의로 1880년대와 1890년대 궁궐에는 전화와 전기가 도입되었을 뿐 아니라, 우편제도가 실시되었고 한성에 전차가 운영되었습니다.

외형적으로는 근대적인 변화를 꾀하고 있었죠. 1882년에 박영효는 일본의 근대 문물을 보고 돌아와 고종에게 일본처럼 왕실 박물관을 설립하자고 건의했습니다.[10] 그러나 고종이나 조정에서는 박물관 설립이 시급하다고 생각하지는 않았습니다.

그런데 고종이 헤이그 특사로 강제 퇴위당한 뒤, 1908년 1월부터 황실은 박물관 설립을 목적으로 다양한 유물을 수집하기 시작했습니다. 이를 주도한 사람은 일본인 고미야 미호마쓰와 이완용·이윤형 형제였습니다.[11] 그들은 박물관을 만들면 왕가의 취미 생활도 생기고 조선의 고미술도 보호할 수 있다고 주장했죠.

하지만 대한제국의 관료들은 반대했습니다. 아무리 근대로 변화하기 위해 박물관이 필요하다고 해도, 고귀한 황제가 사는 궁궐에 죽은 사람의 물건을 전시하고 신분이 낮은 백성이 황제의 소장품을 본다는 것은 당시의 사고방식으로는 말도 안 되는 행위였기 때문입니다.

그러나 순종은 받아들였습니다. 여민해락(黎民偕樂)이라고, 나라를 훌륭하게 다스려 이름이 높은 옛 임금은 백성과 함께 즐겼다면서 박물관을 짓기로 했습니다. 그런데 일제에 의해 반강제적으로 만들어진 대한제국의 제실박물관은 역설적으로 일제강점기 동안 한국의 귀중한 문화유산이 해외로 유출되는 것을 막고 보호하는 데 중요한 역할을 담당했습니다.

제실박물관은 1910년 12월 30일에 이왕가[●]박물관으로 격하되었습니다. 황실을 의미하는 제실 대신 왕가의 박물관이라고 이름을 바꾼 것이죠. 그러나 이왕가박물관은 왕실의 돈으로 일본으로 유출될 위험에 처한 유물을 사들였습니다. 그 가운데는 금동반가사유상도 있었습니다. 일본인 고미술상이 경주 남산에 있던 절에서 구매한 것을 1912년 이왕가박물관에서 수십 배의 돈을 주고 사들인 것입니다.

창경궁에 있던 이왕가박물관은 1938년에는 덕수궁 석조전에 전시했던 일본 근대 미술품 전시와 통합하여 이왕가미술관이 되었습니다. 이왕가미술관에서는 한국의 미술품만이 아니라 일본의 미술품도 전시해서 논란이 일기도 했습니다. 해방 후 이왕가미술관은 덕수궁미술관으로 명칭을 바꾸었다가 1969년에는 국립박물관으로 통합되었습니다.

한국 국립박물관의 전신은?

국립중앙박물관은 총독부박물관으로부터

그렇다면 이왕가박물관이 현재 국립박물관의 전신이라고 할 수 있을까요? 한국의 국립박물관은 1948년에 정식으로 출발했습니다. 그런데 그 전신은 이왕가박물관이 아니라 1915년 경복궁에 세워진 조선총독부박물관입니다.

일제강점기에 조선총독부는 총독부 소속의 박물관을 만들어 경주나 평양 등에서 신라, 고구려, 낙랑의 고분을 조사·발굴하고 낙랑 및 대방군, 삼국시대, 통일신라, 고려, 조선 등의 유물과 불교 미술품 등을 전시했습니다. 1938년에는 내선일체(內鮮一體)● 기획 전시를 개최하기도 했습니다. 이러한 전시를 통해 일본과 조선은 원래 하나의 민족이라는 일제 식민사관을 대중에게 각인시키려 한 것이죠.

1945년 8월 15일에 일제의 식민 지배로부터 해방을 맞이하자, 한국의 건국준비위원회는 고고학 박사인 김재원에게 조선총독부박물관의 수장품을 인수해 달라고 부탁했습니다. 그리고 미 군정이 시작된 후, 1945년 9월 26일에 김재원 박사는 한국의 지식인으로서 국립박물관장으로 임명받아 조선총독부박물관의 수장품을 인수하여 국립박물관을 운영하기 시작했습니다.

한국전쟁 중에는 많은 유물이 훼손되거나 깨어지고 또 사라지는 수난을 겪어야 했고 인천상륙작전 이후 북한군이 철수하면서 박물관의 소장품을 북한으로 가져가려고도 했지만, 당시 포장을 지시받았던 박물관장 김재원, 최순우, 장규서 등의 지연 작전 덕에 남한에 남길 수 있었습니다. 국립박물관은 부산, 경복궁, 남산 등 여러 곳을 전전하다가 2005년에 현재 용산에 국립중앙박물관으로 자리 잡았습니다.

내선일체

일본은 일본 본토를 내지(內地)로, 해외 식민지를 외지(外地)로 나누었다. 선(鮮)은 조선을 가리키는 말이다. 즉, 내선일체는 일본과 조선은 하나의 몸이라는 뜻이다. 일본은 이 이데올로기를 내세워 1930년대 후반 제국주의적 침략 전쟁에 조선인을 동원했다.

지방 국립박물관은 고적보존회로부터

국가적 차원에서 많은 고분을 발굴하고 유물이나 고적을 문화재로 지정하여 보존하기 시작한 것은 1962년 「문화재보호법」을

제정한 이후입니다. 그러나 오늘날 우리가 지방 곳곳의 국립박물관에서 과거의 유물과 가치 있는 문화유산을 볼 수 있는 것은 일제강점기부터 지방의 주민이 자발적으로 결성한 고적보존회의 활동 덕분이죠.

일본의 조선 식민지 관료나 부유한 상인은 도굴하거나 약탈한 유산을 일본으로 가져가 자신의 집을 장식하거나 수집하는 즐거움을 누렸습니다. 이러한 상황을 안타깝게 여긴 영향력 있는 조선인 지방 유지들이 고적보존회를 결성하고 지방의 유산이 해외로 유출되지 않게끔 보호하고 전시하는 데 앞장섰습니다.

그 시초는 1910년에 시작된 경주의 신라회로, 이를 모태로 하여 1913년에 경주고적보존회가 시작되었습니다. 경주고적보존회는 전시관을 만들어 신라의 유산을 공개함으로써 신라 유산이 경주 밖으로 유출되지 않도록 막았습니다. 신라 유산을 공개하여 많은 사람이 그 존재를 알면 누군가가 그것을 몰래 빼내서 다른 지역으로 유출하지 못하리라고 생각한 것이죠. 그리고 이러한 생각은 결과적으로 정확히 들어맞았습니다.

실제로 이러한 노력 덕분에 1926년에 조선총독부박물관의 경주 분관이 개설되었고, 여기에서 신라의 유산을 공적으로 보호하고 전시할 수 있었습니다. 일제강점기 조선인들은 이외에도 부여, 개성, 평양 등에 고적보존회를 만들었고 이들의 활동은 오늘날 지방 국립박물관의 토대가 되었습니다.

식민지 조선의 문화적 전유

한국은 서구 근대 문물이 도입되던 시기에 일본 식민주의자들의 종용에 의해 제실박물관과 총독부박물관을 설립했습니다. 두 기관 모두 일본의 통치 전략이자 수단이었죠. 그런데 이 과정에서 조선의 지식인은 전대로부터 내려오는 민족의 유산을 국가적으로 보전하고 전시하는 근대적인 문화 행위에 참여하게 되었습니다.

왕실에서는 박물관을 세워 식민 지배자의 요구에 따르고, 지방에서는 보호하던 유산을 총독부박물관에 이관하여 일제의 식민 정책을 따르는 듯 보였습니다. 그러나 그 과정을 살펴보면 의도적 혹은 비의도적으로 일제의 박물관 정책을 역으로 이용하여 민족 문화의 토대가 될 만한 유산을 수집, 보호, 연구했음을 알 수 있습니다. 일제강점기에 들

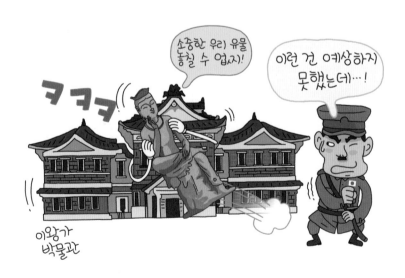

어온 새로운 문물과 지식을 활용하여 일제의 식민 지배에 저항하고 민족 문화를 지키며 발전시킨 셈입니다.

이러한 행위를 문화 연구에서는 '전유'라고 부릅니다. 어떤 형태의 문화자본을 받아들이고 활용하여 그 문화자본을 알려주거나 전해 준 사람 혹은 집단에 적대적으로 작용하도록 만드는 행동을 의미합니다. 박물관이라는 문화를 일제 식민 지배자가 도입한 원래의 목적과는 다른 방식으로 사용하여 식민 지배자의 목적 달성을 방해하고 다른 목적을 추구한 식민지 한국인의 행동 역시 전유로 볼 수 있습니다.

 토론해 봅시다

1. 주변의 박물관을 찾아봅시다. 그 박물관에서 그 지역 사람들에 대해 알려주는 독특한 전시물을 찾아 그 전시물이 담고 있는 기억을 조사하고, 전시물과 기억의 가치를 토론해 봅시다.

2. 주변에서 내 눈에 아름다운 작품을 찾아봅시다. 낡은 고무장갑이라도 그 장갑이 내가 사랑하는 사람을 떠올리게 하면 아름답다고 생각할 수 있습니다. 여러분이 박물관 전시실을 만든다면 어떤 주제로 무슨 작품을 전시하고 싶은가요? 외적인 아름다움보다 작품이 품고 있는 기억과 그것이 표상하는 것에 집중해서 작품을 선택해 봅시다.

2장

좋은 작품을
더욱 빛나게, 전시!

김인혜

전 국립현대미술관 학예연구관

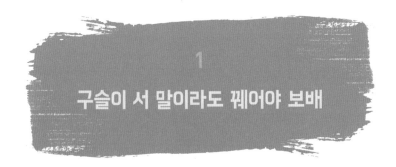

구슬이 서 말이라도 꿰어야 보배

많은 이들이 소중한 보물을 누리게 하려면

얼마 전, 간송미술관이 소장한 금동여래입상과 금동보살입상이 옥션*에 나온 적이 있습니다. 여러 언론 매체에서 이 사건을 일제히 보도하면서 온 국민의 관심을 끌었죠.

간송미술관은 개인이 운영하는 사립미술관이고 더구나 유물의 실제 소유자는 미술관장 개인이었는데, 시장에 내놓은 것이 왜 논란이 되었을까요?

당시 언론에서는 간송 전형필 선생이 평

> **옥션**
>
> 미술 작품을 거래하는 수단 중 하나로, 경매 회사가 소유자에게서 기탁받은 작품을 공개적으로 수요자와 연결하는 방식이다. 구매 가격을 경합하여 가장 높은 가격을 부른 사람이 소유권을 획득한다. 외국에는 18세기경에 도입된 방식으로, 대표적인 경매 회사로는 소더비와 크리스티가 있다. 한국에는 서울옥션, 케이옥션 등이 있다.

유찰

경매에서 입찰에 참가한 사람이 없어 무효가 선언 되는 것을 말한다.

생에 걸쳐 모은 국가적 유산을 자손이 시장에 내놓아 파는 행위가 도덕적으로 옳지 않다며 비판했습니다. 설혹 소장가가 재정적 어려움으로 인해 유물을 판매하는 것은 어쩔 수 없다고 해도, 이 유물은 보물로 지정된 만큼 국립중앙박물관에서 구매해야 한다는 여론이 지배적이었습니다. 결국 경매 참가자들도 국가 지정 문화재를 구입하는 데 부담을 느끼게 되었고 이 유물은 유찰●되었습니다. 이후 국립중앙박물관이 후원가에게서 재정적인 도움을 받아 이 유물을 구입했죠.

이 논란에서 눈여겨볼 점이 있습니다. 사람들은 중요한 유물이라면 개인이 아닌 공공의 소유로 만들어서 모든 사람이 공유해야 한다고 암묵적으로 생각한다는 것입니다.

세대에서 세대를 이어 계속해서 감상될 만하고, 가치와 교훈을 전달할 만한 중요한 유물이나 작품이 있다고 가정해 봅시다. 그런 유물은 매우 비쌀 테니 개인이 사기는 힘들겠죠. 그런데 돈이 많은 사람이 덜컥 그 유물을 사서 개인적으로 소유하는 바람에 다른 사람들은 볼 수 없게 된다면 어떨까요? 인류가 함께 공유해야 할 기록의 한 토막을 잃어버릴지도 모릅니다.

결국 제삼자인 국가가 개입하여 이 유물을 공동의 소유로 만들어 향유하는 시스템을 마련할 수밖에 없습니다. 1장에서 살펴본 공공 박물관의 형성 과정을 떠올려보세요.

이것이 인류 유산을 관리하는 공공기관이 필요한 이유입니다. 박물관과 미술관은 다루는 유물이나 작품의 제작 시기는 다르지만, 모두 공공의 자산을 수집하고 관리하고 전시하는 일을 합니다.

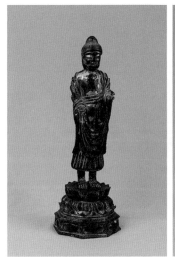

보물 284호 금동여래입상(좌)과 보물 285호 금동보살입상(우)[12]

따라서 박물관에서 일하는 큐레이터는 우선 특정한 분야의 유형 자산이 충분한 가치가 있는지 '판단'해야 합니다. 그 판단에 확신이 든다면, 그 유물이나 작품을 가능한 한 공공의 영역으로 끌어냅니다. 다시 말해 큐레이터는 일차적으로 보물을 발견하고, 그 보물을 자신의 주머니에 넣는 대신 가능한 한 많은 이들이 공유할 수 있도록 노력하는 사람입니다.

큐레이터는 다양한 일을 하는데, 그중 핵심이 되는 업무는 전시 기획입니다. 그래서 '전시 기획자'라고 불리기도 하죠. 이 책에서도 큐레이터를 주로 쓰되, 전시 기획 업무에 관련된 내용을 설명할 때는 전시 기획자라는 말을 쓰고자 합니다.

Q 알아봅시다

다양한 분야에서 사용되는 말, 큐레이션

큐레이터는 '보살피다, 관리하다'라는 뜻의 라틴어 '큐라(cura, 영어 care)'에서 유래한 용어입니다. 원래는 중요한 유물을 보존하고 관리하는 '수장고 열쇠를 지닌 사람'을 의미하는 용어로 사용되었습니다. 그러나 점차 시간이 지나면서 미술관과 박물관 등에서 작품을 관리, 분류, 연구하며 전시를 기획하는 일을 하는 사람을 의미하게 되었죠.

최근에는 다양한 분야에서 큐레이터와 큐레이션이라는 용어가 확장되어 사용되고 있습니다. 박물관이나 미술관이 아니더라도 특정 주제에 대해 전문적인 시각을 가지고 연구, 분류, 기획하는 업무를 큐레이션이라고 부르기도 합니다.

박물관에서 전시란?

실제로 박물관 내에서는 관람객이 보지 못하는 여러 영역에서 다양한 일이 일어납니다. 앞에서 설명한, 국제박물관협의회에서 정의한 박물관의 기본 기능을 기억하나요? 연구, 수집, 보존, 전시, 교육 등의 기능이 있었습니다.

그런데 이러한 박물관에서 벌어지는 여러 일 중 관람객과 직접적으로 접촉하는 분야가 있습니다. 바로 '전시'입니다. 이미 말했듯이, 박물관에서 여러 전문가가 협업하여 도모하는 여러 일은 귀한 유산을 많은 사람들과 공유하는 것이 목적입니다. 그러므로 관람객에게 유물이나 작품을 제대로 알리고 보여주는 전시는 박물관 프로세스의 꽃이라고 할 수 있습니다.

간송미술관으로부터 구입한 보물 금동여래입상과 금동보살입상도 언젠가는 국립중앙박물관 전시실에서 일시적으로가 아니라 영구적으로 관람객과 만날 겁니다. 이왕이면 이 귀한 유물이 전시될 때 그 가치가 더욱 빛날 수 있도록 최적의 맥락에서 전시할 방법을 찾아야 하지 않을까요?

따라서 큐레이터는 이 유물이 왜 중요한지, 어떤 맥락에서 의미가 있는지 좀더 세밀하게 분석하고 연구하여 다양한 각도에서 유물이 해석될 수 있도록 이끌어야 합니다. 어떤 주제의 전시에서, 어떤 작품과 함께, 진열과 조명을 어떻게 연출해야 전시의 효과가 더욱 크게 발휘될 수 있는지 전시 기획자는 항상 고민합니다.

한편 여러 전문가가 오랫동안 연구하여 보물로 지정한 유물의 경우, 유물의 가치를 재평가하는 일은 그다지 힘든 과제는 아닙니다. 이미 대부분의 사람이 그 가치를 인정했기 때문입니다. 그러나 전시의 또 다른 목적은 특정 유물이나 작품이 정말로 가치 있는지, 가치가 있다면 어떤 맥락과 시각에서 그러한지 논의를 불러일으키는 데 있습니다.

이런 논의는 근대미술이나 현대미술의 경우에 더욱 두드러집니다. 오래된 유물에 비해서는 제대로 가치평가가 내려지지 않은 경우가 많기 때문입니다.

이를테면 이중섭과 같은 근대 작가의 개인전을 개최한다고 가정해 봅시다. 이중섭은 어떤 화가인가요? 대부분의 사람은 이중섭의 이름을 알고 있지만, 그가 한국 미술사에서 차지하는 위치나 그만이 지닌 독창적인 작품 세계에 대해 설명해 보라고 하면 답하기가 어렵습니다.

이중섭이 평생 그린 작품과 관련된 자료를 종합적으로 모아서 펼쳐 보일 때, 다시 말해 전시할 때 비로소 우리는 지금까지 잘 알지 못했던

이중섭의 진가를 확인하고 다양한 논의를 전개할 수 있습니다. "이중섭이 궁극적으로 원했던 예술의 세계는 무엇인가? 그는 독창적인 재료와 갈고닦은 기법을 통해 자신의 세계를 작품에 구현하는 데 성공했는가. 혹은 어떤 부분에서 실패했는가? 그의 예술에 대한 생각은 오늘날 어떤 시사점을 던지는가?" 이와 같은 질문과 논의가 전시라는 플랫폼을 통해 일어납니다.

전시를 통해 관람객과 전문가는 작품을 감상하는 데 그치지 않고, 다양한 생각과 영감을 얻고 교환합니다. 바로 이것이 전시의 가장 중요한 목적입니다.

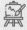 **토론해 봅시다**

1. 최근에는 비대면 문화가 널리 퍼져서 온라인 전시가 꾸준히 늘어나고 있습니다. 여러분이 전시를 만드는 사람이라면 온라인 전시에서는 오프라인 전시와 달리 무엇을 더 고려해야 할까요? 친구들과 함께 이야기해 봅시다.

2. 유물 배치 방법, 관람 동선, 조명 등 다양한 요소를 고려하여 전시하는 것과 그냥 늘어놓는 것은 어떤 차이가 있을까요? 전시에 '기획'이 필요한 이유를 생각해 봅시다.

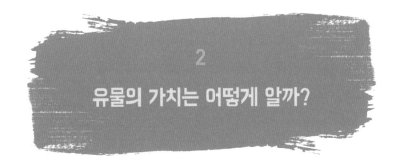

유물의 가치는 어떻게 알까?

아는 만큼 보인다

전시란 한마디로 '가치를 공유하는 일'이라고 했는데, 그렇다면 이 대목에서 가장 중요한 질문은 다음과 같습니다. "보이지 않는 무형의 가치를 대체 어떻게 판단하는가? 과연 무엇이 전시를 통해 공유하고 공공의 자산으로 보존될 만한 것인가? 왜 그런가?"

이 질문은 매우 핵심적이지만, 대답하기는 어렵습니다. 미술사학자 김영나 교수가 외국에서 서양미술사를 전공할 때 지도교수에게 물었습니다. "어떤 작품은 좋고, 어떤 작품은 그에 비해 덜 좋다는 판단을 어떻게 하면 할 수 있나요?" 그러자 지도교수는 "언젠가 그 판단이 당신에게 일어날 것입니다"라고 답했다고 합니다.

선문답 같지만, 미술사학을 공부한 사람에게는 매우 공감되는 일화입니다. 우리가 '통찰'을 갖는 것은 단순한 지식을 갖는다고 되는 일이 아닙니다. '공부'는 넓게 말해 책을 읽고 사람을 만나고 사물을 관찰하는 등 삶의 모든 과정을 통괄하는 작업입니다. 그 과정에서 사람마다 어떤 '차원'의 차이가 발생하고, 그것이 '안목'의 차이를 만들죠.

Q 알아봅시다

전시 기획자의 판단이 더 많이 필요한 전시는?

전시에 따라서 기획자의 판단이 매우 크게 작용하는 경우도 있고, 상대적으로 미미하게 작용하는 경우도 있습니다. 이미 누군가가 일차적으로 가치 판단을 하여 소장한 작품을 전시하는 '소장품전'의 경우, 전시 기획자가 고려할 사항이 상대적으로 줄어듭니다.

그에 비해 '기획전'은 처음부터 많은 이슈를 안고 시작됩니다. 만약 한 작가의 '개인전'이라면, 특정 미술관이나 박물관에서 전시할 만한 가치가 있는 작가인지 판단해야 합니다. 작가의 작품과 자료를 최대한 많이 모으고, 그중에서 무엇이 어떤 맥락에서 의미 있는 작품인지 끊임없이 판단하게 됩니다.

더구나 기획전 중에서 하나의 주제를 가지고 접근하는 '주제전'은 가치 판단을 해야 할 부분이 더 많습니다. "어떤 주제를 택할 것인가? 이 주제는 현재의 시점에서 어떤 의미가 있는가? 이 주제를 위해 어떤 작가를 포함하고, 어떤 작가를 제외할 것인가? 이 주제를 말하기 위해 어떤 시간적, 공간적 범주를 설정할 것인가? 이 전시를 통해 궁극적으로 말하려는 메시지는 무엇인가?" 이런 근본적인 질문부터 판단해서 답해야 하기 때문입니다. 우리가 접하는 전시는 이런 수많은 판단을 거쳐 만들어진 결과물입니다.

다만 노력을 통해 가치 판단을 잘하게 될 수도 있습니다. 그러려면 일차적으로 역사와 철학의 기초를 충분히 갖추는 것부터 시작해야 합니다. 직접 경험하지는 못해도 역사가 말해 주는 교훈으로부터, 혹은 인간의 사고 체계를 깊이 있게 연구한 결과물에서 많은 힌트를 얻을 수 있기 때문입니다. 또한 학문적 기초 위에서 많은 작품을 실제로 보고, 세밀하게 관찰하려 끊임없이 노력해야 합니다. 이미 축적된 타인의 경험을 간접적으로 취하고 이를 자신의 경험으로 쌓아갈 때, 언젠가 판단이 자신에게 오는 것입니다. 즉, 아는 만큼 보이는 것이죠.

모르는 작품을 보는 법

"아는 만큼 보인다"라고 하면, 전시를 볼 때 지레 겁을 먹거나 절망할지도 모릅니다. 사전 지식이 없는 경우라면 말입니다.

아는 것, 즉 객관적인 지식이 없다면 전시를 볼 수 없는 걸까요? 그렇지 않습니다. 우리에게는 주관적인 관점이 있기 때문이죠. 그런데 '아는 것'이란 지금까지 인간에 의해 축적된 지식과 관념의 총체로, 가능한 한 '객관성'을 띠는 것을 말합니다. 즉, 아는 것이 부족하다고 해도, 다시 말해 객관적인 지식은 없다고 해도 주관적인 관점으로는 얼마든지 작품을 감상할 수 있습니다.

왜 이 작품이 좋은지 정확하게 설명하기는 어렵지만, '그냥 좋다'는 느낌을 받은 적이 있을 것입니다. 어쩌면 지나치게 주관적일지도 모르는 바로 그 느낌에서 질문을 던져도 좋을 것입니다. '나는 왜 이 그림이 좋을까?' '작가는 이 물고기를 이렇게 특이하게 표현했구나!' '이런

오묘한 색채는 어떻게 만들었을까?' 등등 아무런 사전 지식 없이도 감상자는 스스로 다양한 질문을 던지고 흥미로운 감상 포인트를 발견할 수 있습니다.

그렇게 작품에 관심을 가지고 마음에 드는 작품을 오랫동안 관찰하면서 자연스럽게 미술 애호가로 발전할 수 있습니다. 자신이 스스로 만든 질문에 대한 답을 찾기 위해 책을 읽거나 자료를 찾는다면 더욱 깊이 있게 작품을 감상하는 길이 열리기도 할 것입니다.

더구나 현대미술 분야는 작가가 주관적이고 다의적으로 해석될 수 있도록 의도적으로 작품에 여지를 남겨두는 경우가 많습니다. 오히려 관람객이 적극적인 주체가 되어 각자의 경험과 상상을 작품에 투사함으로써 작품이 완성된다는 개념이죠. 작가는 관람객이 다양한 생각과

감정을 일으키도록 매개할 뿐, 특정한 정답을 제시하지 않습니다.

그림을 그리거나 예술 작품을 생산하는 일은 인간의 본능적인 영역입니다. 어떤 면에서는 모든 사람이 화가가 될 수 있는 바탕을 지니고 있다고 볼 수 있습니다. 작가의 의도를 지나치게 생각하기보다 작품을 보는 자신의 마음을 들여다보는 태도가 더욱 중요한 셈이죠. 그러니 자신감을 가지고 미술관과 박물관 나들이를 시작해 보기 바랍니다.

 토론해 봅시다

1. 가치 있다고 알려진 유물을 보고도 별 느낌이 들지 않았던 적이 있나요? 각자의 경험을 말해 보고 이런 차이가 왜 생기는지 생각해 봅시다.

2. 반대로 다른 사람들은 별 관심을 두지 않는데 여러분에겐 감동적으로 다가왔던 유물이나 작품이 있었나요? 그 경험을 친구들과 이야기해 봅시다.

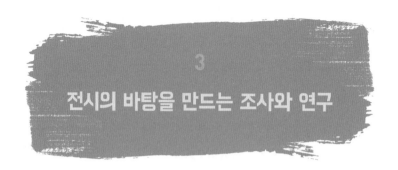

전시의 바탕을 만드는 조사와 연구

이 많은 작품과 자료를 어떻게 다 모았을까?

전시는 가치를 공유하는 것이기에 조사와 연구가 가장 중요합니다. 역으로 말해 조사와 연구를 통해 의미 있는 성과를 축적하고, 그 성과를 타인과 공유하기 위해 전시를 하는 것입니다. 따라서 얼마나 오랫동안 유의미한 연구 성과물과 관련 작품 및 자료를 쌓았는가가 전시의 핵심 내용을 결정하게 됩니다.

그런데 전시를 열었을 때 많은 관람객이 하는 질문 중 하나가 "이 많은 작품과 자료를 어디서 모았을까?" 하는 것입니다. 사실 이것들을 모으는 과정 자체가 조사와 연구라고 할 수 있습니다. 2021년 국립현대미술관 덕수궁관에서 열렸던 〈미술이 문학을 만났을 때〉라는 전시

를 예로 들어봅시다. 이 전시는 1930~1940년대 일제강점기 문학과 미술의 상호작용을 주제로 한 기획전입니다. "이 시대 문학인과 미술가는 함께 어울려 긴밀한 관계를 형성했다"는 사실은 여러 개론서에 늘 등장하는 단골 문구입니다. 그러나 그 실체를 좀더 입체적으로 들여다보고 실증적으로 확인하기 위해서는 다양한 작품과 자료를 생생하게 살펴봐야 합니다.

이를 위해 일차적으로는 책과 논문 등 방대한 문헌을 읽는 것부터 조사를 시작해야 합니다. 문헌 조사는 도서관에서 책을 빌리거나 인터넷 사이트에서 논문을 다운받아 읽으면 되니, 상대적으로 접근하기 손쉬운 조사 방법이라고 할 수 있습니다. 문헌 조사를 통해 관련 분야에 대해 어느 정도 연구가 되어 있는지, 특정 주제에 대해 어떤 연구자들이 있는지 등 동향을 파악할 수 있고 작품과 자료의 의미와 소장 정보를 알 수도 있습니다.

그러나 문헌 조사만으로는 한계가 있습니다. 글로 표현되어 노출된 정보가 생각보다 많지 않기 때문입니다. 실질적인 정보는 대개 현장 답사를 통해 얻을 수 있습니다. 문헌 조사를 통해 훌륭한 연구자를 알게 되었다면, 그를 만나 인터뷰하여 추가 정보를 얻거나 전시 내용에 대해 자문을 받을 수도 있습니다. 또한 특정 작가에 대해 더 잘 알아보기 위해서는 유족을 찾아가 작가에 대해 문의하고 유품이나 자료가 남아 있는지 확인하는 작업도 꼭 필요합니다.

현장 답사는 작가, 유족, 소장가, 연구자 등 많은 사람을 직접 찾아가서 만나고 인터뷰하고 작품이나 자료가 있다면 실견하는 작업입니다. 이 과정에서 의외의 수확을 얻는 경우가 많습니다. 작가의 유족과 인터뷰하는 과정에서 문득 어떤 자료를 떠올려서 세상에 알려지지 않

았던 자료가 발굴되기도 합니다. 또한 한 소장가를 통해 다른 소장가의 정보를 얻기도 하고, 또 다른 작품을 발견하기도 하는 식이죠. 실제 이 작업을 해본 사람은 '고구마 줄기 캐듯이' 작품과 자료가 끌려 나온다는 표현을 절감할 것입니다.

작품이나 자료를 실사(實査)하는 것은 귀한 기회이므로 사진을 찍고, 보존 상태를 확인하고, 크기를 재고, 액자 상태를 확인하는 등의 작업을 그때그때 진행해 두어야 합니다. 따라서 현장 조사를 할 때는 두 명 이상 동행함으로써 실사를 충실하게 진행할 뿐 아니라, 처음 만난 유족이나 소장가에게 신뢰감을 주고 이 작업이 공식적인 조사임을 간접적으로 전달할 필요도 있습니다.

시간을 얼마나 할애하여 현장 조사를 철저히 하느냐가 전시 내용의 풍요로움을 결정하는 기반이 됩니다. 주제에 따라서는 작품과 자료가 매우 산발적으로 흩어져 있는 경우도 많아서 여러 소장가를 만나고 조사해야 합니다.

〈미술이 문학을 만났을 때〉를 준비하는 과정에서는 하나의 전시를 위해 50여 개의 소장처를 조사하고 흩어진 자료를 모아야 했습니다. 한국 근대미술은 국가 기관에서 관리하지 못했기 때문에 여전히 중요한 작품과 자료가 여러 기관과 개인에 산재되어 있는 형편이었기 때문입니다. 그래서 특히 개인이 소장하여 외부에 공개되지 못한 작품과 자료가 전시 덕분에 빛을 본 것은 큰 수확이었죠.

이 전시의 주제 특성상 평소 큐레이터들이 조사하지 않는 문학가의 유족을 찾아간 덕에 그들의 손에 있던 미술가의 작품을 발견하는 경우가 많았습니다. 근대기의 문학가와 미술가가 교류하면서 작품이 교유의 징표로 문학가에게 가서 유족에 의해 보존되었던 것입니다.

전시보다 중요한 연구 과정

조사와 연구는 어떤 면에서는 결과물로서의 전시보다 더 중요하다고 말할 수 있습니다. 이 과정에서 알려지지 않았던 작품과 자료가 발굴되기도 하고, 많은 유족과 소장가를 통해 중요한 증언이 기록되기 때문입니다. 이때 생산된 다양한 결과물은 영상, 사진, 인터뷰 녹취록 등의 형태로 정리되고 보존되어야 합니다.

실제로 조사와 연구를 통해 밝혀진 모든 것이 전시되는 것은 아닙니다. 전시에 활용되지는 못했지만 사장(死藏)되기 아까운 조사 내용도 있기 마련이죠. 이를 체계적으로 관리한다면 나중에 다른 전시에 활용되거나 비슷한 주제의 연구에 도움이 되는 등 효용 가치를 지니게 됩니다.

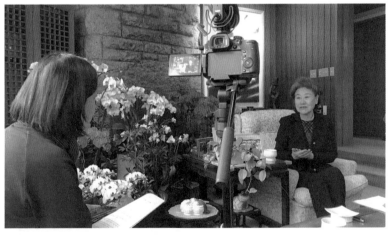

〈미술이 문학을 만났을 때〉 전시를 위해 조사하는 과정에서, 김광균 시인의 유족인 김은영 여사와 인터뷰하는 장면 ⓒ국립현대미술관(사진: 장준호)

특히 유족의 인터뷰는 매우 중요한데, 그 증언이 사실과 달라도 그 자체로 연구 가치가 있는 자료입니다. 유족으로부터 증언을 들을 수 있는 시기는 한정적이므로 언제나 더 늦기 전에 인터뷰를 진행하고 기록을 남겨 자료로 보관할 필요가 있습니다. 때로는 연구 과정의 일부를 편집하여 영상으로 제작하는 등 전시에 연구 기록물을 반영할 수도 있습니다. 관람객은 결과물인 전시만큼이나 전시를 준비하는 과정도 궁금해하기 때문입니다.

무엇보다 누구를 대상으로 하든 인터뷰를 잘하기가 생각보다 쉽지 않습니다. 충분한 배경지식을 가지고 좋은 질문을 해야 좋은 답변을 끌어낼 수 있기 때문이죠. 또한 인간의 기억은 매우 단편적이고 불확실하기 때문에 기억을 돕는 사진이나 증언록 등 충분한 자료를 준비해야 합니다. 기억을 돕고 의미 있는 이야기를 담으려면 충분한 사전 조사가 필수적입니다. 또한 어떤 사람이든 타인에게는 쉽게 말하기 어려운 부분이 있으므로, 신뢰를 바탕으로 마음을 열 수 있도록 인터뷰이의 감정과 호흡을 잘 따라가야 합니다.

 토론해 봅시다

1. 지금 열리고 있는 전시 중 하나를 정해서 그 전시를 개최하기까지 큐레이터는 어떤 주제의 연구를 어떻게 진행했을지 생각해 보고 함께 이야기해 봅시다.

2. 최근 1년간 뉴스에서 접한 사건 중 하나를 주제로 전시를 기획한다면 어떤 조사가 필요할지 생각해 봅시다.

함께 일하는 박물관의 전문가들

전시의 내용을 만드는 사람들

전시의 규모는 전시장의 크기에 비례한다고 말하긴 어렵습니다. 전시에 참여하는 인력에 비례한다고 보는 편이 더 맞죠. 그래서 '대규모 전시'란 전시를 함께 준비하는 사람들이 많다는 의미라고 해도 과언이 아닙니다.

특정 주제로 전시를 열 때 큐레이터 한 사람이 그 주제에 대해 모든 것을 알고 진행할 수 있을까요? 그것은 불가능합니다. 다만, 큐레이터는 그 주제에 대해 누가 잘 아는지를 아는 사람입니다. 각 분야에 가장 잘 아는 사람을 활용해서 전시를 진행해 나가죠. 즉, 전시는 여러 전문가, 즉 학자와 연구자 들의 노력이 집결된 '협업의 총체'입니다.

도록
사전적으로 내용을 그림이
나 사진으로 구성한 목록
으로, 일반적으로 전시와
작품에 대한 소개를 담은
책을 말한다.

큐레이터는 필요한 경우 언제든 협업할 준비가 되어 있어야 합니다. 특정 주제에 매우 정통한 전문가가 있다면 그를 게스트 큐레이터로 참여시킬 수도 있습니다. 또는 공동 기획의 방식으로 처음부터 전시 기획을 함께 시작할 수도 있습니다.

〈미술이 문학을 만났을 때〉 전시의 경우, 저는 문학 전문가가 아니므로 문학사 교수님을 공동 기획자로 초빙했습니다. 전시의 아이디어를 구상하는 단계부터 토론을 거쳐 전시의 윤곽을 잡고 전시물을 구체화하는 작업을 함께 진행했던 것이죠.

기획 단계부터 밀착하여 협업하지 않더라도 자문위원, 도록* 필자, 조사 연구원 등 여러 전문가에게 역할을 명확하게 설정해 주고 작업을 진행하는 경우가 많습니다. 특히 국제 전시를 기획할 경우 국가별로 전문가가 있게 마련인데, 이들과 초기 단계부터 접촉하여 현장 답사 협조, 도록 원고 작성 등을 부탁할 수 있습니다.

저는 2010년 싱가포르국립미술관의 큐레이터와 공동 기획하여 〈아시아 리얼리즘〉이라는 전시를 개최한 적이 있습니다. 아시아 10개국의 작품을 조사해야 하는 이 프로젝트를 위해 각국의 대표적인 학자들에게 연구를 의뢰했고, 현장 답사의 협조를 얻었으며, 전시가 개최되기 2년 전에 학술 심포지엄을 열어서 학자들의 연구 역량을 모았죠. 이런 전시는 작은 공간에서 이루어지더라도 어마어마하게 많은 사람이 협업한 결과물이었다는 점에서 규모가 큰 전시입니다.

이처럼 전시를 준비하기 위한 추진체는 전시 주제와 여건에 따라 매우 다양한 방식으로 결정될 수 있습니다. 처음부터 전시의 규모, 주제

및 성격을 분명하게 정하고 이에 걸맞은 적절한 협업 대상자와 역할을 판단하는 일이 매우 중요합니다. 전시의 내용을 설정하고 다듬는 주체로서, 이들과의 협업은 전시의 질을 결정짓는 핵심적인 요소입니다.

전시의 모양을 만드는 사람들

전시 내용이 어느 정도 확정되면 전시의 모양을 함께 만들어갈 전문가들이 필요합니다. 누가 이 일을 하는지 살펴봅시다.

전시에 출품될 작품과 자료의 목록이 만들어지면 많은 협업자에게 이 목록이 전달됩니다. 먼저, 전시 작품과 자료의 운송 및 설치를 담당하고 보험 가입을 진행하는 레지스트라(registrar)가 목록을 받습니다. 보통 작품 출납을 관리하는 사람을 레지스트라라고 부르는데, 운송 보험을 전담하는 레지스트라가 따로 있는 미술관도 많습니다. 이들은 이 목록을 바탕으로 보험을 가입하고 작품을 안전하게 운송합니다.

디자이너 역시 출품 목록을 우선적으로 받아야 할 사람입니다. 전시품을 어떻게 보여줄 것인지를 같이 논의해야 하기 때문이죠. 전시의 공간 개념을 설정하고 가벽을 설치하는 등 전시장을 설계하는 공간 디자이너, 전시장 공사를 진행할 공사 감독관, 전시 이미지를 결정하는 포스터와 전시장에 들어가는 각종 텍스트의 활자를 디자인하는 그래픽 디자이너 등이 전시의 모양새를 만듭니다. 큐레이터는 이들이 작업할 수 있도록 전시의 개념을 정확히 설명하여 영감의 원천을 제공하고, 긴밀한 협의하에 전시의 이미지를 꾸려가야 합니다.

전시 개막에 맞춰 도록이 출간되는 것이 일반적입니다. 도록을 만드

는 일은 전시 준비의 반을 차지한다고 해도 과언이 아닐 정도로 매우 많은 시간과 노력이 들죠. 새로 발굴된 작품과 자료가 많다면 도록 제작을 위한 사진 촬영부터 해야 할 것입니다. 그러기 위해서는 미술품을 전문으로 촬영하는 사진가의 도움이 필요합니다. 때로는 촬영된 사진이 인쇄될 때 색감을 조정해 주는 색분해 전문가의 도움을 받기도 하고요. 도록에 실리는 글은 여러 필자가 쓰는데, 글을 손볼 편집자나 교열자의 도움을 받기도 합니다.

이미지와 텍스트가 확보되면 도록 편집을 담당할 편집 디자이너에게 모든 데이터가 전달되는데, 책의 모양새를 만드는 그의 역할은 매우 중요합니다. 글과 그림을 배열하고 크기를 결정하며 표지를 디자인하고 종이를 선택하는 등 책의 형태를 만드는 여러 과정에서 디자이너는 큐레이터와 협업합니다. 전시는 일정 기간 개최된 후 폐막하지만, 연구 성과를 집대성하고 전시 내용을 충실하게 담은 도록은 전시가 끝난 후에도 중요한 기록물로 보존되죠.

작품이 전시장에 운송되어 도착하면 작품의 상태를 확인하는 보존 과학자의 손길을 거칩니다. 이들은 처음 작품이 도착했을 때의 상태를 사진이나 보고서에 꼼꼼하게 기록하죠. 전시를 설치하는 과정에서는 미술품 핸들러(운송 및 설치 전문가), 조명 전문가 등의 협업도 중요합니다. 전시에 활용될 영상을 별도로 제작할 경우에는 영상 감독과도 미리 의논해야 하며, 복잡한 전시 관련 약정이 필요한 경우에는 법률적인 내용을 검토해 줄 법률 전문가와 협업하기도 합니다.

전시 준비가 상당히 진전된 시점에는 교육 프로그램을 만드는 에듀케이터와 홍보 전문가의 역할이 매우 중요합니다. 이들은 만들어진 전시 현장에서 관람객과 함께 호흡하며 전달하는 역할을 하기 때문에 전

시 내용을 충분히 숙지해야 합니다. 이들이 관람객과 원활하게 소통할 수 있도록 전시 내용을 잘 전달하고 충분한 자료를 제공해야 합니다.

홍보 외에 마케팅의 영역에서 협찬사나 후원사를 섭외하고 자금을 끌어오는 사람의 역할이 필요할 때도 있습니다. 특히 외국의 경우 상당히 높은 비율로 기업이나 개인의 후원금에 의존하므로, 기금 모금자(fund raiser)의 역할이 매우 중요합니다.

지금까지 설명한 모든 과정에서 큐레이터의 업무를 도와주고 다양한 업무가 원활하게 돌아갈 수 있도록 윤활유 역할을 담당하는 코디네이터 혹은 큐레이토리얼 어시스턴트(curatorial assistant)가 있는 경우도 있습니다. 이들은 큐레이터와 밀착해서 업무 전반의 진행 상황을 조율하는 역할을 담당합니다.

Q 알아봅시다

더욱 세분화되는 박물관의 구성원들

예전에는 전시를 실행하는 단계에서 대부분의 업무를 큐레이터가 담당하는 경우가 많았고, 현재도 한국의 박물관과 미술관에서는 그런 사례가 많습니다. 그러나 박물관의 다양한 전문 업무는 각기 다른 전공 분야의 전문가들을 필요로 합니다. 디자인 전공자, 보존과학 전공자, 법률 전공자, 교육 전공자, 커뮤니케이션 전공자 등이 모두 박물관의 구성원입니다.

현재 박물관 내의 전문 직종은 더욱 세분화되는 경향을 보이며, 이는 서구권 국가에서 더욱 두드러집니다. 각기 다른 전문 능력을 가진 여러 직종의 인력이 각자의 역할을 수행하면 전시를 더욱 체계적으로 운영할 수 있기 때문입니다.

결국 전시의 규모와 성격에 따라 조금씩 차이는 있지만 하나의 전시를 실행하는 데 이렇게 많은 전문가의 협업이 필요한 것이죠.

전시는 이렇게 다양한 전문가들이 함께 참여하여 이룬 결과물입니다. 큐레이터는 각 분야의 전문가들이 각자의 역할을 책임감 있게 수행할 수 있도록 충분한 지원과 노력을 기울여야 하죠. 기관에 따라 특정한 역할을 담당하는 전문가가 따로 없다면 그 일까지 큐레이터가 맡는 경우도 빈번하게 생깁니다. 큐레이터는 여러 관련자의 일의 범위와 역할을 명확하게 설정하고, 이들이 협업하는 모든 작업이 원활하게 진행될 수 있도록 조율하고 관리하는 임무를 맡습니다.

물론 모든 일이 뜻대로 되지는 않습니다. 하지만 많은 사람이 함께, 진심으로 최선을 다할 때 즐거운 과정에서 유의미한 결과가 도출되겠죠.

전시를 만드는 최후의 사람, 관람객

하지만 전시를 만드는 최후의 사람은 다름 아닌 관람객입니다. 관람객이 오지 않는 전시는 생각할 수 없습니다. 전시를 준비하는 일련의 과정은, 당연한 말이지만 관람객이라는 최종 종착지에 제대로 전달되기 위한 노력입니다.

전시의 기획부터 작품 선정, 전시 디자인 등 모든 단계에서 끊임없이 관람객의 '영역'을 고려해야 합니다. 관람객의 동선을 고려하고 공간에 따른 관람객의 시야를 배려하고 관람객의 호흡과 반응을 상상하면서 전시의 내용과 형식에 적절한 장치를 녹여 넣어야 하죠.

매우 다양한 배경을 지닌 불특정 다수의 관람객을 위해 모든 것을

고려하고 계산하는 것은 정말 어려운 일입니다. 전시 하나를 10분 만에 보는 사람부터 온종일 전시를 관람하는 그 분야 전문가에 이르기까지, 각기 다른 전문성과 니즈를 가진 관람객이 미술관을 찾습니다. 체류 시간이나 관심 정도, 사전 지식의 수준은 다르더라도 모두 미술관의 소중한 관람객인 만큼 각자의 방식으로 작품을 즐길 수 있도록 배려해야 합니다.

 토론해 봅시다

1. 전시는 매우 많은 관련자들의 협업을 통해 이루어집니다. 주변에서 열리는 전시의 크레딧을 도록에서 찾아보고, 한 전시가 만들어지기까지 어떤 사람이 무슨 역할을 담당했는지 알아봅시다.

2. 여러 사람이 공동의 목표를 향해 가더라도 의견의 충돌이 일어나는 것은 당연한 일입니다. 큐레이터는 다양한 의견을 수용하되 이를 조절하고 결정하는 역할을 담당합니다. 이를 효율적으로 수행하기 위해 큐레이터에게 어떠한 덕목이 필요할지 생각해 봅시다.

전시 기획자의 머릿속은 어떨까?

전시 개념: 핵심 내용은 무엇인가?

전시는 가치를 공유하기 위한 작업이라고 했는데, 그렇다면 그 가치를 관람객에게 잘 전달하는 일이 전시의 핵심일 것입니다. 미술 작품이 한 점 있다고 생각해 봅시다. 그 작품은 한 예술가의 표현인데, 그 표현이 글로 되어 있지 않고 그림으로 되어 있는 것이 다를 뿐입니다.

보통 글을 통해 느낌과 생각을 전달하는 것도 독자에게 완전히 이해되기 어려운데, 그림을 통해 화가의 심상을 전달하는 일은 정말 쉬운 일이 아니죠. 큐레이터는 바로 그런 화가의 생각이 담긴 작품을 관람객에게 적절히 전달하는 일을 합니다. 전시를 통해서 말이죠.

만약 한 화가의 개인전이라면 이 일은 상대적으로 명료해집니다. 한

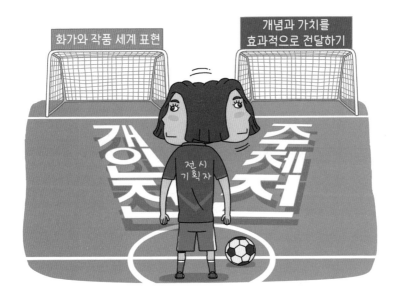

사람이 어떻게 화가가 되었고, 작품을 통해 무엇을 표현하고 추구했으며, 그것을 어디까지 성취했는지 보여주면 되기 때문이죠. 그러나 주제전이라면 전시 자체가 특정한 개념과 가치를 지니기도 합니다. 이때 큐레이터는 전시에서 어떤 개념과 가치를 효과적으로 전달할 것인지를 구체적이고 핵심적으로 고민하게 됩니다. 그러한 고민이 전시의 개념을 명료하게 만들어줍니다.

〈미술이 문학을 만났을 때〉를 예로 들어보겠습니다. 일제강점기 문학인과 미술인의 교유 관계를 드러내어 암흑기로만 인식되던 그 시대의 빛나는 예술가를 알리는 것이 전시의 목적입니다. 하지만 그 시대의 모든 예술가를 대상으로 할 수는 없습니다. 특정한 범주를 정하고 특별히 강조하고 싶은 지점에 초점을 둘 수밖에 없습니다. 저는 큐레

이터로서 가장 핵심적인 사상을 주도했던 세 개의 예술가 그룹을 염두에 두었습니다.

첫째, 기존의 사고체계와 과감하게 결별하여 예술의 최전방에서 세계의 최신 동향을 파악했던 기상천외한 천재 예술가 그룹입니다. 이상, 박태원, 구본웅, 김기림 등이 이 그룹에 속합니다. 둘째, 일제강점기에도 조선의 자주적인 문화 인식에 기반하여 가장 조선적인 미학과 그것의 현대화를 추구했던 작가군입니다. 이태준, 김용준, 이여성 등이 이에 해당합니다. 셋째, 이들보다 젊은 세대의 예술가들로, "시를 그림과 같이, 그림을 시와 같이"라는 캐치프레이즈를 내세우고 서정적이고 공감각적인 융합의 미학을 추구했던 예술가들입니다. 대표적으로 김광균, 김환기, 최재덕 등이 있죠.

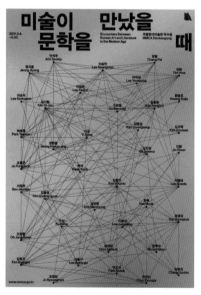

〈미술이 문학을 만났을 때〉의 포스터. 전시에 등장하는 인물과 그들의 관계를 그려 넣어, 전시의 개념 및 범위를 한눈에 알아볼 수 있도록 했다. ⓒ국립현대미술관(그래픽디자인: 이건정)

어떤 주제의 전시든 선택과 집중이 필요하므로 전시를 통해 보여주려는 중요한 개념을 정하고 범위를 한정하는 일이 불가피합니다. 세 가지 다른 생각을 가진 예술가들을 강조하다 보면 다른 맥락에서 중요한 예술가들은 애석하게도 제외될 수도 있지요. 이들의 복잡하게 얽히고설킨 관계를 어느 정도 범위와 수준까지 보여줄지, 큐레이터는 마지막까지 고민합니다. 그리고 결과적으로 나온 표가 전시 포스터에 형상화되어 있습니다. 이 네트워크 지도가 완성되기까지 무수히 많은 습작 지도가 만들어졌다는 것은 말할 필요도 없습니다.

전시 구성: 내용을 어떻게 전달할 것인가?

그러나 이렇게 세 가지 다른 생각을 가진 문학인과 미술가를 보여주려 한다고 해서, 이러한 구분에 맞춰 나열하듯 전시를 구성했다면 어땠을까요? 다른 지향점을 가진 예술가들이었다고 해도 각 그룹은 서로 연결되는 지점도 있습니다. 그러니 전시 공간이 지나치게 반복적으로 보일 가능성이 있죠. 또한 전시 개념이 너무 교조적으로 드러나면 관람객은 스스로가 미술관에서 가르치는 것을 배우는 수동적 대상이라고 느낄 위험이 높아집니다.

더구나 한 시대를 구성하는 원리는 훨씬 더 입체적이고 복잡한 구조에 놓여 있으니 언제나 열린 사고, 즉 '생각의 여백'이 필요합니다. 결국 전시 구성은 큐레이터가 전시를 통해 말하려는 바를 주입하거나 열거하는 것이 아니라 그 핵심을 관람객이 스스로 찾아낼 수 있도록 돕는 일임을 잊지 말아야 하죠.

전시를 통해 보여주는 것은 책의 텍스트를 통해 전달하는 것과는 다른 일입니다. 어떤 점에서는 훨씬 더 효과적인 전달 방법일 수도 있죠. 글뿐만 아니라 미술 작품과 시각, 청각, 촉각 자료를 매개로 전달하면, 관람객은 이를 보고 듣고 공간적으로 느끼면서 각자의 신체를 통해 참여할 수도 있기 때문입니다. 전시 구성은 오케스트라의 심포니 구성처럼 훨씬 다이내믹하고 재미있으면서 감동적인 방식을 택할 수 있습니다.

〈미술이 문학을 만났을 때〉의 전시는 총 네 개의 섹션으로 구성되었습니다. 첫 번째 섹션은 '전위와 융합'이라는 주제였습니다. 앞서 얘기한 세 개의 핵심 그룹 중 첫 번째, 가장 새롭고 전위적인 아이디어를 지닌 예술가의 작품을 전시한 공간이었죠. 1930년대에 살았던 예술가들이 현재의 사람들보다 오히려 더 참신하게 사고하고 장르를 넘나드는 실험적 작업을 했다는 사실을 보여주었습니다. 사실 첫 번째 섹션만 제대로 감상해도 이 전시를 다 보았다고 할 만큼 전시의 목적과 의도가 가장 직접적으로 드러났습니다.

두 번째 섹션은 특별한 재미를 주는 방으로 꾸몄습니다. '지상(誌上)의 미술관', 즉 '종이 위의 미술관'이라는 제목을 달고 1920~1940년대 신문, 도서, 잡지 등에 실린 문학가와 미술가의 협업물을 넓게 펼쳤습니다. 총 400여 개의 신문 삽화를 읽기 쉽게 편집하여 도서관에서 신문을 넘기듯 글과 삽화를 비교하며 볼 수 있는 구조물을 만들었죠.

이 방은 당시 문학가와 미술가가 조우할 수밖에 없었던 사회 시스템을 보여주기 위해, 언론계와 출판계의 상황을 시각화했습니다. 내용적으로 매우 밀도가 높아서 관심이 큰 관람객들은 오랜 시간을 보내면서 즐길 수 있는 장소로 고안되었습니다. 반대로, 이 주제에 깊은 관심이

〈미술이 문학을 만났을 때〉 전시의 두 번째 섹션. 일제강점기 문학인이 글을 쓰고 미술가들이 삽화를 그린 신문들을 재편집하여 배열했다. ⓒ국립현대미술관

없는 사람은 가볍게 지나쳐도 상관없었죠.

세 번째 방은 '이인행각(二人行脚, 두 사람이 함께 걷기)'이라는 주제로 문학가와 미술가의 개인적 관계에 주목한 공간입니다. 전시의 핵심 내용을 담은 곳으로, 두 번째와 세 번째 예술가 그룹들을 모두 포괄하여 다소 아카데믹하게 구성했습니다. 더불어 좋은 작품을 충분히 감상할 수 있도록 차분하게 작품을 배열하는 데 집중했습니다.

마지막 섹션은 간단한 주제로 꾸며, 쉬어가는 공간으로 설정했습니다. 관람객들도 이쯤 되면 방대한 작품과 자료에 상당히 지칠 것으로 예상했기 때문이죠. 화가이면서도 글재주가 뛰어났던 여섯 명을 한 명씩 다시 들여다보는 공간이었습니다. 한쪽에는 그림을 걸고 다른 쪽에는 앉아서 텍스트를 읽을 수 있게끔 조성하여 화가들의 생각을 '글과

그림'이라는 두 매체를 통해 비교·감상하도록 했습니다.

　이러한 전시 구성은 공간에 따라 각기 다른 내용과 느낌, 밀도를 치밀하게 계산하고 조정한 결과물입니다. 이를 통해 관람객이 전시장에서 보내는 시간을 주도적으로 조절할 수 있도록 고려했습니다. 무엇보다 전시를 통해 말하고 싶은 내용을 다 녹여 넣으면서도 섹션마다 차별화된 주제와 구현 방식을 취해서 관람객이 지루하지 않게 공간을 경험할 수 있도록 했죠.

　어떤 전시인가에 따라 개념을 설정하고 전시를 구성하는 방법은 매우 다르고 다양하므로 이에 대해 제대로 설명하기는 쉽지 않습니다. 그러나 이 영역이야말로 큐레이터의 색채가 배어나올 수밖에 없는, 전시 기획에서 가장 핵심적인 부분이라고 할 수 있습니다. 전시의 목적

🔍 **알아봅시다**

온라인 전시 관람

　요즘은 전시장에 직접 오지 못하는 관람객을 위해 큐레이터가 직접 전시장에서 전시를 설명하는 장면을 촬영하여 온라인으로 제공하기도 합니다. 〈미술이 문학을 만났을 때〉 전시도 유튜브에 큐레이터 전시 투어를 올렸죠.

〈미술이 문학을 만났을 때〉
온라인 전시 투어 감상하기

　온라인 전시는 관람객의 관심에 따라 작품을 능동적으로 감상할 수 없다는 한계가 있지만, 실제 전시에서 만날 수 없는 큐레이터의 해설을 들을 수 있다는 장점도 있습니다.

을 끊임없이 상기하면서 풍부하고 충실하게 내용을 담되, 그것을 관람
객의 호흡과 리듬에 맞춰 효과적으로 전달하고 소통하는 방식을 고민
하는 일이죠.

 토론해 봅시다

1. 〈미술이 문학을 만났을 때〉 전시 투어 영상을 보고 직접 전시회에 가서 보는 것과
 어떤 차이가 느껴졌는지 친구들과 이야기해 봅시다.

2. 전시를 관람할 때 모든 공간의 작품을 꼼꼼히 살펴보는 편인가요, 마음에 드는 작
 품만 오래 감상하는 편인가요? 친구들과 이야기해 봅시다.

6

작품의 매력을 제대로 드러내는 방법

하나의 전시가 만들어지기까지

이제, 실제로 전시를 어떻게 준비하는지에 대해 이야기해 보려 합니다. 전시의 개념과 범위가 설정되고 구성안이 나오면 최종적으로 출품될 작품과 자료의 목록이 완성됩니다. 그리고 본격적인 실행 단계로 접어들죠.

여기서는 실행 단계에 돌입한 후 실제로 전시 업무에 종사하는 사람들이 어떻게 일을 진행하는지 살펴보려 합니다. 이미 관련 업무에 종사하는 사람이라면 실질적인 도움을 얻을 수 있을 것입니다. 그렇지 않은 사람들도 전시 준비 과정을 알아두면 앞으로 전시를 즐기며 더 많은 재미를 느낄 수 있지 않을까 생각합니다.

흩어진 작품을 한곳으로 모으는 일

먼저, 작품 대여 업무입니다. 전시 출품작이 모두 해당 기관의 소장품이라면 좋겠지만, 그렇지 않다면 작품 대여가 필수적입니다. 대개 작품과 자료가 흩어져 있는 경우가 많아서 전시를 준비할 때는 약 50~60군데 소장처에서 작품을 대여해 오기도 합니다. 실제로 큐레이터는 많은 시간을 소장가에게 작품 대여를 설득하는 데 할애합니다.

사전 조사 단계에서 소장가를 만나고 작품을 실사하는 작업을 진행합니다. 이후 작품 대여가 확정되면 공식적으로 전시 개요서와 대여를 의뢰하는 편지 및 공문을 발송하죠. 한 기관이나 개인으로부터 한꺼번에 많은 작품을 대여할 경우, 대여 조건을 명시한 대여 약정서를 체결합니다. 외국으로부터 유명 작가의 작품을 대여할 때는 대여료를 줄 경우가 있는데, 미리 오랜 시간에 걸쳐 협상을 진행하기도 합니다. 또한 대여료 없이 무상으로 작품을 대여해도 외국에서 작품이 올 때는 대개 호송관●이 파견되므로 그 비용이 발생합니다. 이에 따른 비용을 사전에 책정하고 관련 조건 역시 약정서에 명시해야 비로소 대여 약정이 성립됩니다.

대여한 작품에 대해서는 보험 가입과 운송 절차를 진행합니다. 보험, 운송, 설치 과정은 단계별로 세심하게 관리해야 하며, 이에 대해 소장자와 지속적으로 소통해야 합니다. 50군데에서 작품을 대여한다면 50명의 소장가와 협의해야 하므로 매우 많은 시간과 노력이 들겠죠.

> **호송관**
> 작품이 이동할 때 작품의 관리를 감독하는 사람을 말한다. 충격 없이 안전하게 작품이 이동되는지 확인한다. 또한 이동 후 전시 장소에 도착한 작품이 안전하게 설치되는지 감독하는 일을 수행한다.

작품을 대여하는 소장가는 자신이 소유한 작품을 특정 전시를 위해 대부분 무상으로 제공합니다. 따라서 이들의 선의를 존중하고 작품을 성심성의껏 최선을 다해 안전하게 다루어야 하며, 큐레이터와 미술관 팀은 소장가에게 신뢰를 주도록 노력해야 합니다.

전시에 필요한 비용을 계획하는 일

출품작 목록이 완성되면 제일 먼저 할 일 중 하나가 보험과 운송 견적을 받는 작업입니다. 보통 운송 및 보험 비용이 전시 예산의 가장 많은 부분을 차지하므로 비교 견적*을 통해 일찍부터 업체와 조율하여 예산 낭비를 줄여야 합니다. 운송료와 보험료 이외에도 전시장 조성비, 도록 제작비, 홍보물(포스터, 브로슈어 등) 제작비, 홍보비, 대여료 및 저작권료, 교육 자료 제작비, 학술 심포지엄 비용, 개막식 행사 비용, 간담회비 등 실로 여러 항목의 예산을 꼼꼼하게 책정해야 합니다.

예산이 기관 차원에서 충분히 조달될 수 있다면 다행이지만, 그렇지 않다면 때로 기업 혹은 재단의 협찬을 받아야 하는 경우가 있습니다. 이 경우 후원, 협찬, 협력을 최대한 끌어내도록 해야 합니다. 협찬 제안서에 전시 의의와 기대 효과를 설명하고, 협찬이 필요한 예산 항목 및 협찬사의 혜택을 명시합니다. 또한 예산 상황과는 상관없이 여러 외부 기관과의 협업을 통해 전시를 개최하면 홍보와 마케팅의 시너지 효과를 낼 수 있습니다.

비교 견적
일을 수행할 수 있는 여러 업체에서 견적을 받아 이를 비교함으로써 예상 비용을 좀더 객관적으로 산정하는 것을 말한다.

보험과 운송을 관리하는 일

소장처에서 작품이 이동되는 시점부터 전시가 끝난 후 다시 원위치로 돌아가기까지, 모든 이동과 전시 중에 발생할 수 있는 문제에 대해 보험을 들어야 합니다. 보통 '월-투-월(wall-to-wall) 보험'이라고 하는데, 처음 벽에 걸린 시점에서부터 전시를 마치고 다시 원래의 벽에 걸리기까지의 전 과정에 대한 안전 보험을 의미합니다. 다른 통상적인 보험과는 달리, 미술품을 다루는 전문 보험 회사가 관련 업무를 담당합니다.

작품 대여 절차 진행 후 포장과 운송을 위해 소장처를 방문할 때는 반드시 보험가입증서를 소장가에게 전달해야 합니다. 또한 철저하게 관리하고도 작품에 사고가 발생했을 때는 즉시 소장가에게 알리고 보험 회사에 정확한 사고 경위를 문서화하여 전달할 필요가 있습니다.

운송 업무는 정말 주의를 기울여야 하는 작업입니다. 통상 미술품을 전문적으로 다루는 운송 회사에 업무를 맡깁니다. 운송사 직원은 필요에 따라 미리 작품을 보기도 하고, 작품을 운송할 이동 경로 및 포장에 필요한 재료 등을 사전에 확인합니다. 특히 해외 운송의 경우, 작품을 기본 포장한 후 다시 '크레이트(crate)'라고 하는 나무상자에 담아 운송하는데, 크레이트의 크기와 무게 등도 결정해야 합니다. 크레이트는 원칙적으로 수직 및 수평으로만 이동해야 하며, 기울어지거나 쏠리는 일이 없도록 각별한 주의를 기울여야 합니다.

대여한 작품이 미술관에 도착하면 보통 전시될 공간에서 24시간 정도 환경에 적응하는 시간을 갖습니다. 이동 중에는 온도 및 습도가 완벽하게 맞지 않아서, 작품이 적절한 온도 및 습도에서 쉬는 시간을 갖

는 것입니다.

크레이트를 처음 여는 작업을 '해포'라고 하는데, 이동 중 사고가 났을 경우 해포의 순간에 반드시 파악해야 합니다. 만약 대여 기관에서 호송관이 파견되었다면 해포 시점에 참여하게 합니다. 이후 미술품 핸들러가 작품의 포장을 푸는 과정을 면밀하게 사진 등으로 기록하여 반환할 때 똑같은 상태로 되돌아갈 수 있도록 주의를 기울입니다. 작품이 해포되면 보존 수복자들이 작품의 상태를 꼼꼼하게 체크하고, 작품 상태 보고서를 작성하고, 사진을 촬영합니다. 이러한 과정은 전시가 끝나고 작품이 반환될 때 역순으로 반복됩니다.

대부분 사고는 작품의 이동이나 설치, 철거 과정에서 발생하기 쉽기 때문에 관계자는 모두 집중하여 업무를 진행해야 하며, 큐레이터는 반드시 현장을 지키면서 전체 업무가 매끄럽게 진행되도록 관리해야 합니다.

도록을 만드는 일

전시는 일시적인 이벤트로, 일정 기간 열린 후 폐막하면 다시 볼 수 없습니다. 그러나 도록은 전시가 끝난 후에도 국립중앙도서관과 국회도서관에 의무적으로 보관되고 기타 공공도서관에서도 보존되어 여러 사람이 열람할 수 있는 자료로 남습니다. 따라서 전시 내용을 충실히 담은 도록은 매우 중요합니다.

도록의 성격과 효용 가치를 적절히 고려하여 수록될 원고의 주제와 분량, 목차 구성, 언어, 판형, 페이지 수, 제작 부수, 예산 등을 결정해야 합니다. 도록을 제작하는 전문 편집자(에디터)가 따로 있다면 그와 협

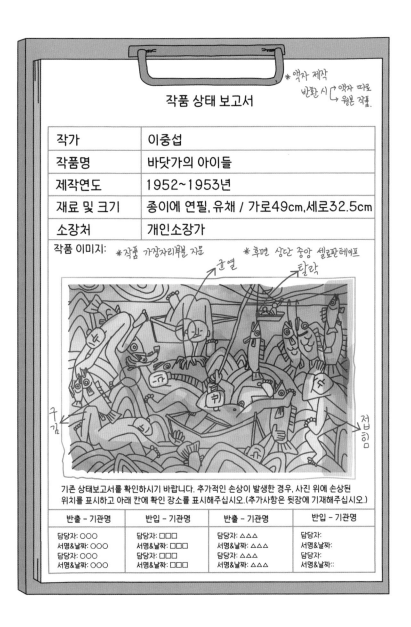

작품 상태 보고서

*액자 제작
반환 시 [액자 따로
월본 작품.

작가	이중섭
작품명	바닷가의 아이들
제작연도	1952~1953년
재료 및 크기	종이에 연필, 유채 / 가로49cm,세로32.5cm
소장처	개인소장가

작품 이미지: *작품 가장자리부분 지문 *후면 상단 중앙 셀로판테이프

균열 탈락

구김 접힘

기존 상태보고서를 확인하시기 바랍니다. 추가적인 손상이 발생한 경우, 사진 위에 손상된 위치를 표시하고 아래 칸에 확인 장소를 표시해주십시오.(추가사항은 뒷장에 기재해주십시오.)

반출 – 기관명	반입 – 기관명	반출 – 기관명	반입 – 기관명
담당자: ○○○ 서명&날짜: ○○○ 담당자: ○○○ 서명&날짜: ○○○	담당자: □□□ 서명&날짜: □□□ 담당자: □□□ 서명&날짜: □□□	담당자: △△△ 서명&날짜: △△△ 담당자: △△△ 서명&날짜: △△△	담당자: 서명&날짜: 담당자: 서명&날짜::

※ 이 작품 상태 보고서는 예시이며, 실제 작품 상태 및 보존 상태 등과 전혀 관련이 없습니다.

의하면 되고, 만약 없다면 이런 내용을 주로 큐레이터가 결정하게 됩니다.

도록에 들어갈 원고를 의뢰하고 내용을 검토·수정하며 교정·교열하는 작업도 엄청난 노력과 시간이 드는 일입니다. 그러므로 도록을 디자인하고 작품 이미지의 색을 보정하며 인쇄할 때 색을 감리하는 작업 등 여러 단계에서 다양한 전문가들과 적절히 협업해야 합니다.

도록을 비롯한 전시에 필요한 각종 원고를 작성하는 일도 큐레이터의 중요한 업무입니다. 도록의 기획 의도를 밝히는 글을 작성할 뿐 아니라 브로슈어를 포함한 홍보물 원고, 전시장에 들어가는 설명문, 중요 작품에 대한 해설, 도슨트의 설명 자료, 보도자료 등 상당한 분량의 글을 노출 목적에 부합하게 작성해야 합니다. 도록은 다소 전문적인 소양을 지닌 사람들이 읽으리라는 가정하에 원고를 작성하지만, 전시장 설명문은 다양한 불특정 다수의 관람객을 대상으로 하므로 훨씬 더 쉽고 간결해야 합니다.

공간을 디자인하는 일

전시 디자인은 좋은 작품을 더욱 '빛나게' 전시하는 데 있어 가장 중요한 분야라고 할 수 있습니다. 전시의 내용과 개념에 따라 디자인의 방향은 다양해지므로 큐레이터와 전시 공간 디자이너의 협력이 빛을 발하는 영역이죠.

만약 크기 정보가 기입된 작품 목록 엑셀 파일만 디자이너에게 전달되었다고 가정해 봅시다. 디자이너는 이런 평면적인 정보만으로는 공

간 구성의 방향을 결정할 수 없습니다. 전시 내용에 따라 각각의 공간은 어떤 느낌이어야 하는지, 어떤 작품이 강조되어야 하는지, 스토리 전개상 어떤 부분이 도입부이고 절정부인지, 작품들은 대략 어떻게 그루핑(grouping)되는지 등 상세한 내용을 전달하고 아이디어를 서로 교환해야 합니다.

전시의 전체적인 디자인 방향도 처음부터 개념적으로 설정해야 합니다. 예를 들어 〈미술이 문학을 만났을 때〉 전시는 1930~1940년대를 배경으로 하기 때문에 과거로 돌아간 것 같은 복고의 느낌을 강조할 것인지, 아니면 그 시대의 가장 전위적인 예술가를 다루는 만큼 모던하게 디자인할지를 미리 결정했습니다. 이 전시는 후자의 방식, 즉 '레트로'의 느낌보다는 '미니멀'하고 세련된 방향을 선택했습니다. 이에 따라 공간 디자인, 그래픽 디자인 등 디자인의 제반 분야를 통합적으로 조율해 나갔죠.

전시장 공간 디자인은 매우 전문적인 영역으로, 큐레이터의 의도를 정확히 읽으면서도 공간 디자인의 특수성과 전문성을 발휘하는 디자이너의 역할이 매우 중요합니다. 작품의 중요도에 비해 작품의 크기가 작아서 막상 공간을 차지할 때 빈약해 보이는 경우가 있다고 생각해 봅시다. 유능한 디자이너는 이 문제를 효과적으로 해결할 방안을 찾아냅니다. 2016년 국립현대미술관 덕수궁관에서 이중섭의 회고전이 열렸을 때, 이중섭의 은지화는 보석처럼 빛나지만 불과 15센티미터 크기밖에 되지 않았습니다. 공간 디자이너는 은지화 하나하나를 별도의 기둥형 진열장에 넣어 개별 조명을 달아 반짝이는 표면 질감을 강조했고, 전시장의 한쪽 벽에는 16미터 길이의 영상 벽을 만들어 은지화를 확대 촬영한 영상을 투사했습니다. 이중섭이 살아생전 소원했던 '벽화

를 그리고 싶다'는 꿈을 이런 방식으로 실현한 것입니다.

이렇듯 디자인이 전시 내용을 담아내기에 부족해서도 안 되고, 그렇다고 지나치게 확대해석해도 안 됩니다. 내용에 딱 맞는 적절한 형식을 찾아내는 것이 디자인 작업입니다.

2016년에 국립현대미술관 덕수궁관에서 열렸던 〈이중섭: 백년의 신화〉 전시 중 은지화를 기둥형 진열장에 개별 설치한 장면 ©국립현대미술관(사진: 박명래)

〈이중섭: 백년의 신화〉에서 은지화를 활용한 대형 영상 설치 장면 ©국립현대미술관(사진: 박명래)

〈이중섭: 백년의 신화〉 전시장 디자인 개념 드로잉 ⓒ공간디자인: 김용주

작품을 안전히 옮기고 설치하는 일

작품이 미술관으로 운송된 후 설치 작업이 본격화됩니다. 이 작업에서 가장 중요한 것은 무엇보다 안전입니다. 작품을 안전하게 이동, 설치하기 위해 미리 미술관 내에서의 동선을 생각하고 작품 설치에 필요한 장치들을 검토해야 합니다.

작품을 안전하게 관리하기 위한 첫 번째 고려 사항은 '이동을 최소화하는 것'입니다. 작품이 미술관에 도착하면 어디에서 보관하고 해포하며 상태 확인 및 설치를 진행할 것인지 모든 작업의 동선과 위치를 시뮬레이션합니다.

작품을 설치할 때는 미술품 핸들러, 보존과학자, 호송관, 작가, 영상 매체 설치자, 조명 전문가, 전기기술자, 디자이너, 아키비스트 등 많은

관계자들이 함께 작업하는 경우가 많기 때문에 인력의 배분과 일정 조정에도 각별하게 신경 써야 합니다. 더구나 작품 설치는 매우 제한된 시간 내에 일을 마쳐야 한다는 중압감 속에서 모두가 일을 진행하기 때문에 작품을 다루는 데 실수가 발생하지 않도록 유의해야 합니다. 큐레이터는 모든 업무가 원활히 진행될 수 있도록 관리하는 한편, 작품을 설치할 위치, 간격, 높이 등을 세심하게 고려하여 결정하고 안전하게 설치될 수 있도록 감독합니다.

예를 들어 조각이나 도자기 등 입체 작품을 전시할 때는 지진과 같은 흔들림에 대비하여 특수한 고정장치를 제작하기도 합니다. 유화 작품의 경우, 손으로 만지면 손에 있던 유분(기름기)이 작품에 묻어서 장기적으로 작품의 색채가 변질되므로 유리막을 씌우기도 합니다. 원본 작품이나 자료가 시각적으로 잘 보이면서도 손상되지 않도록 다양한 방식을 고안하는 것입니다. 관람객들은 크게 관심을 갖지 않지만 전시를 만드는 사람들은 이런 작은 부분에도 세심하게 신경을 씁니다.

작품을 설치할 때 고려할 사항에는 조명도 포함됩니다. 조명 또한 작품의 안전을 해치지 않는 것이 중요합니다. 유화는 200룩스, 한국화는 50~100룩스 범위에서 조정되어야 합니다. 사진의 경우는 50룩스를 넘지 않도록 설정합니다. 작품은 빛에 오랜 시간 노출될 경우 색이 변질되거나 바랠 우려가 높아지기 때문이죠. 특히 빛에 민감한 재료일수록 빛의 세기를 낮게 조절해야 합니다.

안전한 조도의 범위 내에서 전체적인 조명의 효과를 최대한 살릴 수 있도록 조명 전문가와의 협력이 중요합니다. 작품의 특성에 따라 조명을 달리해야 하는 경우가 많기 때문에 조명 기술자에게 작품의 특수성을 잘 설명하도록 합니다.

전시장의 전체 분위기를 의도적으로 다르게 설정하고 싶을 때 가장 효과적인 방식이 조명 콘셉트를 달리하는 것입니다. 어떤 공간에는 밝고 전체적으로 균질한 조명이 맞을 수 있고, 또 다른 공간은 의도적으로 어두운 배경에 드라마틱한 조명을 활용할 수도 있습니다. 최근 들어 전시장 조성에 있어 조명의 중요성은 계속해서 높아지고 있습니다.

전시 준비의 마지막 정점, 개막식

작품 설치 및 조명 작업이 끝나고 설명문과 명제표◉ 등 전시장 내부 그래픽 작업이 완료되면 전시 개막을 할 차례입니다. 개막식은 전시 준비의 마지막 정점입니다. 전시가 열리기까지 도움을 준 모든 관련자를 초청하되 혹시라도 빠뜨리는 사람이 없도록 각별히 챙겨야 합니다.

작품을 대여해 준 작가, 소장가, 소장 기관 관계자, 전시 자문위원, 협력 연구자, 협찬사 관계자 등 직접적인 전시 관련자뿐 아니라 전시 주제에 따라 각계각층(정치, 외교, 언론, 문화, 미술 등)의 주요 인사를 초청하고, 초청자에 따라 적절한 예우를 갖추어야 합니다. 전시 규모에 걸맞은 개막식의 규모, 프로그램, 초청 인사 범위, 케이터링, 데코레이션, 예산 등을 결정하고 협의하는 일이 필요합니다.

명제표
작품에 대한 기본 정보를 제공하는 라벨로, 전시장에서 각 작품의 옆이나 주위에 부착한다. 통상 '작가명, 작품 제목, 제작 연도, 재료 및 기법, 소장 정보, 저작권 정보(요청이 있을 경우)' 순으로 표기한다. 미디어 작품의 경우 영상 기기 종류 및 사양, 재생 시간 등을 명기하기도 한다.

전시의 홍보 및 활용과 기록물 관리

전시에서 가장 중요한 일은 개막 이후에 일어난다고 말할 수 있습니다. 많은 사람들이 전시를 관람하고 교육적으로 활용하고 평가하고 담론을 만드는 과정을 통해 전시는 궁극적인 역할을 수행하죠.

이러한 작업이 가능할 수 있도록 홍보 전문가는 전시를 여러 채널을 통해 홍보하고, 마케팅 전문가는 전시와 연계된 다양한 프로그램을 개발하며, 교육 전문가는 대상자의 연령과 지식 수준에 맞는 교육 자료를 만듭니다. 이들은 현장에서 가장 직접적으로 관람객과 접촉합니다. 큐레이터는 이러한 활동이 원활하게 진행될 수 있도록 협조를 아끼지 않아야 하죠.

전시 개막 후 또 다른 중요한 업무는 기록물을 관리하는 일입니다. 전시를 통해 생산된 도록, 포스터, 브로슈어, 티켓 등 각종 원본 자료뿐 아니라 도록에 수록된 작품 이미지 데이터, 도록 파일, 기본 도면, 영상 데이터 등 많은 디지털 자료를 기관 아키비스트에게 제출해야 합니다. 전시의 조사, 연구 과정에서 생산된 중요 자료도 제출하여 소중한 데이터가 공공 영역에서 관리될 수 있도록 해야 하죠.

전시가 끝나면 전시 결과를 객관적으로 평가하여 성과와 의미를 되짚어 보는 동시에 보완할 사항을 반성하는 작업이 필요합니다. 나중에 열릴 전시를 위해 참고할 사항을 담은 결과 보고서를 작성하죠.

전시를 통해 재평가된 작품과 자료는 궁극적으로는 구입과 기증을 통해 공공기관에 수집되는 것이 바람직합니다. 귀중한 작품일수록 소장가는 판매를 꺼리며 가격 협의도 쉽지 않지만, 그럴수록 소장가와 지속적으로 네트워크를 형성하여 작품을 구입하도록 노력해야 하죠.

이상으로 전시가 열리기까지 어떤 과정을 거쳐 준비가 진행되는지에 대해 살펴보았습니다. 모두가 공유해야 할 문화유산인 작품이나 유물이 안전하게 관리되는 동시에 공공의 전시 공간에서 향유되려면 실로 많은 것을 고려해야 합니다. 작품의 영구 보존만을 강조한다면 사실 작품을 전시하지 않고 수장고에 넣어두는 것이 가장 안전하겠죠. 그러나 작품을 보존하는 목적은 이를 다 함께 향유하는 데에 있기 때문에 전시는 불가피합니다. 결국 안전하면서도 모두가 함께 작품을 감상할 수 있으려면 많은 전문 인력이 함께 노력해야 합니다.

홀륭한 전시를 관람하는 일은 영화 한 편을 보거나 책 한 권을 읽는 것처럼 다양한 생각거리와 영감을 관람객에게 제공합니다. 최근 전시에 대한 대중적 관심이 날로 급증하고 있는 것도 이런 이유에서일 것입니다. 전국 단위에서 많은 박물관과 미술관이 새롭게 문을 열고 있는 만큼 이러한 관심을 충족시킬 수 있는 사회 기반은 더욱 강화될 것으로 보입니다.

그러나 건물을 짓는 것보다 인재를 양성하는 것은 더욱 어렵고 장기적인 시간 투자가 필요한 일입니다. 큐레이터뿐 아니라 미술관의 다양한 직종이 더욱 전문성을 가지고 일할 수 있는 환경을 만드는 일이 절실히 요구되는 시점입니다.

큐레이터가 되려면?

앞에서 큐레이터가 실제로 어떤 일을 하는지 살펴보았습니다. 이런 일을 하는 큐레이터가 적성에 맞는 사람이 있나요? 그렇다면 앞으로

어떤 공부를 통해 전문가로 성장할 수 있을까요?

일반적으로 박물관 큐레이터는 고고학, 미술사학(고전), 역사학 등을, 미술관 큐레이터는 미술사학(근현대), 미학, 예술학, 미술 이론 등의 전공과목을 이수하여 관련 분야 학위를 받은 사람에게 채용의 기회가 주어집니다. 유사한 직종에서 경험을 쌓고 실무 능력을 갖출 필요도 있습니다.

무엇보다 자신의 시각과 안목을 가지기 위해서는 역사와 철학의 기초 지식 및 인문학적 교양을 폭넓게 갖춰야 합니다. 창의적이고 유연한 사고를 지니고 다양한 경험을 지닌 사람들과 협력할 수 있는 능력을 갖추는 것도 중요합니다.

 토론해 봅시다

1. 전시 준비 과정 중 새롭게 알게 됐거나 인상적이었던 것은 무엇인가요? 친구들과 이야기해 봅시다.

2. 이중섭의 은지화를 기둥형 진열장에 전시한 것처럼 전시 디자인이 돋보였던 전시를 관람한 적이 있나요? 친구들과 이야기해 봅시다.

3장

소중한 기록을 다루는 미술 아키비스트의 세계

이지희

국립현대미술관 학예연구사

1
인류의 기록은
어떻게 관리되어 왔을까?

기록, 불안정한 기억을 안정적인 정보로 바꾸다

박물관의 중요한 기능 중 수집·보관 기능이 있다는 것은 이제 모두 알 것입니다. 이번 장에서는 수집하고 보관하는 장소, 즉 아카이브로 서의 박물관에 대해 알아봅시다.

혹시 '아카이브(archive)'라는 단어를 들어본 적이 있나요? 아카이브 는 우리말로 '기록'이라는 의미를 지닌 단어입니다. 새로운 단어나 개 념을 처음 접했을 때 그것의 어원이나 역사에 대해 살펴보는 것이 대 상을 이해하는 좋은 방법입니다. 아카이브는 아르콘(archon) 혹은 아 르케이온(arkheion)에서 유래되었습니다. 아르콘은 지배자를 의미하 는 그리스어이고, 아르케이온은 아르콘이 사는 곳을 뜻하는 말로 아르

케이온 안에는 국가의 공식 기록물이 보존되었습니다. 그러니까 아카이브는 지배자의 공식적인 가치가 있는 기록물 그리고 그것이 보존되어 있는 장소라는 두 가지 뜻을 지닌 단어입니다. 사전에서 아카이브를 찾아보면, "정부, 가족, 장소, 조직의 역사적 문서나 기록 모음 혹은 이런 기록들이 보관되는 장소"[13]라는 정의가 나옵니다.

그렇다면 그리스 시대부터, 어쩌면 더 이전부터 인류는 왜 기록했을까요? 사실 무엇을 기록하려는 마음은 인간의 생존과 직결되어 있습니다. 위험한 환경에서 살아남기 위해서 인류는 선조들의 지식이 필요했고, 현재의 경험과 지식을 후대에게 물려줘야 했던 것이죠. 어떤 열매나 버섯을 먹으면 안 되는지, 사냥하기 위해 좋은 장소는 어디인지 서로 정보를 교환하는 것이 생존에 유리했기 때문입니다.

그래서 인류는 시간과 공간을 초월해 의사소통을 위한 수단으로 기록을 발명했고 그것을 보존하는 방법을 고민해 왔습니다. 우리의 조상들이 어두운 동굴 안에 삶의 경험과 지식을 그림으로 전달하기 시작한 때부터 문자를 발명하고 점토판과 파피루스(papyrus),● 양피지에서부터 타자기와 컴퓨터에 이르기까지 기록의 매체들을 발전시켜 온 것은 모두 이러한 의도가 확장된 것이라고 할 수 있습니다.

파피루스
사초과의 여러해살이풀로 약 2미터까지 자라며 나일강, 팔레스타인, 이집트 등에 주로 분포한다. 8~9세기에 파피루스 풀 줄기의 섬유를 이용해 종이를 만들어 사용하였는데, 이것이 오늘날 종이(paper)의 어원이 되었다.

즉, 기록의 발명은 구술문화 시대에서 발전한 언어의 물리적 형체이자 정보를 개인의 의식에서 분리해 안정적 매체에 보관하고 그 정보에 대한 접근을 탈개인화했다는 의미를 지닌다고 할 수 있습니다. 조금 쉽게 설명하자면 기록이 발명된 다음부터 인간은 자기의

머릿속에만 들어 있어 언제든 잊을 수 있는 불안정한 기억을 다른 사람들과 나눌 수 있는 안정적인 정보로 바꿀 수 있게 된 것입니다.

Q 알아봅시다

종이 이전의 기록 매체

종이는 중국 후한 시대의 채륜(蔡倫)이 발전시켜 보급했습니다. 채륜은 나무껍질, 베옷, 고기잡이 그물 등을 합쳐 분쇄하여 종이를 값싸게 만드는 방법을 고안했죠. 그렇다면 이전까지는 어디에 문자를 써서 의사소통을 했을까요?

동양에서는 거북이의 껍질, 소의 견갑골 등 동물의 평평한 뼈를 사용하거나 죽간이라고 하여 대나무를 쪼갠 조각을 사용했는데, 쉽게 구할 수 있고 저렴하여 종이가 발명된 후에도 수백 년 동안 사용될 정도로 가장 보편적인 기록 매체였습니다. 또 견직물도 사용되었는데, 두루마리 형태로 보관이 가능하고 가볍고 휴대가 가능하다는 장점이 있었지만 가격이 비쌌습니다.

서양에서는 문명의 발상지인 메소포타미아에서 기원전 3000년경부터 2~3세기경까지 점토판을 사용하여 기록했는데, 점토는 쉽게 구할 수 있고 저렴하며 건조 후 보존성도 뛰어나다는 장점이 있지만, 무거워서 휴대성이 떨어지고 쉽게 말라 글씨를 쓰기 어렵다는 단점이 있었습니다. 이집트에서는 파피루스를 주로 사용했는데, 가볍고 글씨를 쓰기도 편했지만 이집트 외에서는 재배하기 어렵고 비쌌으며 습기에 취약했습니다. 또 양, 염소, 소의 가죽을 벗겨 만든 양피지도 중요한 기록 매체였습니다. 이는 내구성과 보존성이 뛰어나고 전 유럽에서 구할 수 있었지만 양을 도축해야만 얻을 수 있어 가격이 비싸다는 단점이 있었죠.

아키비스트의 역사

여러분은 이미 선사와 역사의 구분 기준이 문자의 발명인 점을 알고 있을 것입니다. 그렇다면 역사시대에서 문명사회로의 변화를 결정하는 핵심은 무엇일까요? 여러 가지가 떠오르겠지만, 여기서는 기록을 보존하고 관리해 온 역사가 문명사회의 핵심이라고 말하고 싶습니다.

그렇다면 과거 기록에는 어떤 내용이 쓰여 있고 또 누가 관리해 왔을까요? 지금까지 전해지는 오래된 기록인 고대의 점토판을 예로 들어 살펴봅시다. 점토판은 약 3000년 동안 사용되었는데, 이것은 현재까지 인류가 기록을 사용한 시기의 절반이 넘는 기간입니다.

1980년대에 기원전 3000년경 시리아의 남서쪽에 있던 에블라(Ebla) 왕국 유적지가 발굴되면서 2,000여 개의 점토판이 출토된 적이 있습니다. 학자들이 연구한 결과 이 점토판에는 왕국의 직물과 금속의 배분 기록, 축산과 농업의 생산 목록 등이 새겨져 있었는데, 이는 당시 왕국의 재산과 보물에 대한 중요한 정보라고 할 수 있습니다. 따라서 이러한 정보들을 점토판에 새기고 관리하는 것은 왕족, 지방 총독, 군인 장교 등 사회 지도층이거나 특별한 교육을 받은 사람들로 한정됐습니다.

이들은 국가의 재산 같은 공식적인 기록을 조사하고 보존하기 위해 점토판을 주제별로 분류하여 점토 상자에 보관했고, 상자 겉면에는 기록의 형태와 수량을 적은 표식을 부착하기도 했습니다. 또 뜨거운 날씨에 점토판을 안전하게 보관하기 위해 수로를 만들어 습도를 조절하고 공기를 통하게 해 점토판이 파손되는 것을 막으려 노력했죠.

이러한 사실들을 통해 기록이 기원전부터 국가의 중요한 정보로 여

겨졌고 기록을 관리하는 전문 계층이 존재했음을 알 수 있습니다. 이렇게 기록을 전문적으로 관리하는 사람들을 오늘날 '아키비스트'라고 부릅니다.

아키비스트는 국가의 공식적인 기록들을 수집하고 분류하여 영구 보존하며 필요한 사람들에게 기록을 열람할 수 있도록 지원하는 전문가라고 할 수 있습니다. 앞서 살펴보았듯이 인류는 기원전부터 공식적인 기록들을 생산하고 관리해 왔는데, 현대적인 의미에서 아키비스트가 전문적인 직업군으로 자리 잡은 것은 최근 100년 정도입니다. 그 전까지 기록은 동서고금을 막론하고 왕과 귀족과 같은 특권계층에게만 공개되었고, 아키비스트는 특권계층을 위해 봉사했죠.

그러나 프랑스혁명을 계기로 이러한 역사에 큰 변화가 시작되었습니다. 1794년 프랑스에서 발표된 "모든 시민은 모든 보존 서고에 소장되어 있는 기록물의 사본 생산을 요구할 수 있는 권리가 있다"라는 칙령은 기록에 대한 관점에 변화를 불러일으켰습니다.

프랑스혁명의 "자유, 평등, 박애"라는 구호 아래 아카이브도 특권계층의 것으로 국한되지 않았습니다. 시민계급이 성장하면서 기록은 새로운 국가와 사회의 정체성을 형성하기 위해 점차 모두에게 열린 공개적인 것이 되었습니다.

따라서 아키비스트는 기원전 3000년 전부터 존재해 왔던 직업이지만 과거와 현재의 아키비스트의 역할은 현저히 다릅니다. 오늘날 아키비스트의 역할은 모든 시민이 기록을 열람할 수 있도록 돕는 일이죠.

현대 아키비스트의 역할

지금까지 아카이브와 아키비스트의 개념과 역사에 대해 간단히 살펴보았습니다. 그렇다면 과연 오늘날 아키비스트는 누구이며 어떤 일을 하는 사람일까요? 아키비스트는 대개 공공 기록을 다루므로 국가기관이나 조직에 소속되어 아카이브를 수집하고 관리하는 일을 합니다.

좀더 자세히 살펴보면, 먼저 아키비스트는 '아카이브의 목적과 방향을 설정하는 데 기여하는 사람'입니다. 한 기관은 설립 목적에 따라 운영되는데, 아키비스트는 이를 고려해 아카이브의 목표를 설정하고 어떤 아카이브를 어떻게 수집하고 관리할지, 그래서 아카이브를 통해 자신이 속한 기관의 정체성과 역사를 어떻게 형성할 것인지를 결정합니다. 예를 들어 국가기록원이라면 국가의 중요한 기록이 무엇인지 그 범위를 설정하고 관련된 자료를 수집·관리하며, 미술관이라면 중요한 미술 자료들을 수집·관리하는 것이죠.

아키비스트는 자료를 수집하면 일단 그 자료를 주제에 맞게 분류하고, 자료의 제목과 생산자, 생산 연도, 출처, 내용 등을 연구해야 합니다. 또 오늘날 자료는 보통 디지털 환경에서 만들어지므로 아키비스트는 시스템상에서 전자기록을 수집하고 관리하며, 이에 따라 적절한 시스템과 프로그램을 개발·운영하는 역할도 하죠.

다음으로 아키비스트는 '아카이브가 지속될 수 있도록 기여하는 사람'입니다. 아키비

> **중성상자**
> 기록의 특성이나 형태에 따라 기록물을 보관하고, 외부 환경으로부터 기록물을 보호할 수 있도록 제작된 특수한 상자. 상자 안에 보관된 자료에서 발생하는 산성 기체를 화학적으로 중화할 수 있도록 탄산칼슘이 3퍼센트 이상 포함되어 있고, 리그닌(lignin)을 함유하지 않은 재질의 중성 판지(약알칼리성)로 만들어야 한다.[14]

스트는 기록물로서 아카이브가 적절한 환경에서 영구히 보존될 수 있
도록 하고, 또 장소로서 아카이브가 안정적으로 운영될 수 있도록 노
력합니다. 보통 기록물은 시간의 흐름에 취약하기 때문에 아키비스트
는 하나의 기록물이 그 매체의 성격에 맞게 오랫동안 유지될 수 있도
록 노력합니다.

　예를 들어 종이로 된 기록물은 공기 중의 산소에 노출되면 계속 산
화되어 나중에는 색이 변하고 쉽게 부서질 수 있으므로 아키비스트는
산화를 방지하는 특수 종이 사이에 기록물을 넣어 산소를 차단하고 중
성상자●에 기록물을 넣어 보관합니다.

　또 자료를 계속 수집하면 나중에는 아카이브 수장고가 가득 차서 자

료를 보존할 곳이 부족해지므로 수장고를 어떻게 관리할 것인지 계획해야 합니다. 또 전자기록물을 보존하고 있는 컴퓨터의 서버에 여유가 있는지, 서버가 안정적인지 등을 파악하는 일도 아키비스트의 일이죠.

마지막으로 아키비스트는 '아카이브가 활용될 수 있는 환경을 조성하고 자료를 서비스하는 사람'입니다. 이용 환경을 조성한다는 말은 수집한 자료를 여러 사람들이 이용할 수 있도록 하는 것을 의미합니다. 아카이브를 이용하러 기록관에 가면 도서관과 같은 인상을 받을 것입니다. 그러나 도서를 신청하면 누구에게나 대출해 주는 도서관과 달리, 아카이브는 보통 대여가 불가능합니다. 같은 것이 여러 권인 도서와 달리, 기록은 하나뿐인 경우가 많기 때문입니다.

그래서 기록의 원본을 보여주는 경우도 있지만 보통은 복사본을 보여주거나 컴퓨터의 뷰어 프로그램을 통해 자료를 볼 수 있도록 하는 경우가 많습니다. 이때 아키비스트는 자료의 특성과 주요 이용자층을 고려해서 온·오프라인 이용 환경을 조성하고 적절한 검색 도구(finding aid)를 개발하거나 컴퓨터 뷰어 시스템을 개발하기도 합니다. 오늘날 기록을 다루는 많은 기관에서는 점점 늘어나는 아카이브 이용자들을 위해 입체적인 서비스 방식을 고민하고 있습니다.

토론해 봅시다

1. 어느 날 국가에서 특별히 세금을 낸 사람들에게만 시간과 날씨를 알려준다고 하면 어떨까요? 누구나 정보에 접근할 수 있다는 것이 왜 중요한지 생각해 봅시다.

2. 여러분은 뭔가를 기록할 때 어떤 도구를 활용하나요? 도구에 따라 기록의 내용도 달라지나요? 마찬가지로 양피지, 파피루스부터 변화해 온 기록 도구의 발전이 기록의 내용에도 영향을 미쳤다고 생각하는지 이야기해 봅시다.

미술 아카이브는
누가 어떻게 관리할까?

박물관의 미술 아카이브와 아키비스트

앞에서 보편적인 의미의 아카이브와 아키비스트에 대해 살펴봤습니다. 그럼 이번에는 박물관으로 범위를 좁혀 봅시다.

박물관의 미술 아카이브는 무엇이고, 미술 아키비스트는 어떤 일을 할까요? 그 범위와 역할을 알아보면 생각보다 넓고 다양하다는 것을 알 수 있을 것입니다.

미술을 둘러싼 모든 자료

미술 아카이브란 무엇일까요? 쉽게 표현하면 미술자료라고 할 수 있습니다. 그런데 미술자료를 만드는 것은 누구일까요? 미술자료의 생산자는 "창작자와 창작집단, 연구자, 미술 기관이나 조직"이라고 할 수 있습니다. 그리고 이들이 본연의 역할을 수행하며 수집하거나 생산한 자료를 미술자료라고 할 수 있습니다.

미술자료의 생산자인 창작자나 창작집단은 미술가나 미술단체이고, 연구자는 미술사학자나 미술비평가이며, 기관이나 조직은 박물관과 미술관, 갤러리를 비롯하여 미술품을 다루는 모든 기관이나 조직을 말합니다.

미술자료는 이들이 활동하며 수집하거나 생산한 모든 문서, 전시 인쇄물, 시청각 자료, 각종 오브제, 작가라면 드로잉이나 작가노트, 원고, 화구, 교육 자료, 각종 생애사(生涯史) 자료를 포함합니다. 또한 2차 저작물, 예를 들면 작가에 대한 글이 게재된 신문이나 잡지의 기사, 그리고 오늘날 점점 더 많아지는 전자기록까지 수많은 자료가 모두 미술자료에 포함됩니다.

예를 들어 교과서에도 실려 있고 누구나 들어보았을 법한 이중섭 작가를 떠올려봅시다. 이중섭 작가의 미술자료에는 어떤 것이 포함될까요? 언뜻 생각했을 때는 그가 그린 그림만 해당될 것 같지만 그렇지 않습니다. 이중섭 작가가 그림을 그리는 과정에서 아이디어를 기록한 노트나 거대한 소를 그리기 위해 미리 연습했던 작은 소 드로잉, 사용했던 붓과 물감, 참고했던 책이나 사진은 모두 이중섭 작가의 미술자료가 됩니다.

라키비움

라키비움(Larchivium)은 미국 UNC정보도서관과학학교(UNC School of Information And Library Science)의 메건 윈제트(Megan Winget) 교수가 텍사스대학교에 재직하던 2008년에 제시한 개념입니다.

그는 비디오게임 자료의 수집과 보존, 접근을 위해 필요한 공간으로 도서관(library)과 아카이브(archive), 뮤지엄(museum)의 기능을 하는 복합 기관이 필요하다면서 단어를 합성하여 이 말을 만들었죠..[15]

여기서 끝일까요? 그렇지 않습니다. 점차 이중섭 작가에 대해 연구하는 사람들이 생겨나면서, 이 연구자들은 이중섭의 작품을 분석하기 위한 원고와 책, 관련 자료를 수집하고 이것을 토대로 논문을 쓰기도 합니다. 그러면 이러한 연구 자료 자체도 미술자료가 되죠.

또 미술관에서 이중섭 작가의 작품을 전시한다면, 전시를 기획했던 기획 문서라든지 작품을 전시장 안에 어떻게 보여줄 것인지 연구했던 전시도면이라든지 관람객에게 전시를 설명하기 위해 만든 리플릿 같은 것도 역시 미술자료가 됩니다. 이처럼 미술자료는 우리가 상상하는 범위를 넘어섭니다.

미술만을 예로 들었지만, 오늘날 우리가 예술이라고 부르는 것의 모든 유형, 즉 문학, 음악, 춤, 공연, 건축 등 형태가 있든 없든 모든 예술 장르가 예술 아카이브의 대상이 될 수 있습니다.

실제로 각 분야에는 그들만의 아키비스트가 있고, 그것을 관리하는 국내외의 많은 기관들이 있습니다. 음악이라면 어떤 곡의 창작자인

작곡가나 작사가가 생산한 기록, 악보, 악기, 초연 당시의 음반이나 공연장 사진, 그들에 대한 인터뷰 등이 모두 예술 아카이브가 될 수 있습니다.

미술자료의 유형에 어떤 것들이 있는지는 다음의 표를 참고해 봅시다. 이미 예상했던 자료도 있고 오랜 시간 전에 쓰인 기록 매체라서 처음 들어본 미술자료도 있을 것입니다.

미술자료의 유형

유형	세부 유형
전시 인쇄물	브로슈어, 리플릿, 초대장, 포스터, 초대권, 도록, 안내문
간행물	신문, 잡지, 학술지, 논문집, 학회지, 회보, 소식지, 도서, 논문
일반 문서	공문서, 회의 자료, 녹취록, 강의 자료, 자료집, 선언문, 발표문, 보고서, 제안서, 전시 기획서, 안내문, 정관, 명부, 연혁, 일정표, 추천서 보도자료, 작가 정보, 이력서, 포트폴리오, 설계 설명서, 홍보물, 활동지
증빙 서류	설치 매뉴얼, 확인서, 감정서, 인수증, 증명서, 약정서
사문서	편지, 이메일, 팩스, 엽서, 일기, 작가노트, 메모, 드로잉, 스크랩, 수첩, 원고, 방명록, 명함
시청각 자료	사진, 슬라이드, 사진필름, 영화필름, 마이크로필름, 비디오테이프, 오디오테이프, 광디스크, 음반, 플래시메모리
디지털 파일	비디오, 오디오, 이미지, 텍스트, 3D 파일
판화	판화, 판화 원판
그 밖의 유형들	도면, 모형, 오브제, 지도, 화구, 기념품 (엽서, 카드, 우표, 스티커, 달력, 수첩, 그림첩)

미술 아키비스트는 무엇을 할까

미술관의 아키비스트는 어떤 일을 할까요? 미술관은 전시, 교육, 수집, 연구를 기본으로 한 다양한 기능을 수행하고 이 기능을 수행하기 위해 여러 부서가 존재합니다. 그리고 각 부서는 역할에 따라 세분화된 많은 전문 직군으로 구성되어 있습니다.

전시를 기획하는 큐레이터, 전시 공간을 만드는 디자이너, 교육 프로그램을 기획하는 에듀케이터, 작품의 운송과 설치를 담당하는 레지스트라, 손상된 작품을 수복하는 보존과학자, 전시에 작품을 설치하는 테크니션 등 미술관 안에는 많은 분야의 전문가들이 각자의 역할을 해내고 있죠. 그리고 오늘날에는 아키비스트도 미술관의 전문 직군 중 하나로서 중요한 역할을 맡고 있습니다.

미술 아키비스트는 미술관의 다양한 조직 가운데 연구 기능을 주로 수행하는 부서의 하위 조직에서 일하는데, 그 조직 내에서도 담당하는 아카이브에 따라 아키비스트의 역할이 달라집니다.

국립현대미술관을 예로 들면 아카이브를 다루는 곳은 소장품자료관리과에 소속되어 있습니다. 그리고 아카이브 안에서 일하는 아키비스트들은 다음과 같이 나뉩니다.

- **운영 담당 아키비스트**: 기관으로서 아카이브의 방향과 조직 운영을 담당한다.
- **기관자료 아키비스트**: 미술관 안에서 생산된 자료를 관리한다.
- **수집자료 아키비스트**: 작가, 이론가, 미술 단체에서 활동하며 미술관 밖에서 생산된 자료를 관리한다.
- **서비스 아키비스트**: 아카이브 열람 서비스를 제공한다.

이러한 큰 분류는 국내외를 막론하고 예술 아카이브를 다루는 기관에 거의 공통적으로 적용할 수 있습니다.

아카이브의 운영, 구축, 서비스 가운데 어떤 업무에 초점을 맞추는지에 따라 조직에서 아키비스트의 역할이 달라집니다. 또 아카이브를 구축하는 아키비스트라 할지라도 자료의 수집처가 미술관의 안인지, 밖인지에 따라 기관자료 아키비스트와 수집자료 아키비스트로 세분화됩니다.

물론 기관의 성격에 따라 기관자료만 관리하거나 수집자료에 좀더 초점을 맞출 수도 있습니다. 기관의 규모, 예산, 인력, 조직 내 아카이브에 대한 이해도 등에 따라 한 명의 아키비스트가 기관자료와 수집자료를 전담하기도 하고 한두 명의 아키비스트가 아카이브 운영부터 자료의 수집, 구축, 서비스까지 모든 역할을 다 할 수도 있죠.

 토론해 봅시다

1. 자신의 방 안에 어떠한 물건들이 있는지 살펴봅시다. 침대, 책상, 옷장 같은 가구부터 교과서, 문제집, 책 같은 도서도 있고 게임기나 컴퓨터 같은 전자제품도 있을 수 있습니다. 아키비스트가 되어 나의 방으로 아카이브 컬렉션을 만든다면 어떤 자료들을 수집하고 어떻게 분류할 수 있을까요?

2. 여러분은 좋아하는 연예인이 있나요? 팬으로서 여러분이 수집하고 있는 물건들은 무엇이 있나요? 내가 수집한 물건만으로 다른 사람에게 내가 좋아하는 연예인을 설명해야 한다면 어떤 것들을 더 수집해야 할까요? 또 그 이유는 무엇인가요?

3

자료로 시작해 자료로 끝나는 하루

미술 아키비스트는 무슨 일을 할까?

미술 아카이브와 아키비스트에 대해 배우고 나니 미술 아키비스트라는 직업에 대해 흥미가 조금은 생겼을 겁니다. 그렇다면 이번에는 미술 아키비스트들이 일하는 현장을 좀더 가까이 살펴봅시다.

크게는 '자료의 수집 → 자료의 정리 → 자료의 기술 → 자료의 보관 → 자료의 서비스' 순서로 일을 하는데, 자료를 다루는 직업인 만큼 '자료'가 빠지지 않습니다. 그럼 각각의 현장에서는 어떤 일이 일어나는지 알아봅시다.

자료의 수집: 가치 있는 것들을 한곳에 모으는 일

아카이브를 다루는 일은 자료를 기반으로 합니다. 그래서 어떤 자료를, 어떻게 수집할 것인지 결정하는 것은 아카이브 운영의 주춧돌이라고 할 수 있습니다.

아카이브는 막 생산된 자료가 아니라 일정한 시간이 지난 뒤에 기록으로서 보관할 만한 가치가 있는 자료를 의미합니다. 미술관의 아카이브를 예로 들면, 어떤 전시를 준비하는 과정에서 생산된 문서, 도면, 각종 인쇄물, 출품작 리스트, 이미지, 영상, 전자기록을 포함한 모든 자료들이 아카이브가 됩니다.

또 아키비스트는 미술관 안에서 만들어진 자료 외에도 작가, 미술이론가, 미술 단체 같은 곳의 미술자료를 수집하고 관리합니다. 그래서 미술관의 아키비스트는 미술사적으로 어떤 작가나 단체의 자료를 수집해야 하는지, 현 시점에서 누구의 아카이브를 수집하지 않으면 자료가 흩어져 사라져버릴 위험이 있는지, 또 그 자료는 누가 소장하고 있는지 등을 조사하고 판단합니다. 아키비스트에게는 객관화할 수 없는 경험과 노하우, 중요 자료의 성격을 판단할 수 있는 지식, 소장가의 마음을 헤아리고 신뢰를 얻어 자료를 수집하려는 적극적인 태도가 필요합니다.

예를 들어 중요한 미술자료를 잘 보존하고 있는 원로 작가나 미술관 관계자를 조사하고 미리 찾아가서 자료의 규모와 내용에 대해 파악하여 미술관에 아카이브로 기증할 수 있도록 협의하는 것은 미술 아키비스트에게 중요한 일입니다.

보통 미술 아키비스트는 미술자료의 수집을 준비하며 작가나 유족

등의 집에 사전 조사를 가는데, 이때 그 자료를 만든 당사자 혹은 그 맥락을 잘 알고 있는 유족이나 관계자들과 만납니다.

그 과정에서 자료가 아직 원형의 상태로 놓여 있는 곳을 목격하기도 합니다. 작업실에 작가노트와 드로잉, 화구 등이 어질러져 있는 상태 그대로를 볼 수 있는 것이죠. 미술자료가 딱딱하고 차가운 아카이브 보존서고로 들어와 목록화되기 전에 아늑하고 원초적인 그대로, 생산자의 삶 속에 놓여 있는 상태를 목격하는 것입니다. 아키비스트는 이곳을 기록하고 사진을 찍는 동시에 기증자의 말을 경청해야 합니다. 이렇게 사전 조사를 하고 또 자료를 창작자의 공간에서 수장고로 들여오는 모든 단계의 경험은 수집된 자료의 질서와 맥락을 파악하고 정리할 때 밑바탕이 됩니다.

몇 년 전 아카이브 전시 준비를 위해 남프랑스 투레트 지역에 위치한 이성자 작가의 아틀리에에 방문한 적이 있습니다. 아틀리에에는 작가가 생활하던 공간과 작업실로 쓰던 공간이 고스란히 간직되어 있었습니다. 당장이라도 이성자 작가가 앉아 그림을 그릴 것 같은 책상에는 캔버스와 물감이 놓여 있었죠. 작가가 그린 작품들이 벽에 걸려 있고 읽던 책들과 앨범이 책장에 가득했습니다. 그 앞에 앉아 작품과 자료들이 미술관의 전시장보다 이곳에서 더 힘을 발휘하고 있는 것 같다는 느낌을 받았던 기억이 생생합니다. 아키비스트는 이러한 기억을 토대로 자료를 정리해 나갑니다.

한국을 대표하는 세계적인 작가 백남준을 잘 알고 계실 겁니다. 그러나 백남준 작가의 국적은 미국이라서 그가 남긴 많은 미술자료들이 미국의 스미소니언박물관에 기증되었습니다. 그러나 경기도에 있는 백남준아트센터에서는 백남준 작가의 살아생전 많은 비디오 아카이

브의 원본을 작가에게서 직접 수집했고 미술관 관람객들에게 작품과 자료를 공개하고 있습니다. 그 덕분에 한국에서 세계적인 백남준 작가의 작품과 자료를 볼 수 있습니다. 이는 가치 있는 자료를 발견하여 수집하는 아키비스트의 노력이 얼마나 중요한지를 보여주는 좋은 예라고 할 수 있습니다.

자료의 정리: 아카이브에 질서를 부여하는 일

자료를 수집한 다음에는 자료를 정리해야 합니다. 자료 정리는 수집한 자료의 질서와 출처를 파악하고 분류하는 것으로, 수집한 자료가 어떻게 구성되어 있는지 분석하여 주제와 상관없는 자료나 복본 등 불필요한 자료들이 포함되어 있는지 파악하는 일입니다.

Q 알아봅시다

원 질서 존중 원칙을 지키는 이유는?

보존 기록을 정리할 때 기록 생산자가 구축한 기록의 조직 방식과 순서를 그대로 유지해야 하는 원칙을 말합니다.

기록을 원 질서대로 유지하는 이유는 두 가지입니다. 첫째, 각종 관계 정보(기록과 기록 간의 관계, 기록과 업무 흐름 간의 관계 등)와 의미 있는 증거를 기록의 원 질서로부터 추론할 수 있어야 하기 때문입니다. 둘째, 기록을 이용하는 데 기록 생산자가 만든 구조를 활용함으로써 보존 기록관이 새로운 접근 도구를 만드는 임무를 줄일 수 있기 때문입니다.[16]

이때 지나치게 개인적인 자료나 동일 자료에 대한 많은 복본, 전자 기록이라면 최종 파일을 생산하는 과정에서 저장된 수많은 데이터 등을 파악하고 어떻게 처리할지 판단합니다.

일반적으로 이 과정에서 일정한 기준에 따라 3년, 5년 등의 보존연한이나 준영구보존·영구보존 여부를 판단하고 자료를 선별 및 폐기하죠. 그런데 예술자료를 다루는 기관에서는 사실상 대부분의 자료를 영구보존한다는 전제를 두고 작업을 수행하기 때문에 일반적인 기록물 분류 작업과는 차이가 있습니다.

또 자료의 질서를 파악할 때는 그 자료가 수집될 당시의 원본 질서를 최대한 유지하고 자료들을 함부로 섞지 않는다는 원 질서 존중 원칙을 지키는 것이 중요합니다.

자료의 기술: 이용자를 위한 설명서를 쓰는 일

미술 아키비스트는 자료를 수집하고 정리한 뒤에 본격적으로 아카이브에 대해 연구하게 됩니다. 자료에 대한 설명문을 작성하는 자료의 기술 단계죠.

기록학에서 기술은 "영구 기록을 생산한 맥락과 기록 체계, 그리고 그것을 판별하고, 관리하고, 배치, 설명하는 데 도움이 되는 정보를 획득, 분석, 조직, 기록하는 과정"[17]이라고 정의하고 있습니다. 쉽게 말해 기술은 자료를 연구하여 이용자들에게 참고가 될 만한 정보로 만들어가는 과정이라고 할 수 있습니다.

미술 아키비스트는 전시의 브로슈어를 기술할 때 자료의 제목, 생산

자, 생산 연도, 자료의 유형, 참여 작가, 출품 작품을 씁니다. 이때 관련 있는 다른 작가나 자료들과 유연하게 연계될 수 있도록 내용을 조직하는 것이 중요하죠. 이렇게 기술한 브로슈어에 참조코드를 부여하면 비로소 작업이 끝납니다.

브로슈어를 예로 들었지만, 사실 미술자료에는 생산자나 생산 연도는 물론이고 그 내용을 전혀 짐작할 수 없는 자료들이 다수 포함되어 있습니다. 그래서 아키비스트는 때로 그 자료가 속해 있는 수십 개의 박스들을 모조리 뒤집어엎어서 찾아야 할 때도 있고, 탐정이 되어 주변인을 탐문하거나, 장기 미제 사건을 해결하는 신참 검사처럼 증거를 찾아 헤매야 할 때도 많습니다. 그러니까 미술 아키비스트는 자료를 만든 사람 바로 다음으로 그 자료를 손에 쥐고 눈으로 확인하는 연구자인 셈이죠.

국립현대미술관 아키비스트로 근무하면서 한번은 1980년대 문서들을 정리하다 A4용지 위에 스프링을 그린 것 같은 종이를 발견한 적이 있습니다, 알고 보니 「다다익선」을 기념해 그린 백남준 작가의 서명이었습니다.

또 판화가 유강열의 아카이브를 정리할 때는 판화 관련 전문지식이 필요해 대학의 공예과 이론 수업을 수강하며 자료를 정리했는데, 인품이 좋았던 유강열 작가가 주변 친구들과 나눈 자료 묶음 속에 한국 현대미술의 거장 김환기 작가가 선물한 판화 작품이 들어 있던 적도 있습니다. 눈부신 파란색의 작품을 손에 들고 보던 순간, 그 작품의 하단에서 'whanki, 58, 18/100'이라는 서명과 제작 연도, 에디션을 확인했을 땐 설레지 않을 수 없었죠.

자료의 보관: 안정적인 환경을 마련하는 일

아카이브의 수집, 분류, 정리, 기술 다음의 업무 단계는 자료의 보관인데, 사실상 영구보존을 위해 매체의 특성과 상태를 반영해서 자료의 포장과 보존처리, 보관을 해야 합니다. 그래서 이는 모든 업무 단계에 동시적으로 걸쳐 있는 영역이기도 합니다.

우선 물리적인 기록을 보관하는 법은 이렇습니다. 아카이브 수장고는 자료를 보존하기 위해 자연광은 차단하고 화재 시 피해를 최소화하기 위해 보통 소화 약제인 하론 가스로 화재를 진압하는 소방 설비를 갖추고 있습니다. 또 종이류, 시청각 자료, 사진, 필름, 기타 박물류, 디지털 파일 등 매체의 유형에 따른 적정 온습도와 보존 환경이 다릅니다. 종이는 섭씨 18~22도에 습도 40~55퍼센트, 사진은 섭씨 -2~4도에 습도 40~50퍼센트, 디지털파일은 섭씨 18~22도에 습도 35~45퍼센트가 권장 보존 환경입니다.

물리적인 기록뿐만 아니라, 전자기록●도 관리해야 합니다. 온습도뿐 아니라 자료가 망실되는 위험을 최소화하기 위해 적어도 세 개의 복제본을 만들어 서로 다른 장소에 보관하고 외장하드뿐 아니라 스토리지 서버에 자료를 옮겨둡니다. 서버실의 환경을 체크하고 자료가 온전한지 주기적으로 관리하는 것도 아키비스트의 업무입니다. 또 기술이나 매체의 구식화와 손상에 대비하기 위해 더 이상 사용되지 않는 매체를 새로운 매체로 옮깁니다. 디지털 파일의 포맷 변화 등에 대비하기 위해 유연하게 사고할 수 있어야 하죠.

> **전자기록**
> 컴퓨터 등 전자적 처리 장치를 사용하여 생성, 획득, 이용, 관리되는 기록. 디지털 형태로 존재한다는 의미에서 '디지털 기록'이라고 부르기도 한다.[18]

자료의 서비스: 세상에 아카이브를 공개하는 일

아키비스트가 수집부터 정리, 기술, 보관까지의 모든 과정을 기꺼이 감내하고 또 헤쳐가는 것은 이렇게 쌓인 아카이브가 예술의 영역에서 어떤 역할을 해주기를 바라는 마음 때문이라고 할 수 있습니다. 지하 서고에서 밝고 환한 곳으로 나온 한 장의 문서가, 한 장의 빛바랜 필름이 우리에게 얼마나 많은 이야기를 건네고 있는지를 알리면서 그 역할이 시작됩니다. 그러니까 아카이브, 즉 자료의 서비스는 생산자의 영역에 있던 자료가 아키비스트라는 플랫폼을 지나 불특정 다수의 이용자가 확인할 수 있는 대상으로 거듭나게 하는 전 과정이라고 할 수 있습니다.

그래서 어떤 자료를 공개 혹은 비공개할지를 결정하고 어떤 식으로 접근이 가능하게 하는 것이 효과적인가를 고민하는 것에서부터 아카이브 서비스가 시작됩니다. 아카이브를 기술할 때 '접근과 이용 환경'이라는 영역이 있는데, 아키비스트는 자료의 내용은 물론 보존 상태, 소장가의 입장, 자료가 공개되었을 때 예상되는 문제점 등을 입체적으로 살펴 서비스가 가능한지 아닌지를 판단하고 공개 여부를 결정합니다. 어느 작고한 작가의 자료 중에는 어린 아들이 용돈을 달라고 보낸 편지들이 다수 포함되어 있었는데, 아키비스트는 이런 자료가 작가의 삶과 성격을 이해할 수 있는 자료인지 아닌지를 고민하여 자료의 보존 여부를 결정합니다.

이처럼 혼자만 알고 싶었을 법한 사적인 내용들이 포함된 자료들을 처리하는 일뿐만 아니라 저작권과 관련된 사안들 역시 어려운 고민입니다. 대개 공공기관에서는 아카이브 저작자의 명예를 보호하고 자료

를 상업적으로 이용하지 않기 때문에 분쟁이 발생했을 경우 저작자의 재산권과 명예권을 법적으로 침해하는 경우가 드뭅니다. 하지만 불특정 다수에게 자료를 공개했을 때 발생할 수 있는 모든 문제점까지 통제할 수는 없기 때문에 아키비스트는 자료를 공개할 때 많은 고민을 거쳐 판단해야 합니다. 그래서 미술 아키비스트들은 이러한 상황과 기관의 입장을 고려하면서도 아카이브의 목적이 미술사 연구와 발전에 기여하는 것이라는 점을 고려하여 적절한 서비스를 제공하기 위해 다각도로 연구하고 있습니다.

또 아카이브 서비스의 기본은 이용자들이 자유롭게 원본 자료를 열람할 수 있도록 하는 것으로, 서비스를 담당하는 아키비스트는 유일본인 아카이브를 이용자들이 열람할 수 있도록 세심하게 준비해야 합니다. 이용자가 열람 신청서에 작성한 자료들을 보존 서고에서 미리 꺼내고 수량을 확인한 다음 이용자들의 정보를 받아 만에 하나 있을 아

카이브의 망실과 도난에 대비해야 하는 것은 물론입니다. 더불어 기관의 이용 방침을 안내하고 자료의 보호를 위해 적정한 열람 도구들, 예를 들어 니트릴 장갑이나 거치대, 라이트박스 등을 제공하기도 하고 디지털 사본이 있을 경우 그 이용 방법을 안내합니다. 또한 연구자들이 대규모 아카이브를 어떻게 이용하면 되는지, 어떤 주제의 아카이브를 어떤 방식으로 찾을 수 있는지 알려주기도 하죠.

예를 들어 국립현대미술관의 경우 아카이브에 보관되어 있는 자료의 목록과 내용을 미술관 홈페이지에서 검색할 수 있습니다. 홈페이지 시스템을 통해 예약하면 서비스를 담당하는 아키비스트가 확인하고 약속한 날짜에 열람자가 자료를 볼 수 있도록 미리 꺼내어 둡니다. 이런 과정에서 열람자는 담당 아키비스트에게 소장 자료에 대한 설명과 관계된 자료에 대한 정보도 들을 수 있습니다.

 토론해 봅시다

1. 아키비스트의 업무 단계에서 가장 어려운 일은 무엇일까요? 그렇게 생각한 이유는 무엇인가요?

2. 아키비스트가 되어 일한다면 어떤 주제의 아카이브를 관리하고 싶은가요? 그리고 그 이유는 무엇인가요?

4

방대한 미술 아카이브는
어디에 활용할까?

그 많은 자료를 어디에 쓸까

미술 아카이브를 수집하고 관리하는 이유는 결국 많은 사람들이 미술자료에 관심을 갖고 예술에 흥미를 느끼게 하기 위해서입니다. 그래서 미술자료를 관리하는 곳에서는 원본 자료 열람이나 전시, 출판, 세미나 개최 등 다양한 방법으로 미술자료를 소개하기 위해 노력하고 있습니다.

사람들에게는 생소하지만 아카이브는 다양한 방식으로 활용되고 있죠. 여기서는 대표적인 두 가지 활용 방식에 대해 알아보겠습니다.

아카이브를 이용한 전시

이제 미술관은 일상에서 친숙한 공간이 되고 있습니다. 그런데 미술 아카이브 전시에 대해 들어보거나 직접 전시를 본 적이 있냐고 물으면 아직 낯설게 느끼는 사람들이 많을지도 모르겠습니다. 미술 아카이브는 작가와 작품에 대해 많은 정보를 알려줄 수 있고 또 작품이 완성되는 과정을 보여주는 자료들로 구성되어 있어 미술관의 전시에 많이 활용되고 있습니다. 또 건축이나 대지미술, 행위미술처럼 그 결과물을 직접 미술관 안에 전시할 수 없는 예술도 있어서 미술 아카이브를 활용한 전시는 전시의 역사에서도 오랜 전통을 지니고 있다고 할 수 있습니다.

예를 들어 어떤 건축가의 작품 세계를 보여주는 전시를 미술관 안에서 개최한다면 건물 자체를 미술관으로 옮길 수는 없기 때문에 전시실은 당연히 그 건축가가 지은 건축물의 사진이나 설계도 같은 자료들로 채워질 겁니다. 또 특정한 자연 공간을 그곳에 어울리는 미술품으로

만드는 대지미술의 경우, 모든 관람객들이 실제 장소에 가볼 수는 없기 때문에 그 공간을 촬영한 사진이나 영상, 그런 아이디어를 만든 작가의 인터뷰나 드로잉 같은 자료들을 전시합니다.

이처럼 미술 아카이브를 활용한 전시는 미술이라는 예술 장르의 특성을 반영한 것이라고 할 수 있습니다. 또한 미술 아키비스트는 이러한 전시를 직접 기획하고 개최하기도 합니다.

앞서 살펴보았던 미술 아키비스트의 일과 미술관에서 전시를 기획하는 아키비스트의 역할이 서로 어울리지 않는 것처럼 생각될지도 모르겠습니다. 그러나 중요한 미술자료를 수집하고 연구해서 그 결과를 사람들에게 전달한다는 측면에서 두 역할은 많은 공통점을 지니고 있습니다. 그렇다면 아키비스트가 미술자료를 활용해 전시를 개최하는 과정은 어떻게 진행될까요? 국립현대미술관의 〈다다익선: 즐거운 협연〉 전시를 예로 들어 살펴봅시다.

Q **알아봅시다**

예술에 땅을 끌어오다, 대지미술

1970년대 로버트 스미슨을 시작으로 일군의 작가들이 넓은 사막이나 산, 해변 등의 자연 공간을 작품으로 사용하면서 통용되기 시작한 미술 개념입니다. 작가들은 주로 땅에 변형을 주어 인위적인 형태를 만드는 방식을 사용했는데, 예를 들어 땅을 파거나 선을 그은 뒤 사진으로 남기거나 자연의 흙이나 바닷물 등을 담아 전시장에 옮겨놓는 작품을 선보이기도 했습니다. 이렇게 미술에 자연을 끌어들이는 행위는 당시 미술계에 큰 영향을 미쳤습니다.

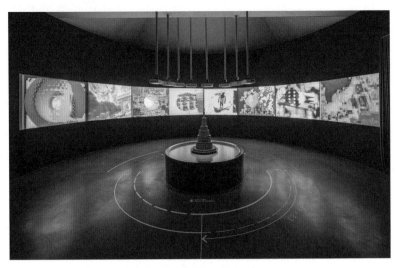

<다다익선: 즐거운 협연> 전시 전경 ©장준호

백남준 작가가 제작한 「다다익선」은 브라운관 TV 모니터 1,003대를 쌓아 올려 만든 국립현대미술관의 대표 소장품입니다. 이 작품은 국립현대미술관 과천관의 건축적 특징을 반영한 것으로 오직 국립현대미술관을 위해 만들어졌죠. 그래서 미술관에는 「다다익선」과 관련된 자료들이 많이 소장되어 있습니다.

예를 들어 백남준 작가가 1986년 국립현대미술관을 방문했을 때 촬영한 사진이나 방명록, 「다다익선」을 설치하기 위해 그렸던 드로잉이나 설계도, 미국에 살던 작가가 한국으로 보낸 편지, 그리고 「다다익선」을 짓는 과정을 촬영한 수십 장의 사진 같은 자료입니다. 또 백남준이 비디오 작가였던 만큼 모니터 안에 들어갈 여러 점의 영상들과 이 작품이 처음 공개됐을 때의 뉴스 영상 같은 자료들도 소장되어 있습니다.

이 전시를 기획한 아키비스트로서 먼저 소장 자료들의 목록을 작성

하고 자료들을 일일이 살펴보며 내용을 파악했습니다. 그리고 「다다익선」이라는 작품이 국립현대미술관에 처음 설치된 배경과 작품이 완성될 때까지의 과정을 선형적●으로

나열했습니다. 자료의 종류가 많고 복잡할 때는 시간의 순서에 따라 자료를 정리해 보면 전체의 주제를 파악하는 데 도움이 되기 때문입니다. 그렇게 자료를 정리하다 보면 어떤 사건은 중요도에 비해 자료가 너무 많은데 어떤 사건은 중요한데도 자료가 하나도 남아 있지 않은 것을 발견하게 됩니다.

이럴 때 아키비스트는 관람객에게 백남준과 「다다익선」이라는 작품을 잘 전달하기 위해 남아 있는 자료들을 파악하고, 또 자료들의 균형을 고려해 자료를 더 수집하기도 하고, 관련자들을 찾아다니며 부족한 자료를 보완하기 위해 인터뷰를 진행하기도 합니다.

그리고 전시장의 공간에 맞게 자료들을 배열하는데, 이때 작은 자료들을 크게 보여주기도 하고 지루한 문서나 사진은 영상으로 만들어 관람객들이 친숙하게 이해할 수 있도록 만들기도 합니다. 또 중요한 사건이나 자료를 관람객들에게 잘 전달하기 위해서 관련 내용을 글로 작성하여 전시장의 벽에 쓰거나 책이나 리플릿을 만들기도 하는데, 이는 자료를 기술하는 아키비스트의 핵심 업무와 맞닿아 있습니다.

그러니까 미술 아키비스트는 자료를 수집하고 관리하는 것에서 나아가 미술관이라는 공간의 성격에 맞게 미술 아카이브를 소개하고 알리기 위한 다양한 방법들을 모색하는 사람이라고 정리할 수 있습니다. 전시는 이러한 아키비스트의 일 중 하나이고요.

아카이브로 책을 만들다

아키비스트는 다루는 자료를 정리해 그 결과를 책으로 만들어야 하는 경우가 많습니다. 소장된 아카이브를 다른 사람들에게 알리고 연구한 내용을 관심 있는 사람들과 공유하는 데 책은 효과적인 수단이기 때문입니다. 예를 들어 백남준 작가의 미술자료를 정리하는 아키비스트라면 자료의 주제와 분량, 내용과 성격을 정리하여 한 권의 책으로 낼 수 있습니다.

앞서 예를 들었던 백남준 작가의 「다다익선」에 관한 미술자료와 전시를 한 권의 책으로 엮은 것이 『다다익선: 즐거운 협연』[19]입니다. 아키비스트로서 저는 이 책을 기획하면서 어떻게 자료를 구성해야 사람들이 백남준 작가의 「다다익선」을 잘 이해할 수 있는지, 또 어떤 사람들이 주로 독자가 될지를 고민했습니다.

주요 독자의 연령대뿐만 아니라, 독자가 전문가인지 대중인지도 가늠해야 했죠. 미술 아카이브로 책을 만들 때는 사실 그 자료에 관심이 있는 연구자나 미술 애호가처럼 전문가를 대상으로 하는 경우가 많습니다. 그러나 백남준 작가의 「다다익선」은 교과서에도 실릴 만큼 널리 알려진 작품이기 때문에 가능한 한 많은 사람들이 쉽게 읽을 수 있도록 구성하는 것을 목표로 책을 만들었습니다.

책의 주제와 주요 독자층을 고민한 다음에는 그것을 보여주기 위해 정리한 자료를 선별하고 설명을 작성합니다. 하나의 미술자료는 적게는 수천 건에서 많게는 수만, 수십만 건의 자료로 구성되어 있어서, 한 권의 책에 담을 수 있는 대표성을 띤 자료들을 선별하는 것은 아카이브로 책을 만들 때 중요한 일입니다.

자료들을 선별한 다음에는 그 자료를 책에 싣기 위해서 스캔을 하거나 사진을 찍습니다. 자료를 스캔하거나 사진을 찍을 때에도 아키비스트는 자료를 손상시키지 않기 위해 열이 발생하지 않는 특수한 스캐너와 카메라를 사용합니다. 그런 다음 자료들을 책의 구성에 맞게 배열하고 자료에 대해 설명하는 글을 작성하면 한 권의 책이 완성됩니다. 이때 책이 갖고 싶을 만큼 좋은 디자인이어야 하는 건 당연하겠죠?

이처럼 미술관의 아키비스트는 자료를 수집하고 정리하는 연구자이기도 하고, 전시의 기획자이기도 하고, 책을 출판하는 편집자가 되기도 합니다. 그만큼 미술자료가 활용될 수 있는 분야가 많기 때문입니다. 그래서 미술자료를 구축하는 아키비스트는 자신이 연구한 미술자료가 잘 활용되고 여러 사람들에게 공유되도록 입체적인 시각을 가져야 합니다.

토론해 봅시다

1. 전시 공간의 크기에 따라 미술자료를 전시하는 방식은 어떻게 달라질 수 있을까요?

2. 미술 아카이브로 책을 만든다면 어떤 주제의 책을 만들고 싶은지 생각해 보고, 책의 목차를 구성해 봅시다.

3. 작가가 주고받은 편지나 작업 도구 등을 같이 보여주는 미술 아카이브 전시가 작품을 이해하는 데 도움이 된 경험이 있나요? 친구들과 이야기해 봅시다.

세상에 하나뿐인 자료를 다루는 직업

아키비스트에게 필요한 자질들

박물관과 미술관에는 다양한 직업군이 있습니다. 아키비스트는 그 가운데서도 각광받고 있는 직업입니다.

물론 많은 양의 자료들을 수집하고 관리하는 일은 어렵기도 합니다. 하지만 세상에 하나밖에 없는 자료들을 가까이에서 보고 연구하고 다른 사람들에게 알리는 일이 매력적이기 때문에 관심을 받고 있는 듯합니다. 그렇다면 아키비스트가 되려면 어떤 것들을 준비해야 할까요?

먼저 아키비스트가 되기 위한 조건부터 알아봅시다. 국립현대미술관에 미술연구센터가 생긴 건 2013년으로, 저 역시 그때부터 이곳에서 아키비스트로 일하고 있습니다. 대학에서는 국어국문학을 전공했

고, 석사 과정에서 미술 이론을 전공했습니다. 학교를 졸업한 뒤에는 미술 출판사에서 전시나 작품에 대해 취재하는 글을 쓰기도 하고 크고 작은 미술관에서 전시를 기획하기도 했습니다.

그렇게 미술계에서 일을 하다가 국립현대미술관에서 미술자료를 수집하고 정리하는 미술연구센터를 운영한다는 소식을 듣고 입사해 10년째 근무하고 있습니다. 그리고 미술자료를 연구하며 기록학이라는 분야를 박사 과정에서 공부하고 있습니다. 이처럼 미술 관련 분야에서 꾸준히 공부하고 일했던 경험은 지금 아키비스트로 일하는 데 큰 자양분이 되어주고 있습니다.

미술 아카비스트는 미술자료를 대상으로 하기 때문에 기본적으로 미술사와 미술작품에 대한 지식을 갖춰야 합니다. 또 자신이 연구하는 분야를 사람들에게 글로 알리기 때문에 정확한 문장으로 자료에 대해 판단하고 설명할 수 있는 논리력도 필요합니다. 그리고 많은 양의 자료와 다양한 유형의 자료를 관리하기 때문에 물리적으로 자료들을 어떻게 분류하고 관리, 보존할 수 있는지 알아야 하죠.

이렇게 얘기하고 보니 아키비스트를 꿈꾸는 사람들에게 너무 많은 것을 요구하는 것 같네요. 하지만 관련 분야를 전공하고 미술 아카이브에 대해 알기 위해 노력한다면 누구든 할 수 있는 일일 것이라고 생각합니다.

미술관에서 일하는 미술 아키비스트들은 대학에서 인문학을 전공한 경우가 많습니다. 미술사, 고고미술사, 예술학, 미술 이론, 박물관학 같은 전공부터 국문학, 영문학, 불문학 같은 언어학을 공부한 사람도 많습니다. 대학에서 미술을 전공하지 않은 경우 대학원에서 미술과 관련한 전공을 하는 경우도 많고, 대학에서 미술과 관련된 전공을 했다

면 대학원에서 기록학이나 문헌정보학처럼 정보재로서 미술 아카이브를 관리하는 학문을 공부하기도 합니다.

실제 미술관에서 미술 아키비스트를 채용할 때 이 같은 전공을 한 사람들을 대상으로 하기 때문에, 미술 아키비스트에 관심이 있는 사람이라면 앞에서 예로 든 전공 분야에 관심을 갖는 것이 도움이 될 것입니다.

아키비스트를 필요로 하는 기관들

예술 아카이브 기관은 요즘 점점 더 많아지고 있습니다. 국립현대미술관은 물론이고, 국립중앙박물관, 국립한글박물관, 서울시립미술관, 서울공예박물관, 부산시립미술관처럼 전국의 많은 국공립미술관에 도서관과 아카이브센터가 설립되어 있습니다.

또 김달진미술자료박물관처럼 개인이 미술자료의 중요성을 인식하고 아카이브를 운영하는 사립 기관도 있습니다. 그 밖에도 한국문화예술위원회에서 운영하는 예술자료원, 인사미술공간과 같은 기관도 있고, 리움이나 아트선재센터 등 주요 미술관들도 대부분 미술 아카이브를 운영하고 있습니다.

또 앞으로도 국립건축박물관이나 국립디자인박물관, 국립문자박물관처럼 특정 장르나 주제를 중심으로 한 국공립 아카이브 센터들이 개관할 예정이니, 아키비스트가 되고 싶은 사람들은 관심을 갖고 찾아보면 도움이 될 것입니다. 홈페이지를 검색해서 각각의 아카이브 기관들이 어떠한 목표로 어떠한 미술자료들을 수집하고 어떻게 관리하고 있

는지 찾아보는 일도 도움이 될 거라고 생각합니다. 현장에서 후배 아키비스트 여러분을 만날 날을 기다립니다.

 토론해 봅시다

1. 아키비스트에게 요구되는 자질 중 자신 있는 것과 자신 없는 것은 각각 무엇인가요? 이를 바탕으로 아키비스트가 자신의 적성에 맞는지 생각해 봅시다.

2. 다양한 예술 아카이브 기관 중 특별히 관심이 가는 기관이 있나요? 관심이 가는 이유를 친구들과 이야기해 봅시다.

4장

문화유산을 과학적으로 지키는 일, 보존과학

김미도리

국립한글박물관 학예연구관

1
박물관에 과학자가 필요한 이유

문화유산의 생명을 연장하다

박물(博物)은 '넓을 박(博)'에 '만물 물(物)'을 합친 말입니다. 따라서 박물관은 세상 모든 물건들이 모여 있는 곳입니다. 박물관에는 금으로 만든 금관, 은으로 만든 허리띠, 청동으로 만든 거울, 철로 만든 갑옷과 같이 금속으로 만든 문화유산도 있고, 화려한 비단으로 만든 옷, 가죽으로 만든 가방과 같이 그냥 놔두면 쉽게 썩어서 없어져버리는 재질로 만든 문화유산도 있죠.

이 많은 문화유산을 영원히 보존할 수 있을까요? 사람을 포함하여 세상의 모든 것들은 시간을 거스를 수 없습니다. 처음 만들어질 때는 새것이지만 사용하면서 헌것이 되고, 사용하든 안 하든 결국에는 사라

지게 됩니다. 쇠처럼 강한 금속으로 만들어도 시간이 지나면 녹이 슬고 바스라지면서 자연으로 돌아가는 것이 만물의 이치입니다.

시간의 흐름은 막을 수 없지만 신라 금관이나 반가사유상과 같이 귀중한 문화유산이 녹슬어 사라지기를 바라는 사람은 없을 것입니다. 분명 언젠가는 사라질지도 모르지만 그 시간을 늦추기 위해 많은 사람들이 노력하고 있습니다.

이를 위해 가장 직접적인 노력을 하는 이들이 바로 보존과학자입니다. 이름에서도 알 수 있듯이 보존과학자는 문화유산의 보존 방법을 과학적으로 연구하고 그 결과를 가지고 실행하는 사람들입니다. 이들은 역사라는 인문학적 소양을 바탕으로 발전된 과학기술을 적용하여 문화유산을 지키고 있습니다.

문화유산의 재질에 따라 보존처리 방법이 매우 다양하므로 매장된 금속 문화유산으로 한정하여 좀더 자세히 설명해 보겠습니다. 금속은 땅속에 매장되면 처음에는 급속히 부식되지만 시간이 흐르면 주위 환경에 적응하여 어느 정도 안정된 상태로 유지됩니다. 그러나 발굴되어 대기 중에 노출되는 급격한 환경 변화를 겪으면 급속히 부식되어 대부분의 경우 보존처리가 필요하게 되죠.

금속 문화유산 중 가장 많이 출토되는 철로 제작된 문화유산은 부식에 취약합니다. 그렇기에 부식의 주된 요인인 금속 내부의 염분을 알칼리 약품을 통해 제거(탈염 처리)하여 안정된 상태로 유지시키는 과정이 필요합니다.

이때 문화유산의 상태에 따라 탈염 처리 약품의 농도 및 사용 횟수를 적절히 조절해야 하며, 제작 방법 및 상태에 따라 탈염 과정을 생략하는 경우도 있습니다. 뒤에서 언급하겠지만 철로 제작된 문화유산 중

146

갑옷의 경우는 대부분 탈염 처리를 생략합니다. 왜냐고요? 갑옷은 얇은 철판을 단조하여 이어 붙여 만드는데, 이미 땅속에서 금속성을 잃을 정도로 부식된 후 출토되어 대기 중에 노출되어도 더 이상 부식이 진행되지 않기 때문입니다. 청동으로 제작된 문화유산의 경우는 탈염 처리를 생략하고 B.T.A.(Benzotriazole)라는 약품을 이용해 대기 중의 습기 및 염분 등 부식 인자를 차단하여 부식을 억제해 주는 방청 처리를 합니다.

안정화 처리 후에는 표면에 불필요한 이물질과 녹을 안정한 상태를 유지하고 문화유산의 형태를 해치지 않을 정도로 제거합니다. 부식으로 인해 약화된 금속 부분을 약품을 통해 강화하고 탈락된 부분은 제자리를 찾아 접합합니다.

보존과학자는 앞에 설명한 과정마다 사진 촬영과 현미경 촬영을 하여 모두 기록으로 남깁니다. 또한 이런 기록을 통해 재질 분석을 하여

이전의 제작 방법을 확인하고 더 좋은 보존처리 방법을 개발하죠.

이렇듯 보존과학은 '유형의 문화유산을 보존·연구하고 복원하기 위한 과학'이라고 정의할 수 있습니다. 보존과학이 주로 하는 일은 인류가 남긴 유형문화유산을 전통 기술과 현대 과학을 응용하여 본래의 모습으로 회복시키고, 그 과정에서 제작 기법이나 재료에 대해 분석하고 관찰하여 문화유산 속에 숨어 있는 중요한 역사적 사실을 규명하는 것입니다. 또한 문화유산을 보존·복원하는 재료에 대한 연구와 처리 전후의 보존 환경에 대한 연구도 매우 중요하게 여깁니다.

따라서 보존과학자는 '문화유산을 지키는 의사'라고 봐도 무방합니다. 보존과학자들은 아플 때 병원에 가면 경험할 수 있는 진료 과정과 비슷한 일들을 수행합니다. 박물관으로 모이는 문화유산들은 모두 오래되어 아픈 곳이 있는 물건들이 많습니다. 그러니 박물관의 의사인 보존과학자가 필요한 것은 당연한 일이겠죠.

🔍 알아봅시다

보존과학의 분야는 무엇이 있을까?

흔히 보존과학자를 문화유산 의사로 비유합니다. 의사들도 여러 분야의 전공의가 있듯 보존과학 분야도 보존과학자의 전공에 따라 나뉘죠. 종이, 나무, 섬유, 미생물 등 유기물을 연구하는 보존과학자와 금속, 석재, 토기, 도자기와 같은 무기물을 주로 연구하는 보존과학자가 있습니다.

아울러 보존 환경을 연구하거나 문화유산의 재질을 분석하고 재료를 연구·개발하는 등 적극적인 보존처리는 행하지 않지만 문화유산을 연구하는 데 꼭 필요한 보존과학도 있습니다.

문화유산의 제작 방법을 분석하다

관람객들은 박물관 전시실에서 보았던 여러 문화유산이 처음 발굴되었을 때의 모습 그대로일 것이라 생각합니다. 그런데 자세히 살펴보면 깨진 조각을 하나하나 맞추어 처리하였거나 없어진 부분을 비슷한 재료를 이용해 채워놓은 경우를 찾아볼 수 있습니다.

이런 작업은 누가 한 것일까요? 바로 보존과학자들입니다. 이들의 손을 거쳤기에 안전하고 보기 좋은 형태로 전시될 수 있었던 것입니다. 이들은 문화유산에서 깨진 것을 붙이고 빈틈을 메워내죠. 이렇듯 박물관에 있는 대부분의 문화유산은 많든 적든 문화재 보존과학자의 손을 거쳐 지금의 모습이 됩니다.

하지만 보존과학자들이 단순히 깨진 것을 붙이고 없어진 부분을 채워 넣는 역할만 하는 것은 아닙니다. 예를 들어 한반도에 국가라고 할 수 있는 정치체가 처음 등장하는 시기를 대표하는 문화유산인 잔무늬거울은 만들어졌을 당시에는 지금처럼 검푸른 빛을 띄는 청록색이 아니었습니다. 보존과학자들은 분석 장비를 활용하여 구리를 주성분으로 하여 주석과 납을 합금하여 만들어졌다는 것을 확인하고, 각 금속이 들어 있는 비율을 확인하여 동일한 조건으로 재현하는 실험을 했죠.

이러한 과정을 통해 원래 잔무늬거울이 은색의 빛나는 광택을 가지고 있었다는 것을 밝혔고 흙으로 된 거푸집으로 만들어졌다는 것을 확인했습니다. 하지만 2500년에 가까운 세월이 흘러 광택을 잃고 치밀하고 검푸른 녹과 푸릇하며 연한 녹색을 띄는 녹으로 뒤덮이면서 지금과 같은 모습으로 변한 것입니다.

이렇듯 보존과학자들은 컴퓨터 단층 촬영(CT)이나 엑스레이 촬영

XRF란?

XRF(X-Ray Fluorescence)는 보존과학에서 광범위하게 사용되는 비파괴 분석 장비이며, 이를 활용하는 형광X선분석법은 재료의 성분을 파악하는 데 사용되는 정성분석법입니다.

원자에 충분한 에너지를 가진 X선을 충돌시키면 전자가 떨어져 나가면서 빈 공간이 생기게 됩니다. 이후 공간을 채우기 위해 높은 에너지를 가진 전자가 낮은 에너지 위치로 이동하면서 고유의 에너지를 지닌 X선을 방출하는데, 형광X선분석법은 이를 이용하여 원소를 분석합니다.

비파괴 분석이 가능하고 분석 시간이 매우 짧아서 많이 사용하지만, 문화재의 표면만 분석한다는 한계가 있으므로 다른 분석법과 함께 사용하기도 합니다.

기(X-ray), 성분 분석 장비(XRF) 등을 활용해 문화유산의 제작 기술과 현재 상태를 파악합니다. 최대한 문화유산을 손상시키지 않는 과학 장비를 활용함으로써 문화유산의 제작 방법을 밝혀내고 안전하게 보존하여 후손들에게 전달하고자 하는 것이죠.

문화유산이 품고 있는 비밀을 밝히다

제가 오래도록 일한 국립김해박물관이 자리 잡은 '김해(金海)'는 '철의 바다'라는 의미입니다. 이는 김해가 고대에 가야(加耶)라는 '철의 왕국'의 수도였던 것과 관련이 있습니다. 철의 왕국이라는 이름에 걸맞게

김해에는 갑옷이나 칼과 같이 철로 만들어진 문화유산이 많이 출토됩니다.

가야는 갑옷, 칼, 화살촉 등 다양한 무기와 도끼, 낫 등 농·공구, 그리고 이웃 나라에 수출하기 위해 규격화된 덩이쇠와 같은 많은 철기를 가지고 있습니다. 하지만 철은 금이나 은과는 달리 시간이 지나면 녹슬어서 만지면 바스러지고 잘 깨지는 문제점이 있습니다. 그 결과 녹슨 철갑옷과 칼, 창 등은 1000년이 넘는 시간을 지나며 과거의 광택이나 예리함을 잃고 우리 앞에 놓여 있었습니다. 고고학자들은 이러한 유물을 발굴하여 가야의 비밀을 밝히고자 노력했고, 그 결과 역사 기록은 많이 남아 있지 않지만 가야는 우리가 생각하는 것보다 훨씬 더 강력하고 선진적인 기술을 가지고 있는 왕국이었음을 밝혀냈습니다.

보존과학자로서 저는 박물관을 찾은 관람객들이 고대 가야의 웅장함과 치열했던 격전의 모습을 떠올릴 수 있도록 철로 만든 문화유산이 더 이상 녹슬어 형태가 사라지지 않도록 하는 일을 했습니다. 다양한 약품과 처리 기계를 이용하여 보존처리했고, 습기에 약한 금속을 안정적인 환경에서 보관할 수 있도록 박물관 수장고와 전시실의 온습도를 관리했죠.

또한 현미경과 엑스레이 등을 이용하여 갑옷과 대도 등과 같은 철기를 분석·관찰하여 제작 기법을 밝히고, 녹으로 덮여 보이지 않는 무늬나 장식 등도 확인했습니다. 이를 바탕으로 출토된 갑옷의 옆에 원래의 형태를 복원한 갑옷을 함께 전시했습니다. 철판이 몸에 닿는 곳에는 털이나 가죽을 덧대어 착용감을 편하게 했고, 화려한 색깔을 칠하거나 오리나 고사리 형태 등의 철판을 덧대어 장식하기도 했다는 것을 알기 쉽게 전시한 것이죠.

이렇듯 보존과학자는 단순히 문화유산을 치료하는 의사일 뿐 아니라 문화유산을 좀더 쉽게 이해할 수 있도록 과학적인 장비를 이용하여 분석·실험한 결과를 바탕으로 원래의 형태나 제작 기법 등을 밝히는 길잡이 역할을 하고 있습니다. 보존과학과 보존과학자에 대해 더 알고 싶다면『보존과학-우리문화재를 지키다』『문화재 보존과학』『보존과학자 C의 하루』와 같은 책을 읽어보길 추천합니다.

 토론해 봅시다

1. 박물관에서 깨진 문화유산을 붙인 자국이나 빈 부분을 채워 넣은 흔적을 발견한 적이 있나요? 친구들에게 이야기해 봅시다.

2. 녹슬거나 찌그러진 문화유산이 전시실에 있다면 어떨까요? 보존과학자가 없다면 전시실이 어떤 모습일지 상상해 봅시다.

2
예방하고 치료하고 복원하다

소중한 문화유산을 보존하려는 노력

보존과학자는 수만 년을 이어온 문화유산의 가치가 현 상태에서 더 이상 손상되지 않도록 치열하게 노력합니다.

각 박물관에는 고유의 소장품이 있고 수집하고자 하는 소장품 역시 다르므로 목적에 따라 보존과학적인 처리 방법도 조금씩 다르게 적용합니다. 국제보존과학위원회(ICOM-CC, International Council Of Museums-Committee for Conservation)에서는 "문화재 수명을 연장하기 위한 모든 조치"로 문화재 보존과학을 정의하며, '예방보존, 치료보존, 복원'이라는 세 가지 범주로 나눕니다.

첫 번째, 예방보존

예방보존은 손상을 일으키는 환경적인 원인을 제거하거나 차단하는 것으로 문화유산에 피해가 가지 않도록 조치하는 일을 말합니다. 2022년 국립중앙박물관에서 열린 〈어느 수집가의 초대 ― 고 이건희 회장 기증 1주년 기념전〉에 출품되었던 「인왕제색도」는 일정 기간 전시한 후에 다른 작품으로 교체되었습니다. 왜 전시 중간에 전시품을 바꿨을까요? 전시장에 있는 그림을 교체하는 일에는 많은 사람의 노력과 예산이 들 텐데 말이죠.

각 박물관에는 문화유산을 보호하기 위해 만들어놓은 전시·대여에 관한 규정이 있습니다. 조선시대 회화 작품처럼 빛이나 온습도 변화에 취약한 문화유산은 연간 받을 수 있는 조도를 계산하여 전시한 후 반드시 쉬는 시간을 가집니다. 환경 조건을 아무리 잘 맞추어도 관람을 위해서는 최소한의 빛이 필요하고 문화유산을 이동하고 상태 점검을 하는 등의 과정에서 사람의 손이 닿아야 하기 때문입니다. 전시장에서의 온습도 변화와 분진, 조명, 이산화탄소 등 평소에는 사소하게 지나치는 요소들이 문화유산 손상의 원인이 됩니다.

이와 같이 조도를 설정하고 적정 온도와 습도를 유지하는 것, 교체 전시를 통해 수장고에서 소장품이 쉴 수 있는 시간을 가지도록 하는 것 모두 예방보존에 속합니다. 또한 수장고에 보관되어 있는 문화유산의 상태를 정기적으로 점검하고 곰팡이와 곤충 등에 의한 피해를 방제하는 일도 이 범주에 속합니다. 이는 문화유산의 안정적인 보존을 위해 필수적인 활동입니다.

두 번째, 치료보존

치료보존은 문화유산의 현 상태를 최대한 유지하면서 손상된 부분을 치료하고 보존하는 처리를 말합니다. 문화유산의 구조적인 약화나 손상을 예방하고 안정성을 유지하기 위해 시행합니다.

예를 들어 오랜 세월 풍화되어 석질(石質)이 약화되거나 바스러지는 문화유산의 경우 약품을 사용해 더 이상 손상이 일어나지 않도록 안정화하고 강화하는 등의 처리를 하는데, 이것이 바로 치료보존의 일반적인 행위입니다. 문화유산이 더 이상 손상되는 것을 막고 보호하기 위한 조치죠.

한편 금속 중 철로 제작된 경우 부식이 발생하여 부풀어 오르거나

가역

물질의 상태가 한 번 바뀐 다음 다시 본디 상태로 돌아갈 수 있는 것을 말한다. 반대말은 '비가역'이다.

표면이 들떠 탈락하거나 덩어리째 부스러질 수 있습니다. 이러한 문화유산은 더 이상 부식이 진행되지 않도록 안전한 약품을 통해 안정화하고 강화한 후 접합하는 처리를 수행할 수 있습니다.

보존처리를 수행할 때 가장 중요하게 여겨야 할 점은 처리에 사용한 재료와 모든 행위는 기록으로 남기고, 사용한 약품이나 재료는 필요할 경우 손상 없이 제거할 수 있는 가역(可逆)● 적 재료를 사용해야 한다는 것입니다. 이는 향후 다시금 보존처리하거나 처리 재료를 교체해야 할 경우 최대한 안정적으로 제거하기 위해서입니다.

석굴암은 원래 동굴과 같이 만들어져 시원한 온도를 유지하고, 옆으로 물을 흘려보내 일정한 습도를 유지할 수 있는 구조를 가지고 있어 신라시대부터 약 1200년간 안정적인 보존 환경을 유지할 수 있었습니다. 하지만 일제강점기에 우연히 발견되어 건축가들에 의해 복원된 후로 결로, 부식 등의 여러 문제가 발생했고, 현재는 온습도 조절 장치를 내부에 설치하여 보호하고 있습니다.

이렇듯 문화유산에 행해지는 현재의 보존처리가 완벽하다고 할 수 없고, 사용한 재료 역시 시간의 흐름에 따라 노화가 진행되기 마련입니다. 따라서 가역적인 재료를 사용하고 처리 방법을 세세히 기록해야만 더 발전된 기술과 재료를 이용해 문화유산을 보존할 기회를 얻을 수 있습니다.

세 번째, 복원

마지막으로 복원은 문화유산의 일부가 결실되어 전시나 보존에 문제가 될 때 주로 시행합니다. 문화유산의 복원 과정은 매우 신중하게 행해야 합니다.

예를 들어 신라 금관의 달개(瓔珞 혹은 步搖) 부분이 손실된 경우, 동일한 모습의 금 달개를 새롭게 제작하여 복원하지 않습니다. 그러나 술과 같은 음료를 데울 때 사용하는 초두(鐎斗)와 같이 발이 세 개 달린 청동기는 다리 중 하나가 없으면 제대로 서 있지 못하므로 남아 있는 다리와 몸통으로부터 원래 형태를 추정하여 복원하죠.

이렇듯 복원은 문화유산의 안정성과 전시나 보존 과정에서의 위험 요소를 제거하기 위한 것입니다. 복원 시에는 일반적으로 원래의 것과 유사하게 보이도록 처리하지만 가까이에서 보면 복원된 부분이라는 것을 구분할 수 있도록 합니다. 이는 문화유산이 원래의 형태처럼 보이게 하여 관람객이 전시를 관람하는 데 방해받지 않도록 하기 위한 것이기도 하고, 전문가가 복원 부위를 구분할 수 있게 하기 위한 것이기도 합니다.

또한, 앞서 설명한 것처럼 복원 재료 역시 가역적으로 제거할 수 있어야 합니다. 복원에 사용된 재료가 손상되거나 더 좋은 재료가 개발되는 경우를 대비하는 것이죠. 현재는 3D 스캔 및 3D 프린팅과 같은 기술이 복원 과정에 활용되기도 합니다. 복원할 부분을 3D 스캔한 후 원래의 형태를 3D 프린팅하여 재현할 수 있습니다.

이러한 기술은 정확한 복원과 보존을 돕는 동시에, 원본을 손상하지 않고 복원할 수 있다는 장점이 있습니다. 또한 스캔을 통해 획득한 자

료는 문화유산의 훼손에 대비하여 원형을 복원할 수 있는 기록 자료로 활용할 수 있으며, 문화유산의 복제품 제작에 이용하거나 전시나 교육에 사용할 수 있어 유용합니다.

문화유산의 복원은 보존과 전시를 위해 중요한 작업입니다. 그러나 항상 신중하게 고려해야 합니다. 특히 복원 작업에 사용되는 재료는 쉽게 제거 가능하고 문화유산의 원재료와 잘 어울리며 보존에 안정적인 재료를 사용하는 것이 중요하다는 점을 잊지 말아야 합니다.

 토론해 봅시다

1. 보존과학자가 문화유산의 모든 부분을 완벽하게 복원하여 새것같이 만든다면 어떨까요? 최소로 개입하여 복원하는 것과 새것같이 만드는 것 중 관람객으로서 그 당시의 모습을 추측하기에는 어떤 편이 더 좋을지 이야기해 봅시다.

2. 보존과학자를 꿈꾸는 친구가 있다면 나중에 보존과학자가 됐을 때 어떤 문화유산을 다루고 싶은지 이야기해 봅시다.

문화유산에 생명을 불어넣다

앞에서 살펴보았듯 보존과학자는 '과학 기술과 역사적 지식을 활용하여 문화유산을 보존하고 복원하는 사람'입니다.

보존과학자는 문화유산의 상태를 조사·분석하여 현 상태를 파악하고, 파악된 문화유산의 상태에 따라 적절하게 보존·복원합니다. 현 상태를 안전하게 유지하기 위해 보존 환경을 조절하며, 여러 분야의 전문가들과 협력하여 연구하는 일도 하죠.

다음 몇 가지 사례를 통해 보존처리로 되살려낸 우리 문화유산을 살펴볼까요?

8000년 전에 만들어진 통나무배

경상남도 창녕군 부곡면 비봉리에서 8000년 전에 만들어진 것으로 추정되는 나무배가 발굴되었습니다. 이 유적이 발견된 곳은 잦은 홍수로 인해 논이 물에 잠기면서 이를 해결하기 위해 양수장을 만들기로 한 부지였는데, 국립김해박물관에서 유적을 조사한 것입니다.

창녕 비봉리 유적은 저습지라 문화유산이 보존되기에 매우 양호한 환경이었습니다. 저습지는 매우 고운 진흙이 공기를 차단해 땅속 문화유산이 잘 보존되는 경우가 많습니다. 반대로 습하기 때문에 발굴하는 동안 비가 많이 오면 유적이 물에 잠길 수 있어서 조사원들에게는 매우 힘든 환경이기도 합니다.

발굴 조사된 배는 통나무를 깎아 만든 것으로, 남아 있는 최대 길이 약 310센티미터, 최대 폭 약 62센티미터, 두께는 2~5센티미터입니다. 신석기시대의 배가 발굴된 건 매우 드문 일로, 일본에서 가장 오래된 배로 알려진 도리하마 1호나 아키리키 유적 출토품보다 무려 2000년 이상 앞서 제작된 것이라 매우 중요한 발견이었습니다. 또한 비봉리 유적에서는 멧돼지가 그려진 토기편과 분석(糞石),● 도토리, 여러 씨앗류, 짚으로 촘촘히 짜인 망태기 등 신석기 사람들의 생활상을 알 수 있는 많은 문화유산이 출토되었습니다.

8000년 전의 배가 발굴되었다는 기쁨도 잠시, 중요한 유적에서 출토된 귀중한 문화유산을 보존처리하고 발굴을 계속하기 위해서는 안전한 환경을 조성할 필요가 있었습니다. 이를 위해 보존과학자들과 각 분야의 전문가들이 모였습니다.

분석
사람이나 동물 배설물이 화석화된 것을 말한다.

언뜻 생각할 때 보존과학자는 발굴된 출토품을 받아서 그 이후에 작업을 진행할 것 같지만, 실제로는 발굴 현장부터 함께하는 경우가 많습니다. 나무, 종이, 직물 등 유기물 재질의 문화유산은 발굴되자마자 부식되기도 하고 수습 자체가 힘든 경우가 많기 때문입니다.

어떠한 방법으로 발굴을 계속해야 나무배를 비롯한 여러 가지 출토품들을 안전하게 보존할 수 있을지 자문을 받은 뒤 연구가 시작되었습니다. 결국 진흙 구덩이 속에 있는 배를 조심스럽게 들어내서 박물관으로 옮긴 뒤 보존처리하기로 결정했습니다.

안전한 이동과 출토품 보호를 위해 여러 방법이 논의되었고 실제처럼 시뮬레이션하며 연습했습니다. 배는 전체를 들어낸 후, 겉면이 마르지 않도록 젖은 거즈를 이용하여 조심스레 감싸고 배 밑면 진흙은 분무기와 작은 대나무 칼을 이용하여 최대한 걷어내어 사람 손이 들어갈 수 있도록 골을 냈습니다. 긴 천과 부드러운 끈을 이용해서 배 밑면을 가로질러 묶은 후 다시 부드러운 끈과 천을 연결하여 배 무게를 지탱할 수 있도록 했죠.

작은 진흙 구덩이 속에 여러 명이 함께 들어가서 작업할 수 없어서 보존과학자와 고고학자가 교대로 고정하는 작업을 해야 했습니다. 구덩이 위에서 지켜보는 사람이나 구덩이 아래에서 작업하는 사람이나 혹시나 배가 부서질까 걱정되고 좁은 공간에서 힘든 것은 매한가지였습니다.

아침에 시작된 수습 작업은 해가 넘어가서야 끝이 났습니다. 힘든 수습 과정을 거쳐 종이와 거즈, 석고붕대로 싸인 배는 호송차의 호위를 받으며 무진동 트럭에 실어 박물관으로 이동했습니다. 본격적인 보존처리에 앞서 세밀하게 치수를 재고 사진을 촬영했습니다. 배를 약품에

창녕 비봉리에서 출토된 배[20]

담가 보존처리할 수 있는 수조를 제작하고 배 밑면의 굴곡을 따라 받쳐서 배의 하중을 덜어줄 받침대도 준비했습니다.

이처럼 대형 유물이 출토되면 보존처리를 위한 이동이나 처리를 위한 기기 제작에도 시간과 비용이 많이 듭니다. 창녕 비봉리에서 출토된 배는 2005년부터 2015년까지 국립중앙박물관에서 약 10여 년간 보존처리했고 현재 국립김해박물관에 소장되어 있습니다.

말 없는 문화유산에서 증거를 발견하라

국립김해박물관의 전시품 중에는 김해 퇴래리에서 출토된 것으로 전해지는 갑옷이 있습니다. 이 갑옷은 1981년에 문화재관리국에 입수된 문화유산으로 1981~1983년에 1차 보존처리되었고 2006년에 보

존처리에 사용된 재료의 변화로 인해 2차 보존처리가 이루어졌습니다. 가슴과 등에 고사리 무늬의 철판이 장식되어 있으며 가슴에 또 다른 뿔 모양의 철판이 덧붙여져 장식되어 있었습니다. 또한 갑옷의 여러 부분에 동물의 털로 추정되는 유기물로 장식된 흔적이 남아 있어서 매우 화려한 갑옷이었을 것으로 추정되었습니다.

갑옷은 전장에서 칼이나 화살과 같은 무기로부터 몸을 보호하기 위한 방어 도구입니다. 현대의 방탄조끼와 같은 역할을 했죠. 초기에는 나무판과 같은 재료를 옷에 덧대어 만들었지만 기술의 발전과 함께 삼국시대부터는 금속으로 만들었습니다. 갑옷은 크게 물고기의 비늘처럼 여러 개의 작은 철판을 이어 만든 비늘갑옷(札甲)과 중세 기사들이 입는 것과 같이 여러 모양의 철판을 재단하여 옷처럼 만들어 입는 판갑옷(板甲)으로 나눌 수 있습니다. 이러한 철갑옷은 말에게도 입혔다고 합니다.

최초 입수 시에는 왼쪽 가슴판과 등판이 부서진 상태였고, 두 개의 고사리무늬 장식 철판이 추가로 입수되었습니다. 이후 보존처리 과정에서 부산박물관 소장 종장판 판갑옷을 참고하여 처리되었다는 기록이 있습니다.

1차 보존처리 후 시간이 지남에 따라 1차 처리에 사용된 수지의 노화로 인한 구조적 불안정을 해소하기 위해 2차 보존처리가 진행되었습니다. 2차 보존처리를 위해 가슴에 부착되어 있던 뿔 모양의 철판이 제거되고, 엑스레이 촬영이 이루어졌습니다. 뿔 모양 철판이 제거된 후에는 남아 있는 원래 철판의 연결 구멍과 고사리무늬 장식 철판의 연결 구멍이 일치하지 않아 장식 철판은 가슴에 부착되지 않은 상태로 보존처리되었습니다.

| 보존처리 전 | 보존처리 후 |

전 김해 퇴래리 판갑옷의 보존처리 전후 모습[21]

뿔 모양 철판의 위치를 찾기 위해 갑옷 전체를 빠짐없이 엑스레이 촬영했습니다. 그 당시에는 우리나라에 문화재용 CT가 도입되기 전이었기 때문에 엑스레이 튜브가 180도 회전되는 엑스레이 촬영기를 사용했습니다.

갑옷은 원통 형태로 되어 있어 옆으로 눕혀서 촬영하기 어려웠고, 여러 방향에서 촬영해도 앞뒤 철판이 겹쳐서 나오는 현상이 있어 해석하기가 어려웠습니다. 정확히 상태를 파악하고 제작 기법을 알기 위해 분리되는 왼쪽 철판을 따로 촬영하고, 뿔 모양 철판 두 개도 개별적으로 촬영하여 철판과 철판을 연결하는 구멍과 철판의 접합 방법 등을 확인했습니다.

여러 종류의 갑옷이 발굴되어 보존처리되는 과정에서 뿔 모양의 삼각 철판이 목의 양옆을 가리기 위한 목가리개라는 사실을 알게 되었습니다. 이를 정확히 부착하기 위해 뒷목가리개 주변의 연결 구멍을 확

164

인하여 위치와 간격이 뿔 모양 철판의 3분의 2 지점에서 일치하는 것을 발견했습니다. 이 사실을 근거로 목의 양옆을 가려주는 목가리개 철판의 위치를 정확히 잡아 보존처리했습니다.

전 김해 퇴래리 판갑옷은 두 차례의 보존처리를 거치면서 형태가 많이 변했지만, 1차 보존처리 당시의 기록을 바탕으로 사용된 재료와 약품을 손상 없이 제거한 후 2차 보존처리하여 원래의 형태를 재구성할 수 있었습니다. 이는 보존과학자들의 노력과 노련한 기술의 결과입니다. 참고로 '전 김해 퇴래리 판갑옷'에서 '전'은 '전해지는'이라는 뜻입니다. 김해 퇴래리에서 출토되었다고 전해지나 그렇지 않을 수도 있다는 의미죠.

보존과학자들은 문화유산을 정밀하게 조사하고 분석하기 위해 많은 노력을 기울이며 다양한 기계와 도구를 활용하여 눈에 보이지 않는 세부 사항까지 확인합니다. 이런 세심한 노력을 통해 문화재를 정확히 복원하여 우리가 박물관에서 감상할 수 있는 것입니다.

 토론해 봅시다

1. 출토된 문화유산은 왜 박물관에 바로 전시되지 않고 보존과학자의 손을 거칠까요? 친구들과 이야기해 봅시다.

2. 보존과학자가 발굴 과정에 함께하지 않는다면 어떤 문제가 생길까요? 현장 상황을 상상하며 친구들과 이야기해 봅시다.

보존과학의 과거와 미래는?

박물관 구석에서 관람의 중심으로

한국 근대 보존과학의 시작은 1950년대부터입니다. 8·15 광복과 한국전쟁 이후 문화유산을 체계적으로 수집하고 관리할 필요가 생겨났고, 박물관에서도 발굴 조사 중에 출토된 토기를 복원하는 등 보존처리 활동이 이루어지기 시작했습니다.[22]

1970년대에는 공주 무령왕릉과 경주 천마총, 황남대총 등 세상을 떠들썩하게 만들었던 대형 무덤에서 출토된 금관을 비롯하여 화려한 문화유산의 보존처리를 위해 일본과 대만, 유럽 등 보존과학 선진국으로 보존과학자들을 파견했습니다. 이들이 보존과학을 배우기 시작했죠. 이후 2002년에 국립중앙박물관은 경복궁에서 용산으로 이전하면

서 보존과학자들을 채용하고 교육 및 연구를 진행하는 등 노력을 기울였습니다. 이를 통해 보존과학은 약 50년 동안 양적으로나 질적으로 큰 발전을 이루었습니다.

2020년 11월에는 코로나 팬데믹으로 인해 다중 이용 시설인 박물관과 미술관이 폐쇄되었습니다. 이러한 상황 속에서 박물관에서 일하는 사람들은 많은 고민을 했습니다. 코로나 팬데믹 이후의 박물관은 어떠한 모습이 되어야 할까? 그리고 관람객들은 어떤 형태의 관람을 좋아할까? 이러한 고민은 보존과학에도 영향을 미쳤습니다.

우선 보존과학실이 박물관의 구석에서 관람의 중심으로 옮겨 왔습니다. 기존의 보존과학실은 수장고 옆이나 관람객들과는 멀리 떨어진 공간에 있었습니다. 엑스레이, CT 등 방사선 장비와 보존처리에 사용되는 약품 등이 위험했기 때문입니다. 이제는 새로운 시대의 도래로 인해 보존과학도 변화하고 있습니다. 보존과학자들은 관람객과 자신들의 안전을 위해 적절한 예방조치를 취하고, 안전한 설비와 장비를 도입하여 작업 환경을 개선하고 있습니다. 또한 비파괴적인 조사와 분석을 위해 디지털화된 기술을 적극적으로 활용하고 있으며, 가상현실(VR)이나 홀로그램 기술을 활용하여 관람객들에게 더 현실적이고 인터랙티브한 체험을 제공하기 위한 연구도 진행하고 있죠.

코로나 팬데믹 이후 박물관은 단체 관람을 지양하고 가족이나 친구 등 소수의 사람이 함께 관람하는 문화로 바뀌고 있습니다. 그래서 하나의 전시실에 많은 사람이 모여 소장품을 관람하는 방식에서 작은 공간으로 나뉜 다양한 공간에 소규모의 사람들이 흩어져 관람하는 방식으로 바뀌고 있죠. 이렇듯 관람객들의 관심 분야에 맞춰 보존과학 분야도 다양한 관람 거리를 제공합니다. 유리창을 통해 문화유산을 보존

처리하는 과정을 관람객들이 볼 수 있게 한다거나 제한된 인원이지만 직접 처리실을 돌아보고 경험할 수 있도록 시도하고 있죠.

관람객들은 유리창을 통해 보존과학실을 볼 수 있게 되었습니다. 이를 통해 다양한 문화유산이 보존과학실로 옮겨 와 어떻게 복원되고 처리되어 전시되는지 알 수 있게 되었죠. 보존과학실 관람은 관람객들이 박물관에서 수행하는 업무들을 관찰함으로써 박물관 체험과 주도적인 학습을 다양하게 할 수 있는 효과가 있습니다.

과거의 기술이 현대의 과학과 만날 때

보존과학에서는 오랫동안 사용하여 안정성이 보장된 약품과 재료를 사용하기 때문에 다른 국가나 분야에서 이미 개발된 접착제나 약품을 수입하여 쓰는 경우가 많았습니다.

그런데 요즘은 프랑스 루브르박물관 등 세계 곳곳에서 우리나라의 전통 한지를 보존처리 재료로 사용하는 데 관심을 보이고 있습니다. 한지는 닥나무로 만들어져 복원력과 보존성이 탁월하기 때문이죠.[23] 이러한 기술을 현대 과학과 접목하여 새로운 기술이 탄생할 날이 멀지 않았으리라 생각합니다. 과거의 기술이 현대의 과학과 만나 우리의 삶을 이롭게 하는 날이 보존과학 분야에도 곧 오겠죠.

앞서 언급했듯이 보존과학은 단순히 문화유산을 좀더 오래 보존하기 위한 것이 아닙니다. 문화유산에 담긴 과학과 기술을 알아내 현대의 우리 삶에 어떻게 이용할 것인지 고민하는 학문입니다. 그리고 그 성과는 곧 우리 삶의 방향을 크게 바꾸어놓을 것입니다.

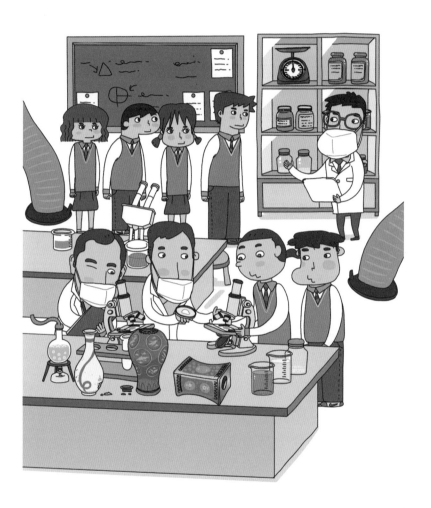

보존과학자가 되고 싶다면

보존과학자는 대학교 졸업 후 바로 취직하기는 어려운 직업입니다. 석·박사 학위를 취득한 후 국립기관에서 경력을 쌓고 학예사 선발 시험에 응시하려고 해도 연간 2~3명 정도를 채용하기 때문에 합격하기까지 오랜 시간이 걸리죠. 문화유산과 관련된 일이 다 그렇지만 박물관·미술관의 보존과학자나 아키비스트, 교육연구사 등 소수 직렬의 학예사와 연구원은 정규직 고용이 적고, 고용이 유지되는 수준이 낮은 편이라 취업 경쟁이 매우 치열합니다.

그러나 보존과학자는 직업 만족도가 높고 사회적 평판도 좋은 직업입니다. 보존과학자가 되고 싶어하는 친구들을 위해 보존과학자가 되는 법에 대해 소개해 보겠습니다.

대학 전공은 무엇으로 선택하면 좋을까?

보존과학자가 되는 길은 다양합니다. 대학 전공은 문화재보존과학을 선택하는 것이 일반적이지만, 관심 분야에 따라 화학이나 금속공학, 임상공학, 전통건축학, 생물학, 물리학 등을 전공하여 박물관·미술관의 채용 시험을 치른 후 학예연구사가 되기도 합니다. 미술사나 고고학을 전공한 후 대학원에서 보존과학을 공부하여 석사 학위를 취득하기도 합니다.

최근에는 보존과학 업무가 전문화되고, 타자기나 인력거와 같은 근현대 자료도 보존처리 대상이 되기 때문에 관심 분야의 학문을 전공하고 그 분야의 자격증을 취득하는 것이 유리합니다.

드문 경우이지만 대학교나 대학원에서 관련 학과를 전공하지 않았

어도 국립박물관·미술관, 문화재청 등 국립 기관의 관련 분야에서 일한 경력이 4~6년가량 되면 보존과학 학예연구사 시험에 응시할 수 있습니다.

보존과학자는 어디에서 뽑을까?

각 시도에서 선발하기도 하고 국립중앙박물관, 국립미술관, 문화재청 등에서 매해 1~5명씩 선발합니다. 박물관, 미술관이 생기거나 조직이 급속히 확장될 때는 더 많은 인원을 선발하기도 하죠. 국립박물관이나 미술관에 입사하려면 대부분 석사 학위와 2년 이상의 현장 실무 경력이 있어야 합니다. 입사 자격 요건을 갖추기 위해 필요한 실무 경력은 국립기관인 박물관, 미술관, 문화재청 산하 연구소나 사립박물관, 민간 문화재 보존 회사, 대학교 부설 연구소 등 다양한 곳에서 쌓을 수 있습니다.

저도 관련 학부를 졸업한 후 국립부여박물관에서 연구원으로 일했던 경험이 있습니다. 이때 국립부여박물관이 소장한 백제금동대향로와 금동삼존불 등 귀한 문화유산을 직접 보고 상태를 조사하는 작업에 참여했습니다. 매번 전시장 유리 밖에서 보던 중요 문화유산 점검에 직접 참여할 수 있어 가슴 벅찼던 기억이 아직도 생생합니다.

문화유산을 다루는 이에게 요구되는 자질

보존과학자에게 요구되는 자질은 많지만 그중 가장 중요한 것은 침착함과 빠르게 발전하는 기술 분야를 습득하는 민첩함, 여러 학문을 수용하는 열린 마음입니다. 귀중한 문화유산을 다루는 일이므로 급하게 행동하기보다 한 번 더 생각해 보는 신중한 태도가 필요하죠.

어떤 종류의 문화유산이든 보존처리하려면 우선 그것에 대해 관찰하고 분석하여 기본적인 정보를 얻습니다. 다음으로 상태에 따라 알맞은 재료를 활용하여 처리하고, 더 좋은 처리 방법이 확인되면 쉽게 제거할 수 있도록 보존처리의 모든 과정을 꼼꼼하게 정리하고 기록하는 습관이 있어야 합니다.

국립중앙박물관은 향후 몇 년 안에 국가 문화유산을 온전하게 미래 세대에게 전달하기 위해 문화유산과학센터(가칭)를 개관할 예정입니다. 또한 국립문화재연구소는 2009년 국가 문화유산을 종합적이고 체계적으로 보존할 시스템을 확립하기 위해 문화재보존과학센터를 건립하여 운영 중입니다. 국립한글박물관도 보존과학센터와 수장고를 통합하여 한글문화유산을 보존처리 및 연구하여 수장·전시할 수 있는 통합수장센터를 준비 중이고요.

Q 알아봅시다

문화재 보존과학과 관련된 자격증은 무엇이 있을까?

문화재 보존과학과 관련된 국가자격증은 문화재수리기능자와 문화재수리기술자가 있습니다.

문화재수리기능자는 학력이나 경력이 필요하지 않고 실기시험과 면접시험을 봅니다. 문화재수리기술자는 문화재수리기능자와 마찬가지로 응시 자격에 제한은 없으나 보존과학, 보수, 단청, 실측·설계, 조경 분야 등으로 나뉘며 시험 과목도 더 많습니다. 그러나 보물이나 국보를 보존처리할 때는 문화재수리기술자가 참여해야만 보존처리할 수 있도록 법(문화재수리 등에 관한 법률)으로 정해져 있어 이 자격증을 목표로 하는 경우가 많습니다.

이러한 변화를 통해 앞으로는 보존과학 관련 분야를 연구하는 전문가들이 많아지고 문화유산 보존을 위한 다양한 시설과 장비가 보유·공유될 것입니다. 또한 보존처리를 진행하며 얻은 소장품에 대한 중요 정보를 체계적으로 관리하고 디지털화하여 복원과 보존에 활용하는 동시에 미래 세대에게 전달할 것입니다.

20년 동안 저는 박물관에서 일하면서 한 번도 후회해 본 적이 없습니다. 요컨대 보존과학과 보존과학자는 힘들지만 충분히 도전해 볼 만한 분야이자 직업입니다.

 토론해 봅시다

1. 박물관에서 보존과학실을 본 적이 있나요? 보존과학실 안에서 일어나는 일을 직접 혹은 영상으로 보면 어떨까요? 기대되는 점을 친구들과 이야기해 봅시다.

2. 숭례문이 불에 탄 적이 있었다는 사실을 알고 있었나요? 이처럼 전쟁이나 사고 등으로 소실된 문화유산은 복원하는 것이 옳을까요, 복원하지 않고 그대로 두는 것이 좋을까요? 친구들과 의견을 이야기해 봅시다.

3. 보존과학자의 일은 아름답거나 완벽하게 복원하는 일이 아니라 원래의 모습을 정확히 파악하여 최대한 원형에 가깝게 돌려놓는 것입니다. 이런 일에 흥미를 느낀다면 왜 그런지 이야기해 봅시다.

학습과 참여로
나아가는 미술관 교육

안금희

경인교육대학교 미술교육과 교수

언제부터 미술관에서 배우기 시작했을까?

미술관 교육이 가르쳐준 것들

우리나라에서 미술관 교육이 시작된 시기는 1990년대로, 국립현대미술관과 리움미술관의 전신인 호암갤러리를 중심으로 미술관 교육의 틀이 갖추어지기 시작했습니다.

1995년 여름에 저는 국립현대미술관 과천관에서 한 달 정도 교육 프로그램을 지원하는 자원봉사에 참여하게 되었습니다. 이때 국립현대미술관은 어린이를 위한 최초의 미술관 교육 프로그램을 실험적으로 개발하고 운영했는데, 자원봉사자로서 저의 임무는 프로그램을 준비하고 운영하는 데 필요한 일을 보조하는 것이었습니다. 박사 과정에 있던 저는 미술관에서 학생들이 무엇을 경험하는지 알고 싶어서 교육 프로그

램을 관찰하고 참여자들에게 설문 조사하는 역할을 맡았습니다.

당시 진행한 프로그램은 미술관의 주요 작품을 슬라이드로 감상한 후 전시실에서 전시를 직접 관람한 참가자들이 주제에 대해 자신의 느낌이나 생각을 표현하는 활동이었습니다. 그중에서도 큐레이터가 작품 앞에 아이들을 앉히고 작품에 대해 찬찬히 이야기를 해주었던 시간이 제게 깊은 인상을 남겼습니다. 이 시기 어린이를 대상으로 한 국립현대미술관의 교육적 실천은 한국의 미술관 교육 역사의 중요한 좌표가 되었습니다.

이 자원봉사를 통해 저는 미술관에서의 교육은 학교에서의 미술 교육과 다르다는 것을 깨달았습니다. 일상의 공간과 달리 흰색 벽면의 고요한 전시 공간에 스포트라이트를 받으며 전시된 작품, 작품을 마주하며 느끼는 감동, 그리고 작품을 통해 자신과 세상을 이해하는 경험은 큰 차이가 있었습니다.

초기 미술관들의 교육에 대한 입장

미술관 교육이란 관람객의 다양한 기대와 관심을 고려하여 의미 있는 경험을 제공하면서 대중과 소통하는 방법입니다. 1장에서 살펴본 「박물관 및 미술관 진흥법」에 따르면 미술관은 "문화·예술의 발전과 일반 공중의 문화향유 증진에 이바지하기 위하여 박물관 중에서 특히 서화·조각·공예·건축·사진 등 미술에 관한 자료를 수집·관리·보존·조사·연구·전시·교육하는 시설"을 말하죠. 이때 교육은 미술관에서 중요한 기능 중 하나입니다. 그러면 처음부터 교육이 이렇게 중요한 기능으로 인식되었을까요?

미술관 교육은 서구에서 19세기 말부터 서서히 그 기초가 다져지기 시작했습니다. 초기 미술관들의 교육에 대한 입장은 크게 두 가지로 구분됩니다.[24]

첫 번째는 미학적 입장입니다. 문화 기관으로서 미술관은 감상의 즐거움을 가장 중요한 목적으로 하며 미적 우수성을 가진 작품을 전시하는 것 자체가 가장 효과적인 교육이라는 주장입니다. 이는 20세기 초에 노동 분야에서 나타났던 사회문제를 상류 계급의 문화를 가르침으로써 해결하고자 했던 배경과 함께 이해할 필요가 있습니다. 이 입장에 따르면 미술관의 주된 기능은 전시이며 교육은 부수적인 업무였습니다.

두 번째는 교육적 입장입니다. 이들은 미술관이 아름다움의 감각적 향유만을 위해 전시해야 한다는 시각을 비판하며 미술관도 도서관처럼 대중 교육을 위해 적극적으로 나설 것을 주장했습니다. 1907년 미국 메트로폴리탄미술관은 미술관이 학교에서 미술, 역사, 문학 교과를 가르치는 데 협력해야 한다고 주장하며 다양한 학교 교육 과정과 연계

된 프로그램을 운영했습니다. 이러한 관점은 미술 작품을 문화적 가치 및 사회적 맥락과 관련지어 분석합니다. 이들은 이렇게 다양한 분야의 관점에서 작품을 분석함으로써 미술관이 다양한 배경을 가진 관람객의 흥미를 이끄는 데 기여했습니다.[25]

더 나아가 20세기 초 미국 톨레도미술관은 미술관이 단순히 작품을 전시하는 데 그칠 것이 아니라 사회문제를 해결하는 데 적극적으로 나서야 할 사회적 의무가 있다고 보았습니다. 그러한 시각에서 1908년에는 당시 문화적으로 소외되었던 흑인 커뮤니티의 미술관 참여를 높이기 위해 흑인 미술가의 전시를 기획했고, 1919년에는 시청각 장애 아동을 위한 미술 실기 프로그램 등을 운영했습니다.[26]

한국의 미술관 교육은 언제 시작됐을까?

우리나라에서는 언제 미술관 교육을 시작했을까요? 앞서 언급했듯 국내에서 처음으로 어린이 대상 미술관 교육을 시작한 국립현대미술관의 역사를 살펴보면 알 수 있습니다.

대한민국미술전람회

1949년 미술인의 보호와 육성을 위해 창설된 미술전람회로 1981년까지 이어졌다. 국전은 정부 주도로 미술 분야별로 공모하여 심사위원들이 심사를 거쳐서 작품을 선정하고 상을 주고 전시를 개최하는 내용으로 구성되었다.

국립현대미술관은 설립 초기 대한민국미술전람회(약칭 국전)●의 운영과 전시 업무만을 중심으로 하는 기관으로 시작됐습니다.[27] 1969년 문화공보부 소속의 국립현대미술관직제가 제정되면서 당시 새로이 소장한 현대 미술품만을 대상으로 미술관 운영을 시작했던 것이죠. 이 시기 국립현대미술

관은 "현대미술 작품의 구입, 보존, 전시 및 국제 교류에 관한 사항을 관장"하는 것을 주요 설치 목적으로 제시하고 있으며, 여기서 교육에 대한 언급은 아직 찾아볼 수 없습니다.

1986년 국립현대미술관직제에서 교육을 따로 언급하지는 않았지만 조직 구성에 섭외교육과를 만들어 교육 관련 업무를 담당하도록 하였습니다. 섭외교육과의 업무는 "미술에 관한 교양교육" "미술활동의 보급 및 확대" "미술전문인력의 양성"으로 규정했죠.

섭외교육과는 일반인 대상의 현대미술 강의인 토요미술강좌(1987년 시작), 중·고등학교 미술교사 대상 강좌, 제1회 전국 중·고등학생 미술 실기대회 등을 시작으로 1990년대까지 교사 대상의 강좌와 연수 그리고 청소년 미술 강좌(1984년 시작) 및 미술실기대회 등을 운영했습니다. 이후 1989년 국립현대미술관이 과천에서 독자적으로 미술관을 개관하면서 미술관 교육의 체제가 서서히 잡혀가기 시작했죠.

따라서 우리나라에서 본격적인 미술관 교육이 체계적으로 수행되기 시작한 시기는 1990년대 중반으로 볼 수 있습니다. 이전에는 성인 대상의 미술 아카데미와 초·중·고 학생 대상의 미술 대회를 여는 정도였다면, 이제 학교와 연계한 교육의 기능을 인식하기 시작했습니다.

작품 감상을 포함한 오늘날의 어린이 대상 미술관 교육, 즉 전시 연계 교육에 해당하는 프로그램은 1995년 국립현대미술관에서 초등학생을 대상으로 '여름 어린이 미술학교'를 시범적으로 실시한 것이 시작이라 할 수 있습니다.[28]

어린이 미술학교는 총 3일간 매일 3시간씩 운영되었으며 슬라이드 소장품 소개, 전시 관람, 실기 수업으로 구성되었습니다. 이 프로그램은 학생들이 미리 계획된 프로그램을 통해 실기와 작품 감상이 통합된

형태의 교육을 처음으로 경험했다는 의의가 있습니다.

1997년에는 '국립현대미술관부설 어린이미술관'을 개관하여 어린이들에게 미적 경험의 기회를 제공했습니다. 초기 어린이미술관 프로그램에서는 전시실에서의 작품 감상 및 창작과 같은 실기 활동을 통해 어린이들의 창작 의욕을 높이려 했습니다. 이후에는 현대예술과의 소통을 주제로 창의적 교육문화 공간으로서 어린이미술관을 운영하고 있고요.

2004년에 개관한 사립미술관 리움은 과거 호암갤러리● 시절, 즉 1990년대 중반에 본격적으로 해외 미술관 교육을 조사하여 도슨트 프로그램과 어린이 대상 프로그램 등을 개발·운영했습니다. 지금은 미술관이나 박물관에서 도슨트가 전시를 해설하는 모습을 쉽게 볼 수 있지만 그 당시 국내에서 전문적인 도슨트가 작품 해설을 하는 것은 매우 생소한 일이었습니다.

최근 미술관 교육은 어린이뿐만 아니라 청소년, 성인과 시니어 대상의 모든 연령대의 관람객, 일반인뿐만 아니라 전문가와 교사를 비롯하여 장애인에 이르기까지 모든 사람들을 위한 프로그램으로 확대·운영되고 있습니다.

호암갤러리

1984년부터 2004년까지 삼성문화재단에서 운영한 갤러리로, 2004년 리움미술관을 개관하며 문을 닫았다. 호암은 삼성의 창업주 이병철의 호다. 현재 경기도 용인에 호암미술관이 있다.

모두를 위한 열린 미술관이라는 국립현대미술관의 목표는 많은 미술관이 당면한 중요한 과제입니다. 특히 '모두'의 범위를 확장한 흥미로운 전시 사례로 2020년 국립현대미술관의 〈모두를 위한 미술관, 개를 위한 미술관〉을 들 수 있습니다. 현대 사회에서 공동체의 일부인 반려견과 함께 볼 수 있

는 전시였죠. 전시에 반려견을 위한 놀이 공간과 더불어 참여 작가들의 작품이 설치·전시되었고, 인간과 동물이 함께 전시를 즐길 수 있었습니다.

이제 미술관은 작품이나 전시 중심의 공간에서 나아가 콘서트, 요가, 명상 등 다양한 문화예술 활동을 즐길 수 있는 일종의 문화 플랫폼의 역할을 담당하기에 이르렀습니다.

 토론해 봅시다

1. 미술관은 좋은 작품을 전시하는 기능만 수행하면 된다는 입장과 교육 등 사회적 기능도 수행해야 한다는 입장 중 어떤 쪽을 지지하나요? 그 이유도 이야기해 봅시다.

2. 최근 미술관은 다양한 문화예술을 즐길 수 있는 문화 플랫폼으로 그 역할이 확대되고 있습니다. 미술관에 함께 즐기고 싶은 문화예술 활동이 있다면 무엇인지 이야기해 봅시다.

3. 미술관 교육에 참여해 본 경험이 있나요? 당시의 경험이 어땠는지 친구들과 이야기해 봅시다.

미술관 교육은 무엇이 다를까?

미술관 교육의 특징은 학교 교육과 같은 형식적 교육과는 구별되는 비형식적 교육이라고 할 수 있습니다. 즉, 학교에서는 학년에 따라서 가르치고 배우는 내용의 전체적인 틀이 정해져 있는 반면, 미술관에서의 교육은 어린이부터 노인에 이르기까지 전 연령대의 관람객을 대상으로 하는 평생교육이며 그 교육 내용과 방법은 매우 다양하게 전개됩니다. 다양한 관람객을 대상으로 한 미술관 교육 프로그램은 전시를 좀더 쉽게 이해할 수 있게 하고 의미 있는 미술관 경험을 제공하죠. 즉, 미술관 교육은 전시, 작품, 큐레이터 그리고 관람객을 연결하는 역할을 담당합니다.

또 하나 다른 점이 있다면 미술관은 미술관 교육의 근간을 이루는 철학과 목적 그리고 구체적인 목표에 근거하여 프로그램을 개발해야 한다는 것입니다. 미술관은 그 설립 목적과 배경이 각기 다르기에 미술관의 운영 방향 역시 매우 다양합니다. 또한 미술관에서 계획하는 교육의 목표와 내용, 방법은 모두 다르므로 각 미술관이 지닌 교육에 대한 입장을 명확히 살펴보는 것이 중요합니다.

미술관 교육 프로그램의 유형

미술관 교육 프로그램의 유형은 관람객, 전문성, 교육 장소 등에 따라 구분해 볼 수 있습니다. 관람객 유형으로 보면 일반 대중 및 가족 대상 프로그램, 학교 연계 프로그램, 장애인 및 시니어 대상 프로그램 등으로 구분됩니다. 전문성에 따라서는 교사 및 예비 교사 대상 프로그램, 도슨트 양성 교육 프로그램, 미술관 전문직 연수 프로그램 등이 있죠.

공간에 따라 미술관 교육 프로그램의 유형을 구분해 볼 수도 있습니다. 미술관 내의 전시실이나 교육실에서 이루어지는 프로그램이 있는가 하면 다른 지역에서 순회 전시를 하거나 버스와 같은 이동형 공간을 이용한 전시와 교육 프로그램을 기획하기도 합니다. 미술관에 찾아오기 어려운 관람객들에게 다가가기 위해 전시와 함께 여러 교육 프로그램을 함께 개발하여 운영하는 것이죠.

예를 들어 2017년부터 45인승 버스를 개조한 '찾아가는 이동 미술관, 아트캔버스(ART-CAN BUS)'를 운영하고 있는 경기도 시흥시에서

경기도 시흥시의 '찾아가는 이동 미술관, 아트캔버스' ©운영실행시흥예총

는 공모를 통해 시흥을 소재로 한 현대미술 작품을 버스 내부에 전시
하고 작품 해설과 교육 프로그램을 함께 제공하고 있습니다. 2022년
에는 〈우리동네 마음지도〉라는 전시와 교육 프로그램을 시흥시 관내
초등학교에 찾아가 시행했으며, 지역 행사에도 버스를 배치하여 일반
시민들에게 문화예술 체험의 기회를 적극적으로 제공했습니다.

　이외에도 일반인들의 관람 문턱을 낮추기 위해 전시 대상이나 내용
을 새롭게 모색하는 미술관이 늘고 있습니다. 예를 들면 직장인을 대
상으로 점심시간을 활용한 교육 프로그램, 음악이나 요가 등을 접목한
교육 프로그램 등 관람객의 다양한 관심을 반영하여 전시와 연계한 프
로그램을 개발하고 있습니다. 이제 미술관에서 요가나 명상을 즐기고

요리를 하거나 점심을 먹으며 전시에 대해 이야기를 나누는 것은 더이상 새로운 일이 아닙니다.

관람 대상에 따라 달라지다

각 유형의 미술관 교육 프로그램은 어떤 특징을 가지고 있을까요? 우선 관람 대상에 따른 유형을 알아봅시다.

어린이와 가족을 위한 프로그램

관람객 연구에 따르면 어릴 때의 박물관 관람 경험은 평생의 박물관 관람에 영향을 준다고 합니다. 특히 가정의 사회경제적 여건과 교육적 배경이 한 가정의 관람 문화를 형성하는 데 중요한 역할을 합니다. 문화 격차 해소를 위해 문화 소외 계층이나 어린이를 위한 미술관 교육을 적극적으로 수행하는 일이 필요한 이유입니다. 어린이를 포함한 가족 대상의 프로그램은 어려서부터 가족과 함께 미술관을 자연스럽게 체험하도록 함으로써 어린이들이 성장하면서 미술관을 가까이하도록 하는 데 중요한 역할을 할 것입니다.

프랑스의 퐁피두센터는 미술관 교육을 아주 어린 나이의 영유아를 대상으로 한 프로그램으로 확대했습니다. 키즈 갤러리에서 0세 이상의 유아들을 대상으로 한 미술관 투어 프로그램을 제공할 뿐만 아니라 어린이들과 가족 대상의 워크숍을 통해 다양한 예술 활동에 참여하며 창의적 활동을 재미있게 경험할 수 있도록 하고 있습니다.

학교 연계 프로그램

초·중등학교 교육과 미술관의 소장품과 전시를 연결하여 교육 프로그램을 개발 및 실행하고 있습니다. 학교에 전시 관련 도록이나 활동지, 교육용 자료, 온라인 자료 등을 제공하거나, 학생들의 단체 관람 프로그램을 운영하는 등 다양한 교육 프로그램이 가능합니다.

학교 연계 교육은 학교 교사와 미술관 에듀케이터 간의 긴밀한 소통을 바탕으로 관람 전, 중, 후의 세 단계로 나누어 교육 프로그램을 계획할 수 있습니다.

일반적으로 관람 전 단계에서는 미술관과 전시에 대해 미리 정보를 조사하거나 미술관 예절 등을 알아봅니다. 그다음 관람 중 단계에서는 전시실에서 관람하며 전시 연계 활동을 수행할 수 있습니다. 예를 들어 전시실에서 좋아하는 작품 앞에 모여서 각자의 이유를 이야기하는 토의 활동, 작품 속 인물의 행동을 따라 해보고 사진을 찍는 등의 다양한 전시 연계 활동을 하며 전시를 체험할 수 있는 것이죠.

관람 후 단계는 주로 학교로 돌아가서 하는 활동으로, 전시를 관람하며 각자가 느낀 점을 이야기하거나 그림 등으로 표현해 보고 전시 연계 활동의 결과물을 학급 내 전시로 마무리하는 등 전시의 체험을 성찰해 볼 수 있도록 합니다.

문화 접근성

문화 예술이나 문화 시설에 접근할 수 있는 가능성을 말한다. 문화 접근성을 높이는 방식으로는 지역 문화시설 확대나 온라인 문화예술 콘텐츠 확충 등이 있다.

장애인을 위한 프로그램

여러 신체적 어려움을 갖고 있는 장애인들을 위한 프로그램이 문화 접근성*을 향상시키는 목적으로 열리고 있습니다.

국립현대미술관에서는 특수학급과 특수

학교 등의 장애 청소년을 대상으로 여러 가지 신체 감각을 활용하여 현대미술을 감상하고 이해하며 정서적 발달과 창의력을 도모하는 프로그램을 운영하고 있습니다. 또한 2015년부터는 치매 환자와 가족 대상의 교육 프로그램을 개발하고 있으며, 2022년에는 온라인 교구재를 제공하고 있습니다.

교육 장소에 따라 달라지다

미술관 교육 프로그램은 교육 장소에 따라서도 나뉩니다. 각각 다른 장소에서 진행하는 미술 교육 프로그램은 다음과 같은 특성을 가집니다.

전시 공간 내 체험 프로그램

전시 공간 내 교육 프로그램은 관람객들이 전시를 다양하게 체험할 수 있는 요소를 전시 공간 내에 제공함으로써 전시와 작품을 좀더 깊이 이해하도록 할 뿐만 아니라 관람객이 자신만의 의미를 찾고 이를 공유할 수 있도록 합니다. 과학관이나 박물관의 체험식 전시 프로그램처럼 미술관에서도 전시 공간 내에서 체험할 수 있는 여러 방안을 마련함으로써 관람객이 자연스럽게 전시 공간 내에서 자신들의 개인적 의견이나 느낌, 질문을 떠올리게 합니다.

현대어린이책미술관에서는 전시 공간에 어린이들이 작품을 감상하고 자신의 느낌이나 생각을 표현할 수 있는 공간을 마련하고 있습니다. 또한 이들의 표현 결과물을 전시 공간에 함께 전시함으로써 참여의 결과를 공유할 수 있도록 했습니다.

전시 해설 프로그램

대부분의 미술관은 관람객을 대상으로 상설전시나 기획전시에 대한 내용을 설명하는 전시 해설 프로그램을 제공하고 있습니다. 일반적으로 도슨트가 전시 해설을 맡아 진행하죠. 혹은 전시를 기획한 큐레이터가 전시 해설을 하는 경우도 있습니다. 이들은 전시의 기획 의도와 구성 그리고 작품에 대한 이야기를 중심으로 해설합니다. 이렇게 하기 위해 일반적으로 도슨트는 전시 준비 단계에서 전시에 대한 기초 교육을 받고 설명 자료를 만듭니다.

최근에는 일방향의 전시 해설보다는 관람객과의 상호작용을 중시하며 작품이나 작가의 이야기뿐만 아니라 관람객들의 작품에 대한 느낌과 생각을 이끌어내는 스토리텔링 방식이 부각되고 있습니다. 이는 도슨트의 역할이 일방적으로 관람객에게 전시를 설명하는 것이 아니라 관람객이 스스로 경험과 작품을 연결하고 그 의미를 만들 수 있도록 도와주는 것임을 보여줍니다.

이동 미술관 교육 프로그램

대형 버스에 미술관의 소장품이나 전시 작품을 싣고 여러 지역이나 특정한 지역의 관람객에게 직접 다가가는 전시와 교육 운영 방식입니다. 2000년대 국립현대미술관에서 했던 '찾아가는 미술관' 프로그램이나 2017년부터 시흥시에서 운영하는 '아트캔버스' 등이 주요 사례입니다.

온라인 교육 프로그램

미술관에서는 어린이부터 노인에 이르는 모든 연령대의 관람객을

대상으로 전시 연계 교육을 제공하거나 장애인이나 치매 환자의 문화 접근성 향상을 위해 교육 자료를 개발하여 온라인으로 제공하고 있습니다. 또한 온라인 워크숍이나 온라인 전시 관람 프로그램과 같이 실시간 온라인 프로그램을 활용합니다. 이로써 지역적 거리를 좁히는 효과를 얻을 수 있죠.

 토론해 봅시다

1. 미술관에서 전시와 연계하여 콘서트, 요리 만들기, 요가 등 다양한 활동을 기획하고 있습니다. 미술관의 문턱을 낮추기 위한 전시 연계 활동을 기획하고 그 의도를 이야기해 봅시다.

2. 국립현대미술관에서는 시각장애인과 치매 환자 및 그 가족 등을 대상으로 문화 접근성을 향상시키기 위해 노력하고 있습니다. 문화 접근성을 높이기 위해 추가적으로 고려해야 할 대상이 있다면 누구인지 그 이유를 이야기해 봅시다.

3. 청소년을 대상으로 한 미술관 교육 프로그램을 조사해 보고 해당 미술관의 교육 목표와 어떻게 연결되는지 이야기해 봅시다.

에듀케이터와 도슨트는
무슨 일을 할까?

교육 프로그램을 만들고 실행하는 에듀케이터

미술관의 전시가 이루어지려면 많은 사람들의 협업이 필요합니다. 전시, 교육, 홍보, 보존 등 다양한 역할을 담당한 전문가들이 함께 전시를 만들어가는 것입니다. 특히 미술관의 교육적 기능이 강화되면서 미술관과 관람객 사이를 연결하는 에듀케이터의 역할이 더욱 중요해지고 있습니다.

최근 많은 미술관들이 다양한 연령과 수준의 관람객을 위한 교육 프로그램을 확대하는 상황 속에서 교육 프로그램 개발 및 운영 전문가인 에듀케이터의 역할은 점차 확대되고 있습니다. 에듀케이터는 유아에서 성인 및 노인, 장애인 등 다양한 대상의 인지적, 정서적 특징을 이해

하고 여러 유형의 교육 프로그램을 개발·실행하고 평가하는 전문가입니다.

미술관의 에듀케이터는 교육 대상에 대한 이해와 프로그램 개발을 위한 역량이 필요하기 때문에 미술 교육 관련 전공을 가진 경우가 많습니다. 미술과 관련하여 미술 교육, 미술 실기, 미술사, 미술 비평, 미학 등을 전공하거나 교육 철학, 교육 방법, 교수 학습 이론 등에 대한 지식을 갖출 필요도 있습니다.

에듀케이터는 작품, 작가, 큐레이터 그리고 관람객 간의 소통에서 중요한 매개자의 역할을 담당합니다. 학교와 같은 정규 교육기관과 달리 미술관이라는 비정규 교육기관에서 교육을 담당하는 에듀케이터는 관람객의 참여를 이끌어내는 일이 중요합니다. 전시와 작품을 통해 의미 있는 미술관 경험을 할 수 있도록 개인과 단체 등을 위한 교육 프로그램을 기획하는 능력과 다양한 교구재를 개발하는 능력 등이 필요하죠.

대림미술관에서 일했던 한정희 수석 에듀케이터는 한 인터뷰에서 "(저는 교육 프로그램 기획할 때) 쉽고, 재밌고, 새롭고, 기억에 남는 프로그램을 만들자. 이 네 가지가 기준이에요"라며 일상 속 예술을 느낄 수 있는 전시, 다시 오고 싶은 전시를 강조합니다.[29]

또한 프로그램 참여자를 평가하고 에듀케이터로서 자기평가 등을 수행할 수 있는 능력이 필요합니다. 이러한 평가의 결과가 선순환을 이루어 더 나은 교육 프로그램을 기획하도록 반영해야 합니다.

나아가 에듀케이터로서의 전문성을 키워나가기 위해서는 국내외 미술관 및 박물관의 최신 이론과 동향 등을 알고 있어야 합니다. 또한 전문성을 키우기 위해 박물관의 다양한 분야에서 경험을 쌓고 어린이

부터 성인, 장애인 등 다양한 관람객에 대한 연구와 실무를 경험할 필요가 있죠.

한정희 에듀케이터는 이에 관해 "여기서 경험하는 프로그램이 자기의 삶과 맞닿아 있지 않거나 너무 새로우면 어렵잖아요. 반대로 너무 안 새로우면 지루하고요. 그 접점을 정확하게 찾기 위해 주제에 연결된 모든 것들을 훑어보는 거예요. 그것이 교과서가 되었든, 아이들이 잘 가는 장소가 되었든 말이죠"라고 말합니다.[30]

관람객의 경험을 풍부하게 만드는 해설자, 도슨트

미술관에는 관람객들에게 전시에 대해 설명하는 도슨트가 있습니다. 도슨트는 영어로 'docent'이며 '가르치다'라는 뜻의 라틴어 'docere'에서 나온 용어입니다. 일반적으로 '박물관이나 미술관에서 소장품, 전시 작품에 대하여 설명하는 사람'으로 알려져 있죠.

도슨트 프로그램은 1845년 영국에서 시작하여 1907년 미국에 이어 전 세계 미술관이나 박물관에서 운영하고 있습니다. 우리나라에서는 1996년에 호암갤러리에서 처음 도입했습니다.

1907년 미국 보스턴미술관의 벤저민 입스 길먼(Benjamin Yves Gilman)은 미술관이 전시 기능뿐만 아니라 교육적인 역할을 수행해야 한다는 점을 강조하며 자원봉사자들을 도슨트라고 부르고 관람객에게 전시를 설명하도록 했습니다.[31] 그 이후 관람객에게 전시와 작품에 대한 설명을 제공하는 도슨트를 위한 교육이 좀더 체계적으로 운영되기 시작했습니다.

전시를 보는 일반 관람객들에게 도슨트가 끼치는 영향은 매우 큽니다. 도슨트가 제공하는 가이드가 관람객의 미술관 경험에 많은 영향을 미치기 때문에 도슨트의 역할을 새롭게 바라보는 시도들이 있습니다.

미술관이 교육기관으로서의 역할이 강조됨에 따라 관람객과의 공감대를 높이고 편안한 분위기를 형성하기 위해 도슨트의 역할이 매우 중요해지고 있습니다. 나아가 관람객이 미술관에서 다양한 경험을 하고 능동적인 해석의 주체로서 의미를 찾을 수 있도록 도슨트가 해설자의 역할에만 머물기보다는 관람객의 풍부한 경험을 지원해 주는 안내자 혹은 촉진자 등의 역할을 수행해야 합니다.

현재 도슨트가 되기 위해서는 지자체와 미술관의 자체적인 모집에 지원하는 것이 일반적인 방법입니다. 합격하면 일정한 교육을 이수하고 테스트를 거쳐 활동할 수 있습니다. 일반적으로 자원봉사로 운영되는 경우가 많으며 미술관의 상황에 따라 상시직으로 고용하는 경우도 있습니다.

에듀케이터는 여러 관람객을 대상으로 한 교육 프로그램을 개발하고 실행하고 평가하는 전문가입니다. 한편 도슨트는 미술관에서 관람객에게 전시와 작품에 대해 해설하는 사람이죠. 즉, 에듀케이터는 교육의 시작부터 끝까지 아우르는 직업이고, 도슨트는 전시 해설 역할에 좀더 치중하는 직업이라고 구분하면 쉽습니다. 전시 교육을 꿈꾸는 친구들이라면 좀더 세분화하여 자신이 어떤 일에 맞을지 고민해 보면 좋겠습니다.

현직자가 말하는 도슨트의 일

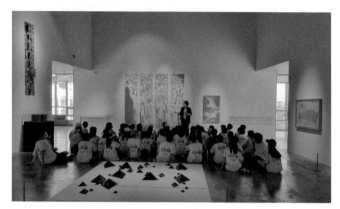

김포문화재단 <결의 만남> 전(2022.03.03~2022.06.05.)
이윤희 도슨트와 관람객들 ⓒ김포문화재단

우리가 박물관에서 마주치는 도슨트들은 어떻게 일하고 있을까요?

여러분이 궁금해할 만한 질문을 추려서 김포문화재단 이윤희 도슨트와 인터뷰를 해봤습니다.

Q1. 도슨트는 어떠한 자질이 필요한가요?

가장 중요한 도슨트의 자질은 의사소통 능력입니다. 관람객이 어떻게 바라보고 학습하는지를 탐색해야 하는데, 일방적으로 전달하려고만 하면 안 되겠죠. 관람객이 어떻게 느끼고 생각하는지 대화하다 보면 작가와의 접점을 찾을 수 있어요.

Q2. 자신만의 노하우는 무엇인가요?

도슨트마다 장점이 있는 것 같아요. 어떤 분은 해설을 하면서 시를 읊으시는데, 관람객들의 집중도가 달라지더라고요. 저는 편안한 분위기를 조성하려고 노

력해요. 관람객들이 어렵게 느끼는 현대미술 작가에 대해 공부하다가 제가 뭉클했던 경험을 관람객에게도 전달하려고 하죠.

Q3. 도슨트를 꿈꾸는 청소년이 알아두었으면 하는 점이 있다면요?

'세상의 사람들은 다양하다. 다양한 관람객의 입장에서 시작해야 한다'고 얘기해 주고 싶어요. 작가의 의도가 정답이 아니고, 그 작품을 보는 사람들마다 각자의 정답을 갖고 있어요. 관람객들의 해석을 충분히 듣고 공유해야 해요.

도슨트에 대해 궁금한 점이 조금 풀렸나요? 저는 인터뷰를 하면서 도슨트는 미술에 대한 지식도 중요하지만 관람객과 소통하는 방식에 대해서도 꾸준히 고민해야 하는 직업이라는 생각이 들었어요. 도슨트를 꿈꾸는 친구들이 있다면 단순히 미술 지식을 전달하는 사람이 아닌 자신만의 해설을 하고 관람객과 제대로 소통할 방법을 고민해 보면 어떨까요?

 토론해 봅시다

1. 에듀케이터와 도슨트 중 흥미가 가는 역할과 그 이유에 대해 이야기해 봅시다.

2. 도슨트의 역할은 작품에 대한 정보를 알려주는 것이라는 입장과 관람객이 작품의 의미를 만들 수 있도록 도와주는 역할이라는 입장 중 어느 것을 지지하나요? 그 이유도 이야기해 봅시다.

3. 미술관에서 도슨트 해설을 들으며 관람한 적이 있나요? 도슨트 해설이 관람에 도움이 된다고 생각하나요, 혹은 그렇지 않은가요? 그 이유도 이야기해 봅시다.

4

교육 프로그램을 만들기 위해
고민해야 할 것들

배움의 장이 된 미술관

최근 미술관의 교육적 기능이 더욱 확대되면서 미술관들이 다양한
관람객을 대상으로 하는 교육 프로그램을 제공하고 있습니다. 미술관
교육 프로그램은 어떤 과정을 거쳐서 만들어질까요?

다양한 관람객의 인지적·정서적·문화적 특징을 반영하고 이들의
요구와 관심을 충족시키려면 체계적인 개발 과정이 필요합니다. 그러
려면 미술관과 관람객에 대한 이해를 바탕으로 해야겠죠. 이를 바탕으
로 교육 프로그램을 만드는 과정을 단계적으로 알아봅시다.

미술관 교육의 목적과 목표 설정하기

첫 단계는 미술관의 설립 취지를 바탕으로 미술관 교육의 목적을 설정하는 것입니다. 개별 프로그램의 목표를 일관성 있게 설정할 수 있기 때문이죠.

예를 들어 아트센터나비는 예술이 신기술과 결합하여 확장되는 상황 속에서 인간과 기계의 관계에 대해 지속적인 성찰이 필요하다고 주장합니다. 그래서 "최신 기술을 비판적인 시선으로 바라보며, 창작을 지원해 새로운 가능성을 품고 있는 창의적 표현을 키우고, 참신한 아이디어가 공유되며 새로운 사회적 운동의 원동력으로 삼을 수 있는 커뮤니티를 구축하는 것"을 핵심 미션으로 삼고 있습니다.[32] 이러한 미션은 예술, 기술, 산업 등 여러 분야 간의 교류를 활성화하여 급변하는 기술적 변화와 사회적 필요에 따른 창조적 인재 양성을 위해 융합 창작 기술 교육을 추진한다는 교육의 취지와 연결되죠.

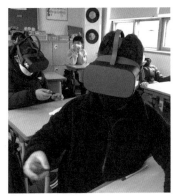

'무한한 공간 저 너머로' 프로그램 체험 모습 ⓒ아트센터나비

2021년 아트센터나비에서는 메타버스를 주제로 예술·기술 융합형 교육 프로그램인 '무한한 공간 저 너머로'를 개발·운영했습니다. 이 프로그램은 어린이와 청소년들이 동시대 미술과 기술을 이해하고 문제 해결 능력을 지닌 창의적 융합 인재로 성장하도록 하는 것을 목표로 했습니다. 그래서 메타버스 관련 정보와 기술을 탐색하며 VR과 AR을 활용한 미디어아트 감상 활동 등을 함으로써 자신만의 가상 세계를 창작하는 시간을 가졌지요.

자료 수집하고 분석하기

에듀케이터들은 자신이 속한 박물관의 교육 프로그램을 만들기 전에 다른 미술관이나 박물관의 교육 프로그램을 수집하고 분석합니다. 미술관이 처한 사회적 여건과 미술관 및 미술관 교육에 대한 학문적 동향, 미술계의 변화 등 여러 요인들로 인해 미술관 교육에서의 새로운 시도들이 확대되고 있거든요.

예를 들면 국립현대미술관은 관별로 다른 목표를 가지고 있습니다. 과천관은 건축과 디자인 등 미술의 영역 확장과 어린이 및 가족 중심의 자연 친화적인 미술관을 지향하고, 덕수궁관은 한국 근대미술 중심으로 운영하며, 서울관은 동시대 미술의 종합관을 목표로 하고, 청주관은 수장고형 전시를 중심으로 합니다.

이같이 미술관은 지향하는 바에 따라 각양각색의 교육 프로그램을 제공하고 있습니다. 이러한 다양한 교육 사례를 통해 미술관과 관람객의 관계, 미술계의 동향 등을 어떻게 교육 프로그램에서 다루고 있는

국립현대미술관, 뮤지엄산, 경기도미술관, 장욱진미술관의 교육용 자료.
이처럼 다양한 자료는 교육 프로그램 개발의 토대가 된다.

지를 분석해 봄으로써 차별화된 교육 프로그램을 개발할 수 있습니다.

예를 들어 실외 공간에 놓인 조각 작품을 위한 교육 프로그램을 개발하고 싶다면 다음의 사진과 같이 여러 미술관의 교육 자료들을 수집하고 분석할 필요가 있습니다. 이러한 자료들을 보면 관람객들이 미술관의 실외 공간의 커다란 조각품을 경험할 수 있도록 하기 위해 미술관들이 지도 형태의 자료와 작품 스티커 등을 활용한 자료를 제공하고 있음을 알 수 있죠. 또한 게임판의 형식을 사용하여 미션을 수행하도록 하는 자료도 눈에 띕니다. 이렇듯 기존의 자료를 수집하고 분석하면 교육 프로그램의 고유성과 가능성을 점검할 수 있습니다.

교육 대상을 고려한 프로그램 개발하기

그다음에는 교육 대상을 선정하고 교육 대상의 인지적·정서적·사회적 특징을 고려하여 프로그램의 내용과 방법을 기획합니다. 이때 미술관의 메시지만을 전달하려는 일방적인 소통 방식으로 교육 프로그램을 기획하기보다는 관람객들의 흥미와 관심을 고려하여 그들의 삶속에서 미술관과 미술이 유의미하게 연결될 수 있도록 해야 하죠.

특히 미술관 교육의 가장 중요한 특징은 전시 공간과 그 속에 놓여있는 작품이라는 전시 맥락입니다. 전시실 내에서 작품과의 상호작용을 활성화하기 위한 교육적 전략이 요구되죠. 결국 교육 프로그램은 관람객들이 전시 공간에서 작품을 읽고 해석하며 그들의 삶에서 미술관을 향유할 수 있도록 가이드 역할을 해야 하기 때문입니다.

예를 들어 글자를 아직 배우지 못한 어린이라면 설명판을 읽기 힘들 것이므로 다양한 감각을 활용하여 전시와 작품을 경험하도록 할 필요가 있습니다. 만질 수 있는 작품을 전시하거나 다양한 교구재를 개발하면 되겠죠. 청소년이라면 진로를 탐색하는 시기인 만큼 미술관의 직업을 탐방하는 프로그램을 제공하면 좋을 것입니다. 이처럼 관람객의 특성은 프로그램 개발에 중요한 고려 요소입니다.

프로그램 평가하고 개선하기

이처럼 수많은 요소를 고려해 개발한 교육 프로그램이라도 처음에 만들어진 그대로 유지되지는 않습니다. 보완할 점을 찾아서 끊임없이

개선해 나가는 과정을 거쳐야 하죠.

그래서 교육 프로그램이 끝나면 결과를 평가하고 이후 프로그램에 반영하여 개선하도록 합니다. 일반적으로 교육 프로그램의 평가는 참가자를 대상으로 한 설문 조사와 면담으로 이루어지는데, 이외에도 전시에 대한 관람객의 교육적 경험을 분석하기 위해 관람객의 생각이나 느낌을 다양한 방식으로 표현하는 장을 마련할 수도 있습니다.

예를 들어 경인교육대학교에서는 전시 관람객들의 평가 결과를 공유하고 관람객 자신의 관람 경험을 성찰하게끔 로비 공간에서 전시 평가를 진행했습니다. 관람객들은 '즐겁고 재미있었어요' '새로운 것을 알게 되었어요' '서로의 생각을 나눌 수 있었어요' 중에서 자신의 생각에 해당하는 칸에 스티커를 붙여서 의견을 표현했습니다. 어떠한 관람객들이 왔는지, 이들이 전시에 대해 어떻게 생각하는지를 시각적으로 공유할 수 있는 간단한 평가 방법이었죠.

이같이 여러 평가 결과를 종합하여 이후 프로그램의 계획에 반영하여 개선하는 과정이 끝나야 비로소 교육 프로그램 개발이 마무리됩니다.

🎨 토론해 봅시다

1. 청소년을 대상으로 한 미술관 교육 프로그램을 조사해 보고 참여하고 싶은 프로그램과 그 이유를 이야기해 봅시다.

2. 문화 접근성 향상을 위해 소외 계층 대상의 교육 프로그램을 개발해 봅시다. 소외 계층 중 구체적으로 어떤 이들을 대상으로, 어떤 목표로 교육하고 싶은지도 이야기해 봅시다.

변화하는 관람객의 의미

해외 미술관의 교육부서는 '교육과 공공 프로그램(Education and Public Program)'이라는 일반적 명칭 외에 '학습과 해석(Learning and Interpretation)'을 사용하는 경우가 늘고 있습니다. 둘 사이에 어떠한 차이가 있는지 느껴지나요? '학습과 해석'은 미술관이 일방적으로 가르치는 것이 아니라, 관람객의 경험과 생각을 나누고 스스로 의미를 만드는 주체로서 관람객을 강조한다는 점에서 '학습'이라는 용어를 사용합니다. 여기서 알 수 있듯 앞으로 미술관 교육은 관람객 중심의 미술관 교육이라는 큰 틀에서 참여를 이끌어내고 스스로 의미를 만들 수 있도록 매개하는 전략들을 다양하게 활용하는 방향으로 나아갈 것입니다.

204

스스로 해석해 보아요

관람객 중심의 미술관 교육을 위해서는 미술관과 관람객 간의 상호 작용이 활발히 이루어질 수 있도록 하는 전략이 필요합니다. 플로리다 주립대학교 미술교육과 교수인 빌레누브(Villenuve)는 많은 관람객이 개인적이며 독립적으로 오브제를 해석할 수 있는 배경지식과 경험이 충분하지 못하다는 사실에 주목하면서 교육적 전략이 필요하다고 이야기합니다.[33] 전시는 풍부한 교육적 자원을 제공하는 환경으로서 관람객의 개별화 학습과 자기주도적 학습을 격려해야 한다는 것입니다.

미술관에서 관람객들이 직접 체험하며 스스로 의미를 만들어갈 수 있도록 하기 위해 전시 공간에 교육적 전략을 사용하는 경우가 늘고 있습니다. 예를 들어 2018년 경인교육대학교의 〈프롬 더 비기닝〉 전에서는 일반인들의 감상문을 전시 설명글과 함께 전시하는 '우리도 미술비평가' 프로그램을 운영했습니다. 작품에 대해 관람객이 비평문을 작성할 때 작품에 대해 제목과 재료 정도의 최소한의 정보만을 제공하여 작품을 자세히 관찰하고 비평문을 쓰도록 했죠.

다음의 사례에서 지역 주민 K의 글을 보면 놀이동산이 있는 세상과 반대편의 풍경을 대조하며 이러한 대조적 삶이 우리의 일상이라고 이야기합니다.[34] 작품 속 공간을 자신의 삶과 연결하여 그림을 읽은 것입니다. 이처럼 관람객은 작품을 해석하기 위해서 미술관에 의존하지 않아도 됩니다. 관람객의 직접적인 관찰, 일상의 경험 그리고 상상력을 통해 작품을 이해할 수 있습니다.[35]

미술관에서 제공하는 전시 설명문과 비교해 보면 훨씬 쉽고 공감이 가서 일반인의 비평문을 하나하나 읽어보는 관람객들을 쉽게 관찰할

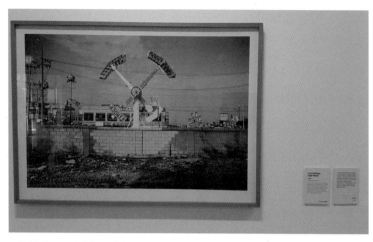

이영욱, 「그 도시가 꿈꾸었던 그 꿈은 무엇인가」 작품의 전시 장면 ⓒ인천미술은행 소장작품

전시 설명문	지역 주민 K의 감상문
이영욱 작가는 오랫동안 자신의 작업실 주변, 도시의 모습을 기록해 왔다. 작가는 오랜 시간이 지난 뒤 변해 버린 장소를 보고 전후 맥락이 변해 버린 장소에서 인간이 갖는 기록의 한계에 대한 연구를 지속해 오고 있다. 이영욱의 사진 작업에서 '풍경'이란 객관적이고 무감동한, 멈춰버린 화면이 아니라 장소를 쓸고 지나간 시간의 변화가 그대로 묻어나는 장(場), 보는 사람에 따라 끊임없이 변하고 다르게 보일 수 있는 살아 있는 공간이다. 여기서 우리는 폐허와도 같은 황량한 공터에 서서 콘크리트 담장 너머 놀이기구를 바라만 볼 수밖에 없는데, 이처럼 작가는 친숙하고 반가운 사물이 바뀌어버린 주변 배경에 따라 순간 낯설게 느껴지는 경험을 재현하고 있다.	담벼락 넘어 놀이동산의 기쁘고 즐거움이 가득한 세상과 담 하나 사이를 둔 반대편 풍경은 어지러움과 슬픔, 노여움으로 비친다. 하늘을 날아 돌아가는 놀이기구에 가슴 깊이 담긴 욕망을 담고 높이 올랐다가 내려오면 뜻을 이루지 못한 허무함과 공허함, 슬픔이 밀려오는 듯하다. 다람쥐 쳇바퀴 돌듯 살아가며 전깃줄처럼 이리 엉키고 저리 엉킨 어지러운 우리의 두 삶을 대조적으로 조용히 표출해 내는 것 같다.

수 있었습니다. 이러한 미술관에서의 경험은 관람객들이 미술관의 설명을 일방적으로 따라가기보다는 스스로 의미를 만들어갈 수 있는 주체로 생각하는 기회가 될 것입니다.

참여가 즐거워요

미술관 전시에 다양한 방식으로 참여해 본 경험이 있나요? 참여하면서 어떠한 느낌이나 생각이 들었나요? 참여하는 다른 사람들의 목소리를 들을 수 있었나요? 나의 목소리를 표현하고 공유할 때 어떠한 느낌이 들었나요?

미술 관람객에 대한 인식이 바뀌고 있습니다. 미술관에서 전시에 참여하는 내용과 방법에 대해 구체적인 힌트를 제공함으로써 관람객 간의 상호작용을 증진시키고 있죠.

박물관 컨설턴트이자 전시 설계자인 니나 사이먼(Nina Simon)은 '참여적 박물관'이라는 개념을 내세워 전시에서 관람객과의 상호작용을 중시하고 박물관과 미술관에서 관람객의 능동적 참여를 통해 관람객들의 목소리를 강화시키는 것이 필요하다고 역설했습니다.[36] 특히 권위적인 박물관이나 미술관의 태도를 비판하며 관람객들의 경험과 이야기에 관심을 기울이고 자신만의 의미를 만들어갈 수 있도록 하며 관람객의 이야기를 공유함으로써 이들이 서로 연결될 수 있는 공동체로서 박물관과 미술관의 역할이 필요하다고 강조했죠.

미술관에서는 전시와 연계하여 작품을 더욱 풍부하게 체험할 수 있도록 체험 코너를 마련하는 경우가 많습니다. 일상에서 휴대폰으로 사

진을 찍어 SNS에 공유하는 문화를 반영하여 전시실에서 작품 속에 들어가 있는 듯한 느낌을 받을 수 있는 체험형 공간을 준비하는 것은 이제 흔한 일이 되었죠.

2021년 예술의 전당에서 열린 〈초현실주의 거장들〉 전시에서는 르네 마그리트의 「금지된 재현」이라는 작품 속 공간처럼 벽난로와 거울을 설치하여 관람객들이 자유롭게 상황을 재현할 수 있도록 했습니다.

2020년 문을 연 제주 아르떼뮤지엄에서는 몰입형 미디어아트 〈영원한 자연〉 전에서 '라이브 스케치북: 밤의 사파리'라는 체험형 코너를 제공하고 있습니다. 디지털 벽에는 밤의 정글이 펼쳐지고 관람객들이 준비된 활동지에 동물을 그리고 색칠하여 스캔하면 그 이미지가 디지털 벽에 나타나는 방식입니다. 어린이부터 성인에 이르기까지 많은 관람객들이 적극적으로 참여하고 공유했죠.

체험형 프로그램은 코로나 팬데믹 이후 온라인상에서도 활발하게

이루어지고 있습니다. 국립현대미술관은 〈집콕! AR 숨은 작품 찾기〉에서 미술관에 오지 않더라도 미술관의 소장품을 증강현실로 감상할 수 있도록 했습니다. 각 가정에서 활동지를 인쇄하여 오려 붙인 뒤, QR코드를 스캔하여 작품을 감상할 수 있도록 한 것이죠. 이제 미술관은 미술관에 찾아오는 관람객뿐만 아니라 방문하지 않는, 혹은 방문이 어려

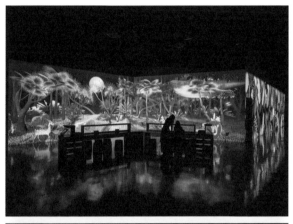

제주 아르떼뮤지엄 〈영원한 자연〉 전의 참여형 코너 ©디스트릭트

운 관람객까지도 생각하여 교육 프로그램을 개발하고 있습니다.

다양한 유형의 관람객들이 찾아오고 오래 머물며 재방문하도록 하기 위해서 앞으로 미술관은 무엇을 해야 할까요? 미술관은 새로운 전시를 기획하는 것으로도 관람객의 관람 동기를 유발할 수도 있습니다. 그러나 미술관은 여러 유형의 관람객들의 기대와 요구에 부응하고 미래의 관람객들에게 다가가기 위해 더 적극적으로 노력해야 합니다.

 토론해 봅시다

1. 디지털 기술의 발달은 미술관의 전시와 교육에 많은 변화를 가져오고 있습니다. 디지털 기술의 발달에 따른 미술관 교육의 변화를 상상해 보고 이야기해 봅시다.

2. 미래의 미술관을 꿈꾸어보세요. 미술관에서 어떠한 경험을 하고 싶은가요? 미술관 교육에 대한 새로운 아이디어를 반영한 미래 미술관의 이미지를 그림으로 표현해 보세요. 친구들과 각자의 이미지를 보며 공통점과 차이점이 무엇인지 이야기해 봅시다.

지식과 교양을 함께 쌓는 〈해냄 청소년 에세이 시리즈

6장

박물관 관람객의 경험을 디자인하는 일, 운영

곽신숙

국립중앙박물관 학예연구관

1

새로운 박물관은 어떻게 만들까?

우리 문화에 힘을 더하는 방법

백범 김구 선생님께서는 『나의 소원』에서 우리나라가 세계에서 가장 아름다운 나라가 되기를 원한다고 말씀하셨습니다. 오직 한없이 가지고 싶은 것은 높은 문화의 힘이라고 말입니다.

문화는 어떻게 힘을 가지게 될까요? 우리의 문화를 잘 보존하고 연구하고 전시하고 교육하면서 새롭고 의미 있게 그 가치를 알려주는 박물관, 이 박물관들이 더욱 많아지고 제각기 그 기능을 충실히 다한다면 우리 문화의 힘이 강해지지 않을까요?

문화에 힘을 더하는 박물관은 어떻게 만들어지는지 그 과정을 하나씩 살펴봅시다.

수없이 많은 박물관이 생겨난 이유

"선배님, 이미 박물관도 미술관도 있는데 왜 새로운 어린이박물관을 만드는 건가요?" 처음 어린이박물관 개관 준비팀에서 일하게 되었을 때, 같은 팀의 선배에게 질문했습니다. 그 선배는 "미국 출장을 다니면서 여러 도시의 박물관들을 견학했는데, 각 도시에 어린이박물관이 많은 인기를 끌고 있더라. 그런 어린이박물관에 직접 가서 체험해 보니 우리나라의 어린이들에게도 이런 흥미진진한 경험을 하게 해주고 싶다는 생각이 강하게 들었어"라고 했습니다.

15년쯤 후에 서울특별시의회 의원들이 제가 근무하던 박물관을 견학하러 왔습니다. 관람 후 "우리 서울시에도 이런 흥미진진한 박물관이 있다면 온 가족이 함께 와서 다양한 문화 체험을 하면서 더 행복하게 살 수 있을 것 같아요"라고 했습니다. 이후 시의원들의 발의를 통해 서울시에는 새로운 공립박물관 건립 준비가 시작되었죠.

이처럼 제가 경험한 두 곳의 박물관 건립은 선진적인 교육문화 인프라 개선 차원에서 시작됐습니다. 물론 어린이박물관은 어린이를 위한 기관이기 때문에 그저 눈으로만 볼 수 있는 전시가 아니라 어린이의 발달 단계에 맞춰 직접 만지고 조작하는 체험식 전시(hands-on)를 선보이고 있습니다. 여기에는 교육학적 이론이 밑바탕에 담겨 있습니다. 시각 이외의 다감각을 활용하는 체험 활동이 원리나 개념을 좀더 쉽게 이해할 수 있도록 돕는다는 것이죠.

이러한 어린이박물관이 인기를 얻으면서 새로운 박물관을 만들려는 움직임이 생겼습니다. 정책을 담당하는 사람들도 관심을 갖고 어린이박물관을 설립하는 게 좋겠다는 생각을 하게 된 것이죠.

214

어린이박물관이 고유의 설립 목적이 있듯 세계 어디에도 똑같은 박물관은 없습니다. 각각의 건립 목적은 수없이 다양하죠. 국가 건설, 도시 개발, 경제 회생, 애국심 고양, 문화 외교, 문화유산 전승, 지역균형 발전, 추모 등 우리 사회가 박물관을 필요로 하는 이유는 너무도 많습니다. 여러분들이 박물관을 세운다면 어떤 목적을 가지고 만들고 싶은가요? 박물관은 바로 이 건립 목적에서 출발한다고 볼 수 있습니다.

최근에 개관한 몇 개의 박물관을 살펴보겠습니다. 2019년 서울 송파구에 개관한 송파책박물관은 '책을 소재로 시민들의 경험을 공유하고 새로운 책 문화를 만들어가기 위해'[37] 건립했다고 밝혔으며, 2020년 서울 강서구에 개관한 국립항공박물관은 '항공문화, 항공산업의 유산을 보존·연구·전시하여 항공문화의 진흥과 항공산업 발전에 이바지하기 위함'[38]을 박물관의 목적으로 두었습니다. 또 2021년 서울 종로구에 연 서울공예박물관은 '공예를 둘러싼 지식, 기록, 사람, 환경 등을 연구하고 공유함으로써 공예가 가진 기술적·실용적·예술적·문화적 가치를 경험할 수 있는 역동적인 플랫폼이 되는 것'[39]을 목표로 했죠.

수많은 박물관의 건립 목적은 모두 다르지만 공통점이 있습니다. 바로 관람객들에게 그들의 현재가 어떻게 형성되었고, 미래에 어떤 사회 구성원이 되기를 바라는지 생각해 볼 기회를 제공한다는 점입니다.

화장실은 어디에 있나요?

언젠가 한 박물관을 방문했을 때의 일입니다. 개구리 해부 실험 수업을 하던 중에 갑자기 어린이들이 개구리를 들고 "저리 비켜요!" 소

리치면서 화장실로 뛰어갔습니다. 이유를 물어보니 교육 프로그램을 진행하는 공간에 수도 시설이 없어서 외부 화장실에서 개구리를 씻어 와야 한다는 것이었습니다. 박물관의 교육 공간을 설계할 때 세수대나 싱크대 시설을 설치해 두었다면 훨씬 더 편하지 않았을까요?

다른 박물관에서는 이런 일도 있었습니다. 개관한 지 한 달쯤 후에 방문해서 관람객들이 가장 많이 하는 질문이 무엇인지 직원에게 물었더니 1위는 "화장실이 어디에 있나요?"이고, 2위는 "식사는 어디서 하나요?"라고 답했습니다.

그 박물관의 경우 전시장에서 매우 많이 떨어진 곳, 심지어 다른 층에 화장실이 있었고 도시락을 먹을 수 있는 공간은 실내에 없었기 때문입니다. 관람객 동선을 고려해서 가능하면 화장실은 전시실 출입구에 가까이 두거나 안내 표지판이 눈에 잘 보이게 설치하는 등 처음부터 편의시설을 적절히 안배해야 하는데 말이죠.

여러분은 박물관을 관람했을 때 어떤 공간을 만났나요? 혹시 필요한 시설이 없어서 불편했던 경험은 없었나요?

박물관은 문화유산에 관한 자료를 수집·관리·보존·조사·연구·전시·교육하는 시설이지만, 여기서 한발 더 나아가 그 공간을 이용하는 다양한 관람객의 관점에서 거리나 동선 등 세부적인 사항까지 고려하여 설계한다면 훨씬 더 편안하게 관람을 즐길 수 있을 것입니다.

그러기 위해서 박물관 공간을 구상할 때는 관람객의 관점에서, 또 박물관 근무자에게 필요한 부분이 무엇인지에 대해 각계각층의 전문가로부터 의견을 수렴한답니다. 그리고 시간을 갖고 단계별로 세심하고 면밀하게 검토하여 추진해야 하죠.

가장 좋은 위치는 어디일까요?

박물관은 우리가 찾아가기 쉬운 곳에 있는 것이 좋을까요, 찾아가기 조금 어렵더라도 멋진 자연환경 속에 있는 것이 좋을까요? 박물관역시 건축물이라는 점에서 주변의 물리적 환경에 직간접적인 영향을 주고받게 됩니다. 도심에 지어질 때는 관람객의 접근성 때문에 건물의 방향성(단층보다는 다층 형태의 구조 등)이나 운영 방향(소음이나 조명처럼 주변에 영향을 주는 야간 행사 최소화 등)에 영향을 받습니다. 반대로 주변 인구가 적은 숲속에 지어진다면 충분한 공간을 확보할 수 있고 단체 관람을 유치할 수 있으므로 관광지 기능을 강화할 수 있겠죠.

서울특별시는 2015년 종로구 공평동의 도시환경정비사업을 추진하는 과정에서 옛 서울의 골목길과 건물터를 발견했습니다. 서울시는 조선 한양에서 근대 경성에 이르는 도시 유적을 원래 위치에 그대로 전면 보존하고자 '공평도시유적전시관'을 조성해 2018년에 개관했죠.

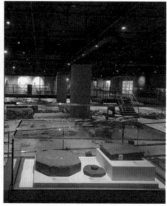

서울 도심 속 도시 유적, 공평도시유적전시관 ⓒ공평도시유적전시관

관람객들은 조선시대의 건물들이 있었던 원래 위치에서 이리저리 골목길을 걸어보면서 다양한 전시물을 감상하며 16~17세기 한양의 모습을 느껴볼 수 있습니다. 현대적으로 빠르게 변화하는 도심 속에서 시간을 거슬러 과거의 흔적을 엿볼 수 있게 한 셈입니다.

한편 강원도 원주의 해발 275미터에 들어선 '뮤지엄산'은 자연 속에서 미술적 경험을 할 수 있는 미술관입니다. 빛을 통해 건물과 자연과의 조화를 강조하고, 노출 콘크리트를 활용하는 세계적인 건축가 안도 다다오가 설계했습니다. 특히 건축 단계에서부터 빛의 설치미술가인 제임스 터렐(James Turrell)의 작품을 전제로 설계한 제임스 터렐관은 빛과 공간에 대해 자연스럽게 명상하고 사색할 수 있습니다. 수도권에서 다소 거리가 떨어져 있는 곳이지만 도리어 이러한 입지적 조건을 활용하여 드라마 촬영지로 이용되고 있으며, 코로나19 전염병이 퍼졌던 2021년에도 연간 20만 명이 넘는 관람객을 끌어들였습니다.

새로운 박물관의 입지를 선정할 때는 여러 요인을 복합적으로 검토

깊은 산속에 자리한 박물관, 뮤지엄산 ©뮤지엄산

하게 됩니다. 그 지역의 문화와 박물관의 고유 특성이 연결되는 '상징성', 박물관의 다양한 기능을 활발하게 전개할 수 있는 '기능성', 해당 지역에서 박물관이 지속적으로 성장할

수 있는 '확장성', 문화재 보존과 효율적 운영에 적합한 '안전성', 관람객이 쉽고 편하게 찾을 수 있는 '접근성', 주변 지역의 문화예술 기관과 사업 협력이 가능한 '연계성' 등의 요인입니다. 여러분이 박물관을 세울 곳을 찾는다면 어떤 요인을 최우선 순위에 두고 싶은가요?

토론해 봅시다

1. 다음 중 박물관에 꼭 필요한 곳에 표시하고 왜 그런지 이야기해 보세요.

전시 영역	기획전시, 특별전시, 상설전시, 실감체험전시, 영상전시, 전시 준비실
수장 영역	수장고, 수장지원실
연구 영역	보존과학실, 엑스레이실, 약품처리실, 세척실, 사진실, 훈증실,● 유물보관실
교육 영역	대강당, 소강당, 강의실, 다목적실, 교재교구실, 영유아놀이실
사무 영역	사무실, 자료실, 대회의실, 소회의실, 접견실, 직원 식당, 휴게실
서비스 영역	식당, 카페, 기념품점, 물품보관소, 의무실, 휠체어·유모차대여소, 자원봉사자실
관리 영역	매표, 검표, 경비실, 미화원실, 용역원실, 전산실, 기계실, 보수작업실, 중앙제어실
공용 공간	출입구, 로비, 오리엔테이션홀, 복도, 계단, 엘리베이터, 화장실
부대 공간	주차장, 야외공원, 야외 석조물, 공연장

2. 특별히 모으고 있는 물건이 있나요? 그 물건으로 박물관을 만든다면 어떤 공간을 강조해서 꾸미고 싶은가요? 함께 이야기 나눠봅시다.

박물관을 움직이는 사람들은 누구일까?

다양한 사람들이 일하는 현장

여러분들의 장래 희망은 무엇인가요? 제가 알고 있는 큐레이터는 어릴 때 영화 〈박물관은 살아 있다〉를 보고 난 후 박물관 큐레이터라는 직업에 관심을 갖게 되었다고 해요.

박물관에서 일하는 사람들은 어떻게 그곳에서 일하게 되었을까요? 무슨 일을 할까요? 흔히 박물관에는 고고학이나 역사학을 공부한 사람들만 일하고 있을 것이라고 생각하는 경우가 많습니다. 하지만 실제로는 훨씬 더 다양한 학문을 전공한 사람들이 함께 일하고 있답니다. 영화 속 살아 있는 박물관처럼 이곳을 역동적으로 만드는 사람들을 같이 알아 보도록 합시다.

각양각색의 전문가가 모인 곳

2장에서 박물관의 전문가들에 대해 '전시'를 중심으로 살펴보았다면, 이번에는 전반적인 박물관 구성원을 알아봅시다.

학교에 교무실과 행정실이 있는 것처럼 박물관에는 크게 학예연구실과 행정(경영)실이 있습니다. 우선 학예연구실에서는 유무형의 문화유산에 대한 연구, 수집, 보존, 전시, 교육, 디자인 등 전문적인 업무를 담당하며, 행정(경영)실에서는 인사 및 재무, 시설 관리, 고객 관리, 정보화, 마케팅 홍보, 서무 등 지원 기능의 업무를 담당합니다. 학예연구실과 행정(경영)실은 각 박물관의 미션과 목표를 달성하기 위해 협력적인 구조와 수평적인 조직 문화를 형성해야 합니다.

이러한 부서들을 관리하고 운영을 총괄하는 책임자가 바로 관장입니다. 관장은 해당 분야의 전문성을 바탕으로 기관의 방향을 제시하고 이끌어가는 한편 대외적으로 교류하고 활발한 소통을 통해 필요한 자원을 확보하는 데 적극적인 노력을 기울입니다. 이러한 관장의 역할과 역량은 박물관의 성과에 커다란 영향을 미칩니다.

자, 그렇다면 학예연구실과 행정(경영)실 조직의 다양한 부서에서 일하는 사람들은 어떤 사람들일까요? 국제박물관협의회는 박물관, 미술관에서 근무하는 대부분의 직무 수행 인력을 포괄하는 폭넓은 개념으로 박물관의 전문인력을 정의하고 있습니다.

"박물관 전문인력(museum professional)이란 박물관 공동체 및 박물관을 위한 서비스, 지식 그리고 전문기술을 제공하기 위한 활동을 주로 하는 전문적인 능력을 가진 사람들로 ICOM 정관에 따라 박물관 자격을 갖춘 기관

및 박물관의 모든 직원을 포함한다."[40]

2장에서 큐레이터에 관해 설명했던 것이 기억나나요? 큐레이터는 '학예사'라고도 하는데, 우리나라는 「박물관 및 미술관 진흥법」제6조에 근거하여 박물관·미술관 학예사 자격제도를 운영하며 1급, 2급, 3급 정학예사와 준학예사로 구분할 수 있습니다.

우리나라는 학예사를 위한 양성 과정이 별도로 있는 것이 아니라 대학과 대학원에서 박물관과 관련한 전공학문을 수학한 인력을 박물관에서 채용하는 방식입니다.

학예사 등급 중 가장 낮은 등급인 준학예사 자격부터 살펴봅시다. 준학예사는 시험에 합격한 사람 중 학력과 근무 경력을 충족해야 합니다. 이때 4년제 대학교 학사 학위 이상은 실무 경력 1년 이상, 전문대학교 전문학사 학위 이상은 실무 경력 3년 이상, 학위가 없는 경우 실무 경력 5년 이상을 충족해야 합니다.

시험은 공통 과목과 전문 분야 과목 두 개를 선택해서 치릅니다. 공통과목은 객관식으로 박물관학과 외국어이며, 전문 분야는 논술형으로 고고학, 미술사학, 예술학, 민속학, 서지학, 한국사, 인류학, 자연사, 과학사, 문화사, 보존과학, 전시기획론 중에 선택하죠.

준학예사 자격은 박물관 전문인력으로서 갖추어야 하는 최소한의 역량으로 보면 됩니다. 참고로 국립중앙박물관 학예연구직 공무원의 경우 경력 경쟁 채용 시험을 보는데요, 학위와 경력으로 응시자격을 두고 있습니다. 학력 기준은 해당 학문을 전공한 석사학위 이상 소지자, 경력 기준은 6년 이상 관련 분야 근무 경력으로, 이를 갖춰야 시험을 볼 수 있습니다.

한눈에 보는 학예사 자격

1급 정학예사

- 2급 정학예사 자격을 취득한 뒤 경력 인정 대상 기관에서의 재직 경력이 7년 이상인 자

2급 정학예사

- 3급 정학예사 자격을 취득한 뒤 경력 인정 대상 기관에서의 재직 경력이 5년 이상인 자

3급 정학예사

- 박사학위 취득자로서 경력 인정 대상 기관에서의 실무 경력이 1년 이상인 자
- 석사학위 취득자로서 경력 인정 대상 기관에서의 실무 경력이 2년 이상인 자
- 준학예사 자격을 취득한 뒤 경력 인정 대상 기관에서의 재직 경력이 4년 이상인 자

준학예사

- 고등교육법의 규정에 의하여 학사학위 이상을 취득하고 준학예사 시험에 합격한 자로서 경력 인정 대상 기관에서의 실무 경력이 1년 이상인 자
- 고등교육법의 규정에 의하여 3년제 전문학사학위를 취득하고 준학예사 시험에 합격한 자로서 경력 인정 대상 기관에서의 실무 경력이 2년 이상인 자
- 고등교육법의 규정에 의하여 2년제 전문학사학위를 취득하고 준학예사 시험에 합격한 자로서 경력 인정 대상 기관에서의 실무 경력이 3년 이상인 자
- 학사학위를 취득하지 않고 준학예사 시험에 합격한 자로서 경력 인정 대상 기관에서의 실무 경력이 5년 이상인 자

앞에서 언급했듯이 학예연구실 이외에 행정(경영)실 인력도 박물관의 발전을 위해 필수적입니다. 박물관의 규모나 여건에 따라 차이가 있기는 하지만 일반적으로 인사 및 재무, 시설 관리, 고객 관리, 정보화, 마케팅 홍보, 서무 등의 업무를 맡습니다. 먼저 인사 업무는 직원의 채용, 상벌, 교육, 근무 성과 평가, 복무 관리, 후생복지 등이며, 재무 업무는 예산의 편성과 집행, 계약, 수입과 지출, 회계결산, 세무 신고, 재산 및 물품 관리 등입니다. 시설 관리 업무는 건축물 관리, 시설물 안전 점검 및 유지 보수, 재난 대비, 보안 점검 및 방호, 미화, 옥외 정원 관리, 중앙감시실 모니터링 등이고요.

박물관은 대중을 위한 곳이기 때문에 관람객의 요구 사항 응대, 입장객 관리, 관람객 만족도 조사, 관람객 유형별 정보 안내 서비스 제공 등 관람객 관리가 필수적인 업무입니다. 또 박물관이 하는 다양한 활동을 언론 매체는 물론 SNS에서 상호 소통하면서 홍보 효과를 극대화해야 합니다. 이는 박물관이 관람객과 함께 호흡하고 있음을 느끼게 해주는 활동이므로 갈수록 그 중요성이 증대되고 있습니다. 이 밖에 각종 행정문서, 인쇄물, 발간물, 영상물 등의 각종 정보와 자료를 수집 및 정리하고 디지털화해서 효과적으로 공유하는 아카이빙 업무의 비중도 커지고 있습니다.

박물관의 또 다른 가족, 자원봉사자

박물관에서 일하는 사람들을 '박물관인(人)'이라고 한다면 이들은 커다란 집에서 함께 생활하는 가족으로 볼 수 있습니다. 그리고 박물

관에 오는 관람객은 '손님'이지요. 그런데 박물관인도, 손님도 아닌 분들이 있습니다. 바로 전문 봉사요원인 박물관 자원봉사자입니다. 자원봉사자는 관람객에게 직원의 입장에서 다양하고 세심한 서비스를 제공하는 또 다른 가족입니다.

박물관 자원봉사 중 가장 대표적인 활동은 일정 지식을 가지고 소정의 교육을 이수한 후 관람객에게 전시물을 설명하는 도슨트 활동입니다. 이들은 관람객이 봤을 때 박물관 직원에 준하는 '박물관 안내자'이기도 하지만, 박물관인이 봤을 때는 관람객의 반응을 알려주는 '이용자의 대변자'이기도 합니다. 또 전시를 해설하고 전시물에 담긴 의미를 설명하면서 자신이 지닌 풍부한 경험과 지식을 관람객과 나누는 '의미 전달자'이죠.

자원봉사자는 주로 관람 안내, 질서 유지, 전시 해설, 자료 정리, 물품 및 유모차 보관소 관리 등의 업무를 수행합니다. 이 중 전시 해설 업무는 박물관에서 소정의 교육과 자료를 제공함으로써 해설의 역량을 겸비한 봉사자들이 맡고 있습니다.

보통 박물관의 자원봉사자들은 중장년층이 많고 자발적으로 활동하고 있습니다. 고정적인 인력을 배치하기 어려운 업무에 많은 도움을 주고 있으니 감사할 따름입니다.

그렇다면 자원봉사 활동은 성인만 할 수 있을까요? 아닙니다. 초등학생부터 참여할 수 있습니다. 서대문자연사박물관의 '어린이 도슨트', 경기도어린이박물관의 '어린이자문단', 대한민국역사박물관의 '청소년 서포터즈', 서울역사박물관의 '서울역사지킴이' 등은 초·중등 대상의 박물관 자원봉사 활동입니다. 학생 개인으로서는 박물관에 대한 이해를 높이고 사회활동에 참여할 수 있으며, 박물관 입장에서는

자원의 제한에 따른 고객 서비스의 부족한 부분을 채우는 동시에 홍보 효과를 도모할 수 있는 일거양득의 프로그램입니다.

새로운 시각을 제시하는 외부 전문가

학교에서는 중간고사와 기말고사 시험을 봅니다. 솔직히 시험을 좋아하는 사람은 별로 없을 것입니다. 그러나 우리는 자신이 알고 있는 것과 모르는 것을 확인하고 자신의 지적 수준을 파악하는 순기능 때문에 다양한 평가의 과정을 밟죠. 박물관에서도 사업 일정에 따라 부서별로 맡은 업무를 밀도 높게 추진합니다. 그러면서 연 1회 이상 사업의 전반적인 사항을 평가받는데, 그것이 바로 운영위원회입니다.

학교와 박물관의 차이가 있다면 학교에서는 교사가 시험 문제를 내지만 박물관에서는 자체적으로 심의 안건을 만들어서 운영위원들에게 평가를 받는다는 점입니다. 사실 박물관 직원 입장에서 평가받는 느낌으로 준비를 하는 것일 뿐, 심의 내용은 자문에 가깝습니다.

쪽지시험이나 수행평가처럼 단위사업별로 평가나 자문을 받기도 합니다. 예를 들어 전시의 경우 외부 업체와의 협업을 필요로 하는데, 이때 여러 업체가 제안한 내용을 박물관 외부 전문가가 심사하도록 하는 것입니다. 또 보다 구체적인 특정 업무에 대해서는 해당 분야의 전문가로부터 자문을 받기도 합니다.

다음은 국립중앙박물관 어린이박물관과에서 장애 아동의 전시 접근성을 높이기 위해서 실시한 현직 장애 아동 담당교사의 자문 의견 중 일부입니다.

"영상 전시물이 갈수록 많아지고 있는데, 우리 아이들도 영상 보는 것을 참 좋아합니다. 다만 영상 전시 속에 이미지만 흐르는 것이 아니라 TV 예능 프로그램처럼 중요한 내용과 관계된 간단한 자막이 있어야 하고, TV 뉴스처럼 수어 영상이 함께 제공되면 더욱 이해하기가 쉬워집니다."

　　　　　　　　　　　　　　　　　　　　　— 서울삼성학교(청각장애아 대상) J 교사[41]

"우리 아이들에게 아쿠아리움에 다녀온 소감을 물으면, 대부분 '재미없었어요'라고 해요. 왜 그랬을까요? 아이들이 거기서 체험할 수 있었던 것은 차가운 유리 케이스밖에 없었기 때문이에요. 우리 아이들은 문화재의 다양한 재질을 손으로 만져볼 수 있어야 체험이 가능합니다."

　　　　　　　　　　　　　　　　　　　— 국립서울맹학교(시각장애아 대상) L 교사[42]

유니버설 디자인

성별, 연령, 국적, 문화적 배경, 장애의 유무에 상관없이 누구나 손쉽게 쓸 수 있는 제품 및 사용 환경을 만드는 디자인을 말한다. 흔히 '모든 사람을 위한 디자인(Design For All)', '범용(汎用) 디자인'이라고도 한다.

이 같은 자문 의견은 새로운 전시를 체험식으로 개발할 때 유니버설 디자인●을 구상하는 데 반영됩니다. 이처럼 외부 전문가 위원들은 박물관을 찾는 사람들에게 의미 있는 경험을 제공하기 위해 다양한 의견과 아이디어를 제공하죠. 이들 역시 박물관을 활발하게 움직이게 하는 사람들입니다.

 토론해 봅시다

1. 어느 박물관에서 일어난 일입니다. 뇌병변 장애 1급인 6세 아동이 어머니와 함께 A박물관을 방문했는데, 특수 유모차에서 내려 박물관의 간이 유모차나 일반 휠체어로 갈아타야 한다며 입장을 제지당했습니다. A박물관은 특수 유모차가 내부 오염, 내부 혼잡, 시설물 파괴의 우려가 있기 때문에 취한 조치였다고 합니다.[43] 여러분이 이런 상황을 겪게 된다면 어떻게 문제를 해결할 것인지 생각해 봅시다.

2. 다양한 장애 유형에 따라 박물관에서 갖추어야 할 장치, 시설 및 관람 환경은 무엇이 있을지 이야기해 봅시다.

3. 여러분이 큐레이터가 되어 '모두를 위한 전시'를 기획한다면, 어떠한 주제로 전시를 하고 싶은가요? 왜 그 주제가 '모두를 위한 전시'의 주제로 적절한지 그 이유를 설명해 봅시다.

3
좀더 관람객에게 다가가는 박물관

박물관의 진짜 주인, 관람객

아주 잘 꾸며놓은 박물관이 텅 비어 있는 장면을 상상해 보세요. 어떤가요? 아마 '저 박물관은 왜 지어놓은 걸까?'라는 생각이 들 것입니다. 관람객이 없는 박물관은 날개 없는 비행기와 같습니다. 즉, 관람객은 박물관의 또 다른 주인인 것이죠. 이러한 측면에서 본다면 박물관 운영의 핵심 과제는 '기승전-관람객 모으기'라고도 할 수 있습니다.

미술사학자이자 문화재청장을 역임한 유홍준 교수는 『나의 문화유산답사기 2』에서 정조 때의 문인 유한준의 글을 차용하면서 문화유산을 보는 자세를 이야기했습니다.

知則爲眞愛 愛則爲眞看 看則畜之而非徒畜也

(지즉위진애 애즉위진간 간즉축지이비도축야)

알면 곧 참으로 사랑하게 되고, 사랑하면 참되게 보게 되고,

볼 줄 알게 되면 모으게 되니 그것은 한갓 모으는 것은 아니다.

― 유한준, 「석농화원(石農畵苑)」 화첩의 발원문[44]

문화유산을 아는 만큼 깊이 보이고 그러한 경험이 축적될수록 다양한 해석과 풍부한 감상을 즐길 수 있기에 '아는 만큼 보인다'라고 한 것입니다.

박물관이나 미술관도 마찬가지입니다. 한 번의 방문으로 감동을 받지 못했지만, 거듭해서 관람 경험이 축적될수록 제대로 감상할 수 있는 눈이 생깁니다. 그래서 대부분의 박물관 운영자는 어린이 관람객이 박물관에 오게 만드는 것을 매우 중요하게 생각합니다. 그럼 사람들은 몇 살에 처음 박물관에 갈까요? 누구랑 박물관에 갈까요?

우리나라 국립박물관에는 대부분 어린이박물관이 있어서 영유아 시기부터 박물관을 찾을 수 있습니다. 국립중앙박물관 및 소속 박물관 13곳에 모두 어린이박물관 혹은 어린이체험실이 마련되어 있고, 국립현대미술관, 국립민속박물관, 대한민국역사박물관, 국립한글박물관, 국립항공박물관, 국립해양박물관 등에도 어린이박물관이 있죠. 국립박물관의 어린이박물관은 박물관의 상설 전시 주제를 어린이 눈높이에 맞춰 체험식 전시로 구현하여 쉽고 흥미롭게 이해할 수 있습니다.

한편 서울상상나라, 경기도어린이박물관, 헬로우뮤지엄, 현대어린이책미술관, 인천어린이박물관 등 독립형 어린이박물관도 있습니다. 독립형 어린이박물관은 생활 속의 다양한 주제들을 전시의 주제로 삼

아 놀이 중심의 체험식 전시로 구현하는
것이 특징입니다.

삼성어린이박물관

삼성문화재단이 1995년 5월 5일에 개관하여 2012년 12월까지 운영한 곳으로, 국내 최초의 어린이박물관이다.

어린이박물관은 1995년에는 삼성어린이박물관● 한 곳만 있었는데, 2022년도 기준 국공립 기관만 전국에 50여 개로 늘어났습니다. 어린이박물관, 어린이미술관에 이어 어린이과학관도 계속 건립되는 추세이므로 어린이 관람객은 점점 늘어날 것으로 예상됩니다.

2016년도에 문화체육관광부와 한국문화관광연구원에서 국공립박물관·미술관 관람객 1,000명을 대상으로 조사를 했습니다.[45] 그 결과 전체 응답자 중 63.3퍼센트가 박물관·미술관에 방문한 경험이 있다고 응답했습니다. 즉, 관람객 세 명 중 두 명은 재방문인 셈입니다. 또 누구랑 함께 방문하는지에 대해 박물관은 '가족과 함께 간다'라는 응답이 51.3퍼센트로 가장 많았고, 미술관은 '친구와 함께 간다'라는 응답이 52.4퍼센트로 가장 많았습니다.

박물관을 찾는 어린이가 많아지고 이들이 커서 가족과 친구와 함께 더 자주 박물관을 찾는다면 우리의 문화유산을 볼 줄 아는 성숙한 문화 국민이 자연스럽게 늘어나겠죠. 우리 문화의 미래가 밝은 이유입니다.

한편, 해외의 경우 기관회원, 개인회원, 가족회원 등 관람객 대상별 회원 유형을 구성한 후 연회비에 차등을 두어 등급에 따른 특별 회원 혜택을 다채롭게 제공합니다. 무료 입장, 신규 전시 우선 입장, 프로그램이나 상품 할인, 각종 소식 자료 배송, 회원만 참여 가능한 행사 및 프로그램 등이 있습니다. 이러한 연간 회원제 운영은 폭넓은 계층에게 박물관에 대한 지속적인 관심을 끌고 재방문을 유도합니다. 이는 곧

장기적인 수입원이 되므로 기관 활성화에 효과적이죠.

관람객과 박물관 모두 윈윈, 연간 회원제

여러분은 그동안 박물관에 몇 번이나 가봤나요? 혹시 1년에 한 번 정도 가나요? 연간 3~4회 이상 박물관을 찾는 사람들이 있는데, 이들을 위해 만든 제도가 연간 회원제입니다.

연간 회원은 우호적이고 열성적으로 박물관의 사업을 지지하면서 박물관이 회원들에게만 제공하는 특별한 서비스를 받습니다. 박물관은 연간 회원제를 통해 고정 관람객을 확보하고 수익의 일정 부분을 지원받으며 입소문 효과를 꾀할 수 있고요. 즉, 박물관은 연간회원제를 운영함으로써 고정 관람객을 만들고 양질의 회원 프로그램을 통해 강한 신뢰 관계를 구축하는 효과가 있는 것입니다.

지난 2021년 7월 21일에 국립중앙박물관과 국립현대미술관에서 동시 개막한 고 이건희 회장 기증 특별 전시는 코로나19로 인한 사회적 거리두기 상황에 따라 인원 제한을 두어 예약제로 운영했습니다. 예약은 방탄소년단의 공연 티켓만큼이나 어렵다는 말이 있을 정도였으며, 무료 예약이었음에도 중고거래 사이트에서 고가로 거래되는 등 그야말로 초대박 인기 전시였습니다. 이즈음 제가 아는 S대학교의 한 교수님께서 지인이 국립현대미술관의 회원이라 그 회원카드를 이용해 지인 초청으로 함께 이건희 전시를 관람했다면서 좋아하셨던 기억이 납니다. 이런 경우 박물관 회원은 '특별한 가족'으로 우대받는 느낌을 맛보게 됩니다.

관람객을 만족시키기 위한 노력

'기대'는 어떤 일이 원하는 대로 이루어지기를 바라는 것이고, '만족'은 모자란 부분이 없이 충분하여 마음이 흡족한 것을 의미합니다. 모든 사람의 마음은 같을 수가 없습니다. 그래서 제각기 생각하고 있는 기대 수준도 다르죠. 사람들은 각자의 기대 수준을 초과하면 만족하고 그렇지 못하면 실망합니다. 기대가 크면 실망도 클 수밖에 없죠.

기본적으로 박물관은 대중을 위한 곳이라는 점을 생각한다면, 박물관이 관람객을 이해하기 위한 노력은 필수 사항입니다. 많은 박물관에서는 관람객을 대상으로 만족도 조사를 연례적으로 실시합니다. 박물관은 관람객 만족도 조사 결과 자료를 바탕으로 사업 분야별 만족·불만족 요인을 파악하여 개선 방안을 도출하고 만족도를 높이기 위해 노력합니다.

이외에도 어떤 사람들이 박물관을 찾는지, 박물관에 온 목적은 무엇인지, 얼마나 오랫동안 박물관에 체류했는지 등에 대한 응답을 확인하여 관람객을 끌어모으기 위한 방안의 기초 자료로 활용합니다.

2022년 국립중앙박물관 관람객 만족도 조사 결과[46]에 따르면, 현장 관람객(내국인) 응답자 1,078명 중 여성(73.6퍼센트)과 40대(36.7퍼센트)의 비중이 높았으며, 박물관을 찾는 목적은 '문화적 체험을 위해'(71.5퍼센트), '자녀 교육을 위해'(39.2퍼센트), 여가 및 휴식을 위해'(32.8퍼센트) 순으로 나타났습니다. 2018년 이후 지속적인 방문 목적 1위는 '문화적 체험을 위해'였으며, 동반 방문객의 경우 가족과 함께 온 경우가 64.3퍼센트로 가장 많았습니다.

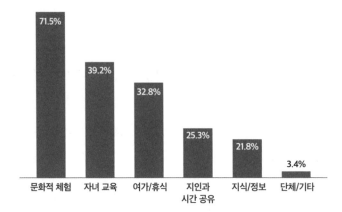

방문 목적[47]

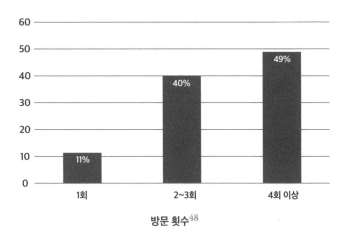

방문 횟수[48]

정보 획득 경로[49]

전체 응답자의 평균 방문 횟수는 7.4회였는데, 4회 이상 방문한 사람(49퍼센트)이 처음 방문한 사람(11퍼센트)보다 현저하게 많음을 알 수 있습니다. 이 중 10회 이상 방문 경험을 갖고 있는 사람들도 26.3퍼센트로 나타났습니다.

한편 방문 전 정보 획득 경로는 온라인 검색, 박물관 누리집이 높게 나타났으며 주로 기획·특별전시 및 상설전시 내용을 사전에 확인한 뒤 방문하는 것으로 나타났습니다.

이와 같은 결과는 박물관을 가족과 함께 더 자주 찾는 사람들이 많아지고 있음을 보여줍니다. 코로나 팬데믹 상황에서 진행된 조사임을 감안하면 더욱 놀라운 결과죠. 이를 통해 우리는 국민의 문화 수준이 높아지고 있음을 알 수 있습니다.

박물관은 이러한 조사 결과를 바탕으로 관람객의 다양성을 파악하고, 전시 및 유무형의 콘텐츠 접근성을 높이기 위해 사용 언어를 늘리고 있습니다. 관람객이 편안하게 정보를 얻을 수 있도록 하고 학습 경험을 마련하는 등 포용적 박물관의 기능을 적극적으로 살리고 있죠.

최근 박물관들은 여기에서 그치지 않고 더 새로운 목표를 향해 나아가고 있습니다. 바로 박물관 관람 경험의 질을 높이기 위해서 체류 시간을 더 늘리는 것입니다. 전시를 보다 알기 쉽고 색다른 관점에서 해석할 수 있도록 설명판, 전시 안내 리플릿, 오디오 가이드, 활동지, 체험 프로그램, 디지털 및 영상 콘텐츠 등을 최신 트렌드에 맞게 새롭게 개발합니다. 또 각종 공연이나 특별 이벤트도 열어서 흥미를 잃지 않도록 하죠.

무엇보다 휴식이 있는 공간이 되도록 휴게의자, 카페, 식당, 실내외 조경 등 편의 서비스 공간을 개선하는 데 노력을 기울이고 있습니다.

향기, 조명, 음악 등 감각적인 요소를 추가적으로 가미해서 자연스럽게 쉼을 느낄 수 있도록 세심하게 신경 쓰고 있죠. 이러한 노력들이 쌓여 만족도가 높아지면 다시 박물관을 자주 찾고 즐기는 관람객들이 늘어나게 되겠죠.

 토론해 봅시다

1. 2021년 『전국 문화기반시설 총람』에 따르면 전국 17개 도시 중 박물관이 가장 많은 도시는 1위 서울(131곳), 2위 경기(128곳), 3위 강원(96곳) 순이었습니다. 이처럼 박물관이 특정 지역에 편중되면 어떤 문제가 생길까요? 이야기 나눠봅시다.

2. 여러분은 몇 살 때 처음 박물관에 가봤나요? 처음 갔을 때와 비교해서 지금은 좀더 작품을 보는 눈이 생겼는지 생각해 보고 친구들과 이야기 나눠봅시다.

3. 여러분이 박물관을 이용하거나 이용하지 않는 결정에 영향을 미치는 요인은 무엇인가요? 상위 다섯 개 항목을 선정하고 친구들과 비교하면서 이야기를 나눠봅시다.

① 박물관 위치 ② 거리 ③ 교통 비용 ④ 교통수단 ⑤ 인지도 ⑥ 이동 소요 시간 ⑦ 입장료 ⑧ 주제 흥미성 ⑨ 편의 서비스 시설 ⑩ 이전 방문 경험 ⑪ 지인 추천 ⑫ 날씨 ⑬ 계절 ⑭ 관람 가능 시간 ⑮ 동반 관람객의 의사 ⑯ 관람 후기 ⑰ 전시 규모 ⑱ 기타

대중과 어떻게 소통해야 할까?

사람들의 마음속에 자리 잡는 방법

친구가 내 마음을 알아주지 않아서 속상했던 경험이 있었나요? 친구니까 말하지 않아도 관심만 있다면 알겠거니 했는데, 알고보니 내 마음을 전혀 모르고 있어서 서운한 감정이 드는 경우가 있기도 하죠.

박물관도 그렇습니다. 연구하고 전시하고 교육하는 일련의 다양한 활동들을 적극적으로 대중에게 널리 알리고 반응이 어떠한지 귀 기울여 듣고자 노력합니다. 또 기억에 남을 만한 선물도 제공하면서 관람객의 마음속에 박물관이라는 친구가 평생 가까이 자리매김할 수 있도록 신경 쓰고 있습니다. 말하지 않고 표현하지 않으면 알 수 없으니까요. 바로 이러한 역할이 홍보 활동입니다.

사람들의 시선과 관심 끌기

19세기 이전의 박물관들은 특정 시대 및 사회가 추구하는 가치를 옹호할 수밖에 없었습니다. 그러나 오늘날처럼 다양성의 시대에는 박물관도 공존과 다양성, 보편성과 특수성의 균형과 조화를 도모하면서 사회가 추구하는 가치를 선도하고 대중과 적극적으로 소통해야 합니다. 박물관은 다양한 사람들의 생각이 만나는 곳입니다. 소장품을 보면서 그것을 만든 사람들, 사용한 사람들, 그 시대 및 소장품과 함께한 사람들의 삶의 모습을 관람객이 다양한 관점으로 의미 있게 해석할 수 있도록 공식적인 전시 기획 의도를 명확하고 분명한 메시지로 알기 쉽게 전달해 주어야 하는 것이죠.

제일 먼저 '그것이 과연 무엇일까?'에 대한 흥미나 호기심, 즉 사람들의 시선과 관심을 불러일으키는 것이 무엇보다 중요합니다. 박물관에 가고 싶은 마음이 생겨야 직접 찾아갈 테니까요. 관람객의 눈으로 박물관에 대한 정보와 지식을 전달하고 박물관 콘텐츠의 가치를 관람객이 자발적으로 확산할 수 있도록 하는 것이 필요합니다. 이렇게 박물관 콘텐츠에 대한 정보를 널리 알려 대중과 우호적인 관계를 맺고 긍정적인 이미지를 형성하는 활동이 바로 홍보입니다.

전시를 오픈하기 전에 담당 큐레이터는 보도자료를 작성합니다. 이를 검토한 홍보 담당자는 국내외 언론사에 보도자료를 전송하고 큐레이터와 함께 현장 취재를 지원합니다. 방송사, 신문사, 주간지 및 월간지 등의 매체에 기사가 나갈 수 있도록 하는 것이지요. 또 전시 이미지를 중심으로 포스터, 가로등 배너, 대외 전광판, 옥외 현수막, 기차역이나 지하철 역사 내 광고 등도 함께 추진합니다. 공항에서도 우리 문화

인천국제공항의 국립중앙박물관 '국보 반가사유상' 실감 콘텐츠(좌)와 국립중앙박물관 어린이박물관의 <모두가 어린이> 특별 전시 가로등 배너(우) ⓒ국립중앙박물관

유산 광고를 볼 수 있는데, 내국인뿐만 아니라 외국인들에게 우리 문화에 대한 관심을 유도하기 위한 것입니다.

중소도시 사립박물관의 경우 국공립박물관에 비해 상대적으로 접근성이 낮기 때문에 홍보 활동이 더욱 중요합니다. 지방자치단체와 함께 도로표지물에 박물관 명칭을 표기하거나 관광객을 위한 안내지에 소개하는 등 전략적인 홍보 계획을 가지고 지방자치단체 및 문화예술기관이 협력하여 적극적으로 유인책을 펼치고 있습니다.

우리나라 박물관의 45.9퍼센트가 사립박물관·미술관이며, 전체의 66.3퍼센트가 수도권(서울, 경기, 인천) 이외의 지역에 위치하고 있습니다.[50] 다른 지역으로 여행을 갈 때 그 지역의 박물관을 한 곳 정도는 꼭 들러보길 추천합니다. 색다른 문화를 즐길 수도 있고, 예상 밖의 색다른 경험을 접하게 될지도 모르는 일이니까요.

SNS로 더 빠르게 더 활발하게

생물학에서는 현생 인류를 '지혜가 있는 사람', 호모 사피엔스 (Homo Sapiens)라고 합니다. 이를 빗대어서 스마트폰의 등장으로 스마트폰 없이는 생활하기 어려운 요즘의 세대를 '포노 사피엔스(Phono Sapiens)'라고 하죠. 그만큼 스마트폰의 다양한 SNS를 활용해 전 세계인은 더 빠르고 활발하게 소통하고 있습니다. 이런 사회적 트렌드에 발맞춰 박물관도 온라인 활동을 더욱 강화하고 있죠.

전시, 교육 프로그램, 행사 등 각종 박물관의 소식을 미리 SNS에 게시하는 것 외에 실시간으로 전시 설명이나 강연을 생중계하기도 하며 온라인 이벤트를 개최해 박물관의 온라인 참여자 수를 늘리기도 합니다. 이러한 온라인 활동은 박물관에서 일방적으로 정보를 전달하는 것이 아니라 온라인 이용자도 다양한 의견을 게재하고 개인 SNS에 각종 의견이나 후기 등을 남기면서 더욱 풍성한 의사소통 채널로 자리 잡아가고 있습니다.

특히 박물관 굿즈(Goods)는 SNS의 효과를 톡톡히 보고 있습니다. 지난 2020년 고려청자 에어팟 케이스는 20대 회원이 많은 온라인 카페, 여성 중심의 온라인 커뮤니티에서 구매자들이 자발적으로 후기를 게시하여 온라인 상품점이 있는 국립박물관문화재단 홈페이지가 일시적으로 다운되고 품절 대란이 일어나기도 했습니다.

또 2021년에는 방탄소년단의 멤버 RM이 자신의 작업실에 반가사유상 미니어처를 놓은 사진을 SNS에 올린 이후 팬들의 구매 행렬 덕분에 품절이 되기도 했습니다. 모두 박물관이 아닌 온라인 이용자들로부터 자발적인 관심과 긍정적인 호응에 힘입은 결과입니다.

격리 기간 동안 범람한 미술관 SNS

코로나 팬데믹 기간 동안 박물관은 임시휴관을 했지만 관람객과 지속적인 소통을 하기 위해 전 세계 사람들이 집 안에서도 창조적인 방법으로 예술을 즐길 방법을 찾아야 했습니다. 게티미술관, 메트로폴리탄박물관, 암스테르담 국립미술관, 그리고 국립에르미타시박물관은 암스테르담의 인스타그램 계정인 @tussenkunstenquarantaine에서 영감을 얻었는데 이는 네덜란드어로, "예술과 격리 사이"라고 번역됩니다. 이 해시태그에서 영감을 받아 SNS를 통해 #betweenartandquarantine라는 이름의 '명화 재현 콘테스트'를 개최했는데 이것이 국제적인 열풍을 불러일으켰습니다.

이 콘테스트에서 박물관은 집에서 물건을 가지고 좋아하는 예술작품 만들기에 도전해 보게 했습니다. 이 '명작 따라 하기' 챌린지에 대한 반응이 매우 뜨거웠는데 게티박물관 소셜미디어 책임자는 이 콘테스트 이후 박물관으로 오는 직접적인 메시지가 "범람"했다고 언급했습니다.

#tussenkunstenquarantaine로 검색된 게시물이 인스타그램에서만 4만 6,000여 개를 넘어 참여자들이 톡톡 튀는 아이디어로 패러디한 작품을 감상하는 것도 재미있습니다. 미술 작품을 접하기 힘들었던 격리 기간 동안 역설적으로 SNS 공간에서는 작품이 범람했던 것이죠.

| 고려청자 에어팟 케이스 | 반가사유상 미니어처 | 자개소반 휴대폰 충전기 |

국립박물관문화재단의 초인기 상품들 ⓒ국립박물관문화재단 뮷즈 온라인숍

코로나 팬데믹 이후 디지털 세상은 더욱 빨라졌습니다. 이제 스마트폰은 현재의 물리적 생활공간과 가상의 메타버스 세상을 잇는 가교(架橋)• 역할까지 맡고 있습니다. 사용자의 손끝에서 쉽게 만나고 공유하고 소통할 수 있는 박물관 온라인 홍보는 그 범위나 방법 등이 앞으로도 계속 확대될 것입니다.

왼손이 하는 일은 오른손도 알아야

세계적 투자 귀재인 워런 버핏, 마이크로소프트 창업자 빌 게이츠는 모두 기부왕으로 유명합니다. 세계적인 억만장자들이 기부 선행을 지속하는 이유는 무엇일까요? 아마도 오늘보다 내일을, 우리의 다음 세대가 자라는 세상이 더 나은 곳이 되었으면 하는 바람일 것입니다.

박물관은 기관 혹은 개인이 소장하던 문

가교
다리를 놓거나 그런 일. 서로 떨어져 있는 것을 이어주는 사물이나 사실을 말한다.

화재를 기증받을 수 있습니다. 문화재를 사회로 환원하는 것인데, 국민에게 문화재를 공개하고, 전문가에게 연구 기회를 제공하며, 박물관을 관리하는 국가에 유물을 맡김으로써 다음 세대로 더 안전하고 영구적으로 전수할 수 있게 하는 것입니다.

박물관에서는 기증하시는 분들의 숭고한 나눔의 의미와 가치에 주목하여 전시회 개최 및 기증자 명단을 공개함으로써 더 많은 기증을 유도하고 있습니다.

지난 2022년 12월에 새롭게 개편한 국립중앙박물관 기증관에서 한 청소년은 "기증이란 은하수와 같다"[51]라고 표현했습니다. 별들이 모여 아름다운 은하수를 이루는 것처럼 서로 다른 이야기를 간직한 기증품이 어우러져 감동 어린 공간으로 탄생했다는 그 말이 참 인상적으로 마음에 와닿았습니다.

개인이 박물관에 기부하고, 박물관은 폭넓은 대상에게 문화예술 체험 기회를 제공하고, 이러한 혜택을 받은 개인이 다시 박물관에 다양한 방법으로 기여하는 선순환 체제가 마련된다면 우리의 다음 세대가 살아나갈 세상은 한층 더 문화적으로 성숙해져 있지 않을까요?

그렇게 되기 위해서 개인의 기부 활동도, 박물관의 사회공헌 활동도 적극적으로 널리 알려서 더 많은 사람들이 자연스럽게 선한 영향력을 이 사회에 확산시키는 데 동참할 수 있도록 모두 함께 응원하는 사회적 분위기가 필요할 것입니다.

다양한 계층이 문화를 누릴 수 있도록

한편 문화체육관광부에서는 전 생애에 걸쳐 문화예술을 향유할 수 있도록 공립 및 사립박물관을 대상으로 다양한 지원사업을 전개해 오고 있습니다. '문화가 있는 날' '길 위의 인문학' '꿈다락 토요문화학교' 등 박물관 교육 부문에서의 지원사업도 활발합니다. 이러한 지원사업은 문화소외계층을 참여 대상으로 설정한 경우가 많습니다. 다양한 계층이 고루 문화를 누리게 하기 위함입니다.

5년 전쯤 저는 다양한 문화소외계층 중에서 우리 교육 프로그램에 참여 가능한 대상을 섭외하기 위해 내부 및 외부 선생님들과 회의를 했습니다. 그러나 결론부터 말하자면 문화소외계층을 대상으로 지속적인 교육 프로그램을 진행하는 것은 시작부터 쉽지 않은 일이었습니다.

몇 가지 예를 들자면 지속적으로 증가하는 추세인 다문화가정은 모두가 문화소외계층은 아니었습니다. 아시아권에서도 중국과 일본인 가정의 경우 경제적 소득이 상위권에 속한 가정이 상당수 있었습니다. 이는 한부모가정도 마찬가지였습니다. 언론에서도 흔히 접할 수 있는 유명인 중에 한부모가정이 많은 것만 봐도 이들을 모두 사회적 약자로 보기는 힘들었죠. 문화소외계층의 유형에 대해 우리가 선입견을 가지고 있었음을 확인하는 계기가 되었습니다.

결국 이 프로그램을 진행하던 저희 팀은 건강가정지원센터와 같은 복지기관과 협력했고, 일반 가정의 학생과 복지기관 추천 학생이 함께 수업에 참여하는 쪽으로 방향을 수정했습니다. 문화소외계층을 위한 사업을 준비할 경우에는 특수 유형에 따른 각별한 요구와 상황을 고려하여 섬세하게 접근해야 한다는 점을 강조하고 싶습니다.

244

우리 문화유산을 지키는 방법을 더 알고 싶다면?

다음 기관의 홈페이지에서 문화유산을 지키는 방법을 알아보세요.

국외소재문화재재단

국외소재문화재의 현황 및 반출 경위 등에 대한 조사·연구, 국외소재문화재 환수·활용과 관련한 각종 전략·정책 연구 등 국외소재문화재와 관련한 제반 사업을 종합적·체계적으로 하기 위해 설립된 대한민국 문화재청 산하 특수법인.

▷ http://www.overseaschf.or.kr

한국국제교류재단

대한민국과 외국 간의 각종 교류사업을 시행함으로써 국제사회에서 한국에 대한 올바른 인식과 이해를 도모하고 국제적 우호친선을 증진하는 데 이바지하기 위해 설립된 외교부 산하 기타 공공기관. ▷ https://www.kf.or.kr

한국문화재재단

문화재의 보호·보존·보급 및 활용과 전통생활문화의 창조적 계발을 위해 설립된 문화재청 산하 특수법인이자 기타 공공기관. ▷ https://www.chf.or.kr

문화유산 국민신탁

보전 가치가 있는 문화유산을 취득·보전·관리·활용하여 문화유산에 대한 민간의 자발적인 보전·관리 활동의 촉진과 문화유산 보전·관리를 위한 정부나 지방자치단체와의 협력에 이바지함을 목적으로 설립된 단체.

▷ https://nationaltrustkorea.org

문화재지킴이

시민들이 자발적으로 참여하여 문화재 보존·관리·활용을 활성화하는 문화재 보호 활동으로, 문화재지킴이는 이러한 활동을 하는 사람 또는 단체를 뜻함.

▷ https://jikimi.cha.go.kr

반크

전 세계 외국인들에게 한국을 바르게 알리는 민간 사회단체로, 사이버 외교 사절단 역할을 함. ▷ http://www.prkorea.com

 토론해 봅시다

1. 구독하고 있는 박물관 계정이 있나요? 구독하게 된 계기와 그 계정으로부터 정보를 얻었던 경험 등을 자유롭게 이야기해 봅시다.

2. 수도권 외 지역의 박물관에 가본 경험이 있나요? 수도권의 박물관과는 어떤 점이 달랐는지 이야기해 봅시다.

3. 내가 가지고 있는 물품 중의 하나를 SNS에 홍보해 볼까요? 어떤 메시지와 해시태그로 사람들의 관심을 끌고 싶은가요? 친구들의 홍보 물품과 나의 홍보 물품을 서로 추천하면서 긍정적인 관심 댓글을 남겨봅시다.

박물관에서의 모든 시간이 유쾌하도록

여러분에게 행복했던 순간은 언제였나요? 소풍날이나 선물을 기다리는 어린이날, 성탄절처럼 즐거운 날은 설레고 기다려지지 않나요?

박물관에서 요즘 가장 신경 쓰는 것은 좋은 관람 경험을 안겨주는 것입니다. 여러분이 박물관에 가기 위해 정보를 찾는 순간부터 관람 후 박물관 문을 나서는 순간까지 매 순간 기대 이상의 만족감을 느끼도록 노력하는 것이죠. 단 한 번의 관람에서 최고의 만족감을 선사할 수 있다면 자연스럽게 박물관을 다시 찾는 이들이 늘어날 것입니다. 그것이 자연스러운 홍보로 이어지겠죠. 그럼 관람 경험 개선을 위한 박물관의 활동을 살펴봅시다.

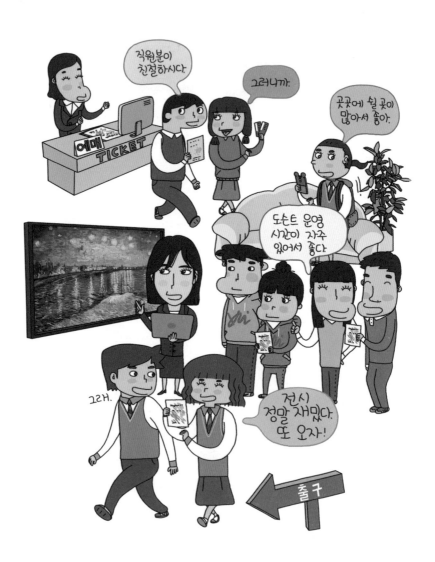

좋은 경험은 안전에서부터

박물관 직원으로 근무하면서 저는 여러 개의 TF팀* 활동에 참여한 경험이 있습니다. 그중 안전TF 활동에 참여한 일이 기억에 남는데, 박물관 관람 만족도를 높이기 위해서 가장 기본이라고 할 수 있는 '안전하고 쾌적한 관람 환경'을 조성하는 방안을 수립하는 활동이었습니다.

저는 우선 미비한 찰과상이나 의약품 요구 등의 다양한 사항들이 기록되어 있는 의무실 기록일지를 먼저 분석했습니다. 그 결과 예상 밖의 사실을 확인할 수 있었습니다. 즉, 관람객이 많은 날보다 적은 날에, 가족 관람객이 많은 날보다 단체 관람객이 많은 날에 의무실 이용 횟수가 많았음을 안 것입니다. 관람객이 적은 날에는 그만큼 활동할 수 있는 공간이 커지기 때문에 과잉행동을 하는 경우가 많았고, 유치원 등 단체 관람객의 경우 가족 관람객보다 성인 인솔자가 적어서 어린이들을 일일이 챙기기 어려운 경우가 많았던 것입니다.

그래서 관람객이 상대적으로 적은 날에는 관람 예절에 대한 관내 안내방송 횟수를 늘렸고, 단체 관람객에게는 인솔 교사를 대상으로 사전 답사를 하도록 하는 동시에 안내 자료 및 오리엔테이션을 통해 보강했습니다. 이외에 어린이의 발달적 특징을 고려한 체험식 전시 제작 가이드라인 수립, 전시물 점검 체크리스트 구체화, 전시물 유지 보수 관리 시스템 정비 등의 활동을 진행했습니다. 그 결과 의무실 이용 횟수를 대폭 줄일 수 있었습니다.

박물관은 대중을 위한 항구적 기관이므로 관람객이 안전하고 쾌적하게 관람할 수 있도록 물리적 관람 환경을 지속적으로 유

> **TF팀**
> Task Force Team의 줄임말. 긴급한 문제를 해결하기 위해 조직된 팀을 말한다.

지·관리하는 일은 기본적인 업무입니다. 시설 관리는 박물관 건립 및 관리에 필요한 인력으로 구성되는데, 박물관 부지의 관리 계획 수립, 시설물의 안전 점검 및 유지 보수, 신규 박물관 건물의 건축, 야외 정원 관리, 박물관 공간의 청결 유지 및 방호, 중앙 감시실 운영, 소방 교육 및 국가 재난 사태 대응 훈련 등의 업무를 담당합니다.

바닥을 미끄럽지 않게 하는 것부터 눈에 보이는 모든 곳을 깨끗하게 하는 것, 조명 기기 및 천장에 달린 물체를 설치하고 점검하는 것까지 안전을 지키기 위한 업무는 정말 많습니다. 이처럼 평상시에 세심하게 안전 위해 요소를 파악하고 제거하기 때문에 우리가 마음 놓고 편안하게 관람할 수 있는 것입니다.

관람객이 원하는 것을 어떻게 알 수 있을까?

예전에는 대다수의 박물관이 월요일에 휴관했습니다. 휴관일에 박물관은 주로 전시물 점검, 보수, 환경 개선 작업 등을 했죠. 그러나 휴관 제도는 국민의 문화 향유 기회와 관람 편의 증대를 위해 2016년 10월에 폐지되어 국립박물관의 경우 일주일 내내 관람이 가능해졌습니다. 이러한 제도 개선의 방향은 관람객의 편의를 지향합니다. 즉, 관람객의 목소리는 박물관의 제도나 정책을 변화시키는 힘이 될 수 있다는 의미입니다.

박물관 관람 후 불만족한 부분이나 칭찬하고 싶은 사항에 대해 현장 근무 직원에게 직접 이야기하는 방법도 있지만, '고객의 소리함'에 메모 넣기, 해당 부서에 전화하기, 박물관 누리집을 통한 이메일 발송 등

다양한 경로로 불만이나 칭찬을 알릴 수 있습니다. 박물관에서는 불만 사항은 가능한 한 빠르게 조치 및 회신하며, 칭찬 사항은 내부 공유를 통해 직원의 사기를 높이는 데 도움을 주고 있습니다. 요즘에는 SNS를 통해서도 불만이나 칭찬의 후기를 확인할 수 있죠.

한편 박물관에서 특정 단체 및 기업 등에 의뢰하여 일부 사업이나 서비스에 대한 의견을 받아보는 모니터링 제도도 있습니다. 흔히 전화 응대나 현장 직원 친절도에 대한 모니터링처럼 지속적인 업무가 잘 진행되고 있는지 알아보기 위해 실시합니다. 박물관에서는 모니터링 결과를 바탕으로 직원 교육 및 훈련을 강화하고 부족한 부분을 보강하는 등의 후속 작업을 추진하고 있습니다.

저는 박물관을 홍보하는 최고의 방법은 관람객이 방문했을 때 만족감을 주는 것이라고 생각합니다. 만족한 관람객이 주변 사람에게 좋은 소감을 전하고, 재방문을 하기 때문입니다. 이를 위해 관람객을 직접 대면하여 정보를 알려주는 현장 직원의 역할은 매우 중요합니다. 관람객이 박물관의 다양한 콘텐츠를 쾌적하고 효율적으로 즐길 수 있도록 친절하게 지원하는 역할이야말로 감성적인 부분을 충족시켜 줄 수 있는 촉매제입니다.

이처럼 박물관을 이용하는 모든 사람들은 더 나은 박물관이 될 수 있도록 감시자의 역할을 함과 동시에 지원자의 역할도 겸하고 있습니다. 어떤 역할을 담당할지는 박물관이 하기에 달려 있겠지요.

박물관은 관람객들이 따뜻하고 애정 어린 마음으로 변함없는 관심과 지원을 보내주기를 기대합니다. 지금 이 순간에도 전문성을 가지고 끊임없이 노력하는 박물관 운영의 시곗바늘은 24시간 내내 돌아가고 있습니다.

미래의 박물관에서는 어떤 경험을 할 수 있을까?

박물관은 한 분야에서 의미 있는 물질문화를 수집·보존·연구한 결과에 대해 균형적인 시각으로 전시 및 교육을 통해 해석·소통하는 역할을 수행해 왔습니다. 이제는 이러한 물질문화뿐만 아니라 무형문화까지 포함하여 현대 사회가 해결해야 할 다양한 문제에 대한 논의를 박물관에서 주도할 수 있습니다. 다민족 사회에서 소수 민족이나 집단의 문화에 대해 정당한 가치를 부여하고, 전통과 현대, 중앙과 지방, 계층과 계급, 젠더, 동식물 등이 공존하는 방안을 모색하며, 장애, 노약자 등 보편과 특수의 균형과 조화를 추구하는 것 등이죠.

이를 위해 박물관에서는 문화 다양성 시대에 부합하는 풍성한 관점의 전시와 교육 프로그램을 전개함으로써 21세기에 나타나는 복합적인 사회문제에 대한 논의를 제시하고 올바른 방향에 대한 탐구를 선도해 나가야 합니다. 이때 중요한 것은 문화가 시기마다 지역마다 다를 수 있지만 인류의 삶에서 공통적으로 바람직하다고 여겨지는 생명, 자유, 정직, 신뢰, 평화 등 언제나 존중되어야 할 보편적 가치가 있다는 점을 잊지 말아야 한다는 것입니다.

또 지역의 여가 선용 장소이자 랜드마크(land mark)●로서 각종 문화행사를 전개하고 관광 명소로서 지역경제 활성화에도 일조해야 합니다. 즉, 박물관을 21세기 문화관광 산업의 핵심 자원으로 주목해야 하는 것입니다.

우리가 어떻게 박물관을 사회와 연결하

랜드마크

어떤 지역을 대표하거나 다른 지역과 구별되는 지형이나 시설물을 가리키는 것으로, 일반적으로 주위의 경관 중에서 두드러지게 눈에 띄는 것이 자연스럽게 랜드마크가 된다.

고 문화적인 역할을 부여하는지에 따라 미래 박물관의 청사진을 그려볼 수 있습니다. 이처럼 21세기 세계화와 다원화 시대에 부합하는 박물관의 성패는 박물관에서 근무하는 직원들의 노력 및 역량에 달려 있습니다.

그래서 지금 이 순간에도 박물관의 미래에 관심이 있는 직원들은 업무에 관한 이론적·비판적 성찰을 바탕으로 새로운 최신 정보와 기술을 습득하고, 전문가와 네트워크를 강화하며, 대내외 기관과의 협력 및 모험적 실험에 도전하는 등 장기적인 마라톤의 승자가 되기 위해 잠시도 멈추지 않고 계속해서 달리고 있습니다.

 토론해 봅시다

1. 박물관 관람 후 '칭찬의 글'을 작성하여 이메일을 보내봅시다.

2. 최근 신문 기사 중에서 '박물관 민원' 관련 문제 상황을 다룬 기사를 두 가지 선정해서 해당 기사의 내용을 한 문장으로 요약해 보세요. 그리고 해당 내용에 다양성 관점을 적용하여 문제 상황을 분석하고 해결 방안을 제시해 봅시다.

3. '박물관에서 이런 일도 하는구나' 하는 생각을 했던 적이 있나요? 이색적으로 다가왔던 박물관 관람 경험 등에 대해 이야기해 봅시다.

상상이 현실이 되는
미래의 박물관

서윤희

국립중앙박물관 학예연구관

온몸으로 느끼는 문화유산, 실감 콘텐츠

문화유산에 첨단 디지털 기술을 결합하다

시대에 따라 많은 것이 변하듯, 박물관도 각 시기에 맞게 변해 왔습니다. 오래전부터 박물관은 과거에 사용하던 의미 있는 물건을 수집하여 보존, 관리, 연구, 전시, 교육하는 곳이었습니다. 근대 이전의 박물관은 소수의 권력자나 부자들만의 전유물이었고, 근대 이후로 시민사회가 형성되고 대중의 시대가 되면서 수많은 박물관이 만들어졌죠. 박물관에는 전시품과 복제품, 설명판이 전시 공간을 채웠고 관람객은 전시된 유물을 보면서 설명문을 읽고 전시품을 감상하는 일상을 중요하게 생각했습니다.

지금의 박물관은 또 새로운 변화를 앞두고 있습니다. 박물관 전시

에 첨단 기술이 도입되면서 박물관에서 관람객들은 관람과 감상뿐만 아니라 실감 콘텐츠를 통해 체험과 새로운 소통을 경험하고 있습니다. 다음은 국립중앙박물관의 실감 콘텐츠 중 하나인 경천사지십층석탑 미디어파사드(외벽 영상)● 전시를 묘사한 것입니다.

국립중앙박물관 야간 개장일, 저녁 8시 정각

상설전시관 역사의 길 안쪽에 있는 경천사지십층석탑에 영상이 상영되는 시간이다. 모두 그 시간을 기다리며 숨죽이고 있다. 프로젝터가 탑으로 불빛을 쏘자 10층 탑은 갖가지 색으로 빛난다. 이어 각 층에 담긴 이야기가 영상으로 펼쳐진다. 손오공, 저팔계, 사오정이 삼장법사를 모시고 온갖 요괴를 물리치며 인도로 가서 불교 경전을 구해 온다. 이윽고 고통으로 가득 찬 현실 세계가 나타나고 부처가 등장한다. 부처는 영축산에서 진리의 가르침을 전한다. 그 가르침에 온 세상은 기쁨으로 가득 차고, 부처 또한 죽고 태어나는 고통 없는 열반의 경지에 오른다.

박물관이 첨단기술을 만나 변하고 있습니다. '실감 콘텐츠'란 인간의 오감을 자극해 몰입도를 높이는 첨단 디지털 기술을 활용하여 만든 콘텐츠로, 여기에 사용되는 기술은 가상현실(VR), 증강현실(AR), 혼합현실(MR), 고해상도 영상, 홀로그램, 매핑 영상, 미디어파사드 등이 있습니다. 이러한 기술로 만든 국립중앙박물관의 실감 콘텐츠 사례를 살펴볼까요?

미디어파사드
미디어(media)와 건물의 외벽을 뜻하는 파사드(facade)가 합성된 용어로, 건물의 외벽에 다양한 콘텐츠 영상을 투사하는 것을 말한다.

국립중앙박물관은 문화유산과 첨단 디지털 기술을 결합하여 경천사지십층석탑 미디어파사드, 실감 영상관 1·2·3관, 실감 전광판, 명품실감 등을 만들어 관람객들에게 새로

운 박물관 경험을 전하고 있습니다.

경천사지십층석탑 미디어파사드 전시를 좀더 자세히 살펴봅시다. 경천사지십층석탑은 고려 후기 1348년 개성 경천사에서 만들었습니다. 1909년경 일본에 빼앗겼다가 찾아왔지만 경복궁에 방치되어 있었죠. 1960년에 경복궁 안에 세워졌다가 1995년 해체·복원하여 2005년 국립중앙박물관 지금의 자리에 있습니다. 우리나라의 근대사만큼 아픈 역사를 가진 석탑입니다.

이 탑의 모든 면에는 불교와 관련된 많은 이야기가 새겨져 있고, 탑 옆에는 탑을 설명하는 안내판이 있지만 설명판만으로 13.5미터의 세밀한 조각들을 다 파악하기는 쉽지 않습니다. 설사 높이 올라가본다고 해도 무슨 그림들이 있는지 보기도 어렵고요.

그렇지만 미디어파사드를 통해 경천사지십층석탑에 투사된 영상은

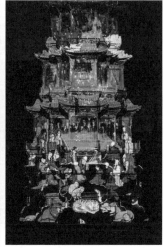

경천사지십층석탑 미디어파사드 ©국립중앙박물관

이 탑에 새겨진 조각들의 비밀스러운 이야기들을 하나하나 풀어 보여
줍니다. 아래 기단부에는 불법을 수호하는 존재들, 사자, 용, 연꽃의 모

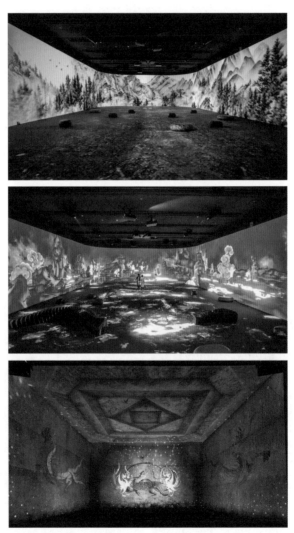

위부터 순서대로 「금강산에 오르다」 「영혼의 여정, 아득한 윤회의 길을 걷다」
「고구려 고분벽화」의 실감 콘텐츠 ⓒ국립중앙박물관

습과 소설 『서유기』의 장면, 나한의 모습이 나타납니다. 이어서 탑신부 1층부터 4층까지는 부처의 법회 장면, 5층부터 10층까지는 석가모니가 열반에 든 모습, 합장한 불상의 모습이 보입니다. 탑의 조각들이 눈앞에 생생하게 살아나 숨겨진 이야기를 전하는 듯하죠.

실감 나는 영상들을 좀더 살펴볼까요? 「금강산에 오르다」는 조선시대 금강산에 오른 김홍도, 정선, 김하종이 그린 금강산의 사계를 파노라마 영상으로 만든 것입니다. 높이 5미터, 가로 60미터의 대형 스크린이 펼쳐진 압도적인 공간에서 음악을 들으면서 영상을 보면 마치 내가 금강산에 있는 것 같은 착각이 들어요.

🔍 알아봅시다

실감 콘텐츠에 활용되는 홀로그램 기술

실감 콘텐츠를 만드는 기술 중 홀로그램은 실물은 없지만, 허공에 맺히는 3차원 입체 영상입니다. 빛의 간섭 현상을 이용해 입체 정보를 기록하고 재생하는 기술을 홀로그래피라고 하며 이 기술을 이용해 간섭무늬가 저장된 필름을 홀로그램이라고 하죠. 〈스타워즈〉나 〈아이언맨〉 등의 SF 영화에 많이 등장합니다.

홀로그램은 제작 과정이 복잡해 복제가 불가능해서 지폐의 위조 방지용으로도 많이 사용합니다. 1만 원권이나 5만 원권에서 볼 수 있는 반짝이는 것은 아날로그 홀로그램이죠.

우리나라에서는 아직은 홀로그램 기술을 제대로 활용하고 있지는 못하지만 앞으로 홀로그램의 활용은 무궁무진합니다. 입체 영상을 눈으로 보는 것에 그치지 않고 눈앞에 영상으로 나타나는 다른 존재들과 마주하며 상호 작용도 가능하기 때문입니다.

이외에도 「영혼의 여정, 아득한 윤회의 길을 걷다」는 저승에서 죽은 사람을 재판하는 열 명의 대왕을 그린 「시왕도」를 기반으로 지옥의 생생한 모습을 보여주고 있습니다. 그 지옥이 너무나 실감 나게 무서워서 평소에 착한 일을 많이 해야겠다는 생각이 절로 들죠.

「고구려 고분벽화」는 고구려 때 만들어 훼손이 많은 안악3호분, 덕흥리 고분, 강서대묘의 모습을 실제 고분들을 보는 것보다 더 실감 나게 보여줍니다. 영상을 보다 보면 고분 속으로 빨려 들어가 마치 내가 영상 속 주인공인 듯한 몰입감을 느낄 수 있습니다. 이렇게 첨단 기술과 만난 실감 콘텐츠는 장소와 시간의 한계를 넘어 마치 타임머신을 탄 듯 문화유산이 만들어진 시간과 공간 속으로 우리를 안내해 주죠.

실감 나는 영상을 만드는 첨단기술, VR과 AR

이런 영상을 가능하게 하는 기술에 대해 알아봅시다. 우선, VR(Virtual Reality, 가상현실)은 현실에 바탕을 두지만 인공적으로 만들어진 환경을 말합니다. 실제 모습을 사진으로 찍은 것이 아니라 사용자의 오감에 맞춰 실제처럼 보이는 화면에서 공간적, 시각적 체험을 가능하게 하는 기술이죠.

국립중앙박물관에서는 관람객이 VR을 체험할 수 있도록 VR 부스를 운영하고 있습니다. 관람객이 접근하기 어려운 수장고나 보존과학실을 가상공간으로 만들어 담당 큐레이터처럼 수장고에서 소장품을 조사하거나 보존과학실에서 소장품의 CT 촬영을 하거나 보존처리를 할 수 있도록 되어 있죠.

또 박물관 야외정원을 가상공간으로 만들어 거닐어보고 고양이, 사슴, 꽃과 나무들과 즐겁게 마주하며 놀이도 즐길 수 있습니다. 감은사 동서삼층석탑 사리장엄구 속에 얽힌 삼국통일을 이룩한 문무왕 이야기 속으로 빠져들어 갈 수도 있고요.

AR(Augmented Reality, 증강현실)은 현실의 공간에 3차원 가상 이미지를 겹쳐 하나의 이미지로 보여주는 기술입니다. 국립중앙박물관 열린마당 실감 전광판 「옛 그림이 살아나다」는 전광판에 나타난 자신의 모습 옆에 호랑이, 강아지, 고양이, 병아리들이 증강되어 나타납니다.

실감영상관 2관의 「옛 그림이 살아나다: 정원 산책」은 개인 휴대폰을 통해 박물관 소장 옛 그림 속 꽃과 나무, 고양이, 나비, 오리 등을 휴게실 공간으로 불러내어 그들과 함께할 수 있습니다. 그림 속에 있던 새들이 현실의 공간에 나타나서 날아다니고, 꽃과 나무들을 만지면 바람이 부는 것처럼 움직이죠. 그림 속 주인공들이 마치 생명을 얻은 듯 현실의 공간에서 입체적으로 살아나 함께 소통하는 것이 마냥 신기해요.

문화유산과 상호작용하다

가상현실이든 증강현실이든 핵심은 관람객이 문화유산과 상호작용할 수 있다는 점입니다. 박물관 전시품을 보고 감동을 느낄 수는 있지만 전시품은 관람객의 행동에 반응하지는 않죠. 반면 디지털 기기를 통해 디지털화된 전시품은 관람객과 감성적인 교감을 나눌 수 있어요. 이것을 가능하게 하는 것이 상호작용이죠.

박물관에 오는 가장 큰 목적은 전시를 보는 것이지만, 최근 관람객

HMD

헤드 마운티드 디스플레이
(Head Mounted Display)의
줄임말로, 머리에 쓰고 영
상을 볼 수 있는 디스플레
이 장치다.

들은 박물관에서도 특별한 자기만의 경험을 하기를 원합니다. 특히 자신이 공감하면서도 중심이 되는 것, 멋진 배경과 소품 속에 자신이 주인이 되기를 원하죠. 그래서 사진을 찍어 기록을 남깁니다. 관람객들이 문화유산과 좀더 친숙해지고 온몸으로 느끼며 상호작용하게 한 것이 반응형 실감 콘텐츠인데, 이것이 가능하게 한 일등공신은 개인 디지털 기기, 휴대폰입니다. 앞에서 말한 VR도 HMD●를 끼고 나 홀로 잠시 현실과 단절된 가상의 세계로 들어갈 수 있죠.

휴대폰으로 즐기는 증강된 현실은 문화유산과 소통하는 새로운 방법입니다. 디지털 「조선시대 초상화」는 휴대폰으로 자신의 얼굴을 찍어 전송하면 인공지능이 조선시대 복장을 한 초상화를 그려줍니다. 얼마나 자연스러운지 원래 자신의 모습이 오히려 낯설어 보일 정도랍니다.

「조선시대 초상화」 실감 콘텐츠 ⓒ국립중앙박물관

첨단 기술의 발전 덕분에 현재의 박물관은 이전보다 더 실감 나고 재미있는 체험을 할 수 있는 박물관이 되었습니다. 디지털 기술은 시간과 공간의 제약을 벗어나 언제, 어디서든 실시간으로 모든 것을 연결하죠. 박물관의 문화유산과 디지털 기술을 접목한 실감 콘텐츠를 통해 과거와 현재, 가상과 현실이 공존하는 세상 속에서 나만의 즐거운 경험을 이어 나가봅시다.

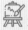 **토론해 봅시다**

1. 박물관에서 영상 전시로 실감 나게 만나고 싶은 역사 속 인물은 누구인가요? 혹은 생생하게 보고 싶은 전시품이 있다면 친구들과 이야기해 봅시다.

2. 박물관에 갔을 때 스스로의 사진을 많이 찍는 편인가요? 사진을 찍는 이유는 무엇인지, 사진을 어디에 활용하는지 친구들과 이야기해 봅시다.

3. 실감 콘텐츠를 직접 체험해 본 경험이 있나요? 정적인 박물관 전시품과 비교해서 어땠는지 장단점을 친구들과 이야기해 봅시다.

로봇이 전시를 해설해 준다면?

점점 똑똑해지고 있는 로봇

저는 어릴 때 로봇은 모두 만화 속에 등장하는 마치 인조인간 같은 존재라고 생각했습니다. 원래 로봇은 만든 대로 움직이는 자동 기계 장치에 불과했기 때문입니다. 가까이에서 접할 수 있는 커피머신이나 자판기가 고정된 역할을 무한 반복하는 로봇의 일종이죠.

산업이 발전하면서 로봇은 단순한 기계 장치에서 벗어나 주변 환경을 인식하여 행동할 수 있게 되었습니다. 공장에서 로봇 팔을 이용해 자동차 부품을 조립하기 시작하던 것이 최근 들어서는 배달을 해주거나 상점 안내 등을 하는 서비스 로봇, 청소 로봇, 수술하는 의료 로봇 등 광범위한 분야에 활용될 정도로 발전했습니다.

4차 산업혁명 시대에 로봇에게 가장 중요한 것은 인공지능이라고 합니다. 인간처럼 학습하고 생각하고 자기 계발하는 지능을 컴퓨터 프로그램으로 실현하는 기술이죠. 이렇게 된다면 로봇은 단순한 일만 하는 것이 아니라 분명 인간처럼 똑똑해질 수 있습니다. 이것을 가능하게 하는 것이 기계 학습(machine learning)이고, 기계 학습 가운데 중요한 기술이 딥 러닝(deep learning)이죠. 신경망을 가진 인간의 뇌처럼 판단하고 분석하여 스스로 해결할 수 있게 로봇을 학습하는 기술을 말합니다. 사람이 학습하듯이 인공지능도 빅데이터를 바탕으로 분석하고 스스로 학습하여 문제 해결에 적용합니다.

　이렇게 학습한 인공지능이 머지않아 인간을 능가하여 인류에게 위협이 될 것이라는 주장도 있고, 이와는 반대로 인공지능이 발달하면 사회의 여러 분야에서 인류의 삶이 훨씬 편해질 것이라고 낙관적으로 보는 주장도 있죠.

　로봇을 만드는 사람들은 로봇이 사람처럼 판단하고 함께 대화하는 것을 목표로 삼습니다. 스무 살 청년을 예로 들어볼까요? 20년 동안 청년이 배운 학습량은 상상을 초월합니다. 갓난아기 때 엄마는 아이에게 말을 배우게 하려고 '엄마'란 말을 수도 없이 많이 반복합니다. 아이는 주변에서 보고 들으며 상식을 늘려가고 글도 배우고 사회적 예절도 배우면서 판단력을 키워나가죠. 로봇에게도 그와 같은 막대한 양의 학습이 필요한데 그것을 빅데이터라고 합니다. 인간이 20여 년 동안 습득한 수많은 데이터를 컴퓨터에게는 짧은 시간에 학습하게 해서 학습량이 많아지고 로봇 운영체제 성능이 점점 좋아지면 정보를 분석하는 능력은 인간보다 훨씬 뛰어나지겠죠. 다만 정보 분석이 지능의 전부는 아니므로 로봇과 인간의 능력을 단순하게 비교할 수는 없습니다.

인공지능 운영체제와 사랑에 빠진다면, 영화 〈그녀(Her)〉

스파이크 존스 감독이 2013년에 만든 영화입니다. 사만다라는 이름을 가진 운영체제(OS)는 처음에는 지식이 거의 없었지만 점차 스스로 학습하고 답을 찾아가면서 대량의 정보를 축적해 나갑니다.

목소리를 지닌 사만다는 이 운영체제의 사용자인 주인공 테오도르와 대화를 나누고 마치 개인 비서처럼 그가 필요로 하는 일들을 척척 처리해 줍니다. 외로워하던 테오도르는 사만다를 점차 사랑합니다. 그러나 테오도르만이 아니라 같은 운영체제를 사용하는 수백 명이 사만다에게 비슷한 감정을 갖게 되죠.

인공지능이 인간의 생활을 편리하게 하는 많은 역할을 하겠지만 인간과 감정의 교류까지 가능할 것인지 등 인공지능에 대해 많은 질문을 던지는 영화입니다.

박물관의 전시 해설 로봇, 큐아이

로봇은 그 사용 목적에 따라 다른 역할을 하는데 박물관에 로봇이 있다면 무슨 역할을 해야 할까요?

국립중앙박물관에서는 6대의 로봇을 만날 수 있습니다. 인공지능을 탑재하고 스스로 이동하며 안내도 하는 전시 해설 로봇 큐아이(QI)랍니다. 상설전시관 1층 역사의 길에는 새 큐아이 4대가 있고, 2층 기증관에는 기존 큐아이 2대가 준비되어 있죠. 큐아이는 '문화(culture)' '큐레이팅(curating)' '인공지능(AI)'의 합성어로 문화 정보를 큐레이팅(안내)하는 아이라는 뜻입니다.

앞서 말한 로봇의 기본 구성에 음성을 알아듣는 음성 전처리기, 음

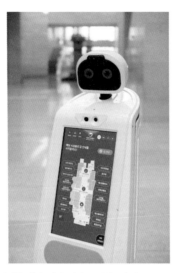

국립중앙박물관의 전시 해설 로봇 '큐아이' ⓒ국립중앙박물관

성을 전하는 스피커, 관람객 인식을 위한 카메라, 멀티미디어 정보 전달 및 사용자 선택 정보 입력을 위한 멀티 터치 디스플레이, 감정 표현을 위한 얼굴 디스플레이 등이 있어 관람객들에게 전시실과 전시품 해설, 시설 안내 등을 할 수 있죠.

큐아이는 2019년부터 운행을 시작했는데 처음에는 단순한 안내밖에는 하지 못했습니다. 2022년부터는 각 전시실 입구, 화장실, 문화상품점 등 주요 시설까지 관람객과 같이 다니며 직접 안내까지 해주고 있습니다. 구석기실, 신석기실로부터 대한제국실까지, 전시실 입구까지 가서 해당 전시실을 간략히 소개하고 주요 전시품을 설명합니다. 게다가 사회적 약자를 배려한 수어 서비스, 외국인들을 위한 영어, 일본어, 중국어 서비스까지 지원됩니다.

관람객들은 큐아이가 제시하는 퀴즈나 퍼즐 등 게임을 통해 대표 전

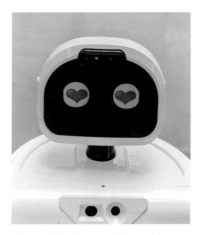

얼굴 디스플레이를 통해 감정을 표현하는 큐아이 ©국립중앙박물관

시품을 흥미롭게 알아나갑니다. 큐아이와 쌍방향으로 소통할 수 있는 것이죠. 큐아이의 멀티 터치 디스플레이를 통해 전시품 관련 정보가 나오고, 관람객은 화면을 터치하면서 큐아이와 여러 정보를 주고받는 인터랙션 콘텐츠를 제공합니다. 큐아이는 사랑한다며 얼굴 디스플레이에서 하트를 표시하며 다양한 감정도 표현합니다.

그리고 큐아이와 함께하는 재미 중에 빠질 수 없는 것이 챗봇으로 큐아이와 대화를 나누는 것입니다. 큐아이가 사람과 대화할 수 있으려면 그만큼 상식이 풍부해야겠죠?

사람도 태어나 1년이 지나야 겨우 말을 시작하고 점차 자라면서 대화가 가능한 수준이 되죠. 초등학생의 대화와 대학생이 나누는 대화가 다르듯, 나이가 들수록 사용하는 언어의 양이 많아지고 지식이 점점 더 쌓입니다. 로봇도 지식을 쌓기 위한 학습이 계속 누적되어야만 인간의 언어를 알아듣고 답을 하는 대화가 가능해진답니다.

전시 해설 로봇이 큐레이터를 대신하게 될까?

큐아이를 처음 운영한 이후 큐아이의 학습이 계속 진행되었어요. 그 결과 화장실도 데려다줄 수 있게 됐고, 전시실과 전시품 안내도 할 수 있게 되었습니다. 그러면 현재 큐아이가 큐레이터를 대체하고 있을까요?

그렇지는 않습니다. 큐아이는 인공지능과 자율주행을 탑재하여 스스로 움직이며 물음에 답하고 행동하지만 아직 많은 지식이 필요하죠. 특히 박물관을 안내하려면 박물관에 소장된 문화재명을 척척 알아야 합니다. 큐아이가 알고 있는 문화재 이름은 아직 극히 일부랍니다. 더 많이 알고 더 똑똑해지려면 많은 학습이 필요할 것입니다.

또 전시 해설을 할 수 있다고 큐레이터가 될 수 있는 것은 아니랍니다. 박물관 큐레이터는 전시 해설만 하는 것이 아니라 유물 관리, 보존, 연구, 전시, 교육 등 많은 일을 합니다. 로봇이 인공지능으로 점차 문화유산에 대해 많은 내용을 학습하면 아마도 지식은 큐레이터보다 더 많아질 수 있을 거예요.

하지만 큐레이팅은 지식만 필요한 것이 아니라 기획력, 판단력, 문제 해결력, 즉 종합적인 사고가 가능해야 합니다. 그러기 위해서는 큐레이터가 하는 일을 조직화하고 분석해서 인공지능에 적용해야겠죠. 그러다 보면 단순한 목록 작업부터 시작해서 큐레이터가 할 수 있는 고도의 분석·조직 업무도 가능해지는 날이 올지도 모릅니다.

매년 가능한 영역을 구축하고 빅데이터가 쌓이면 큐레이터의 많은 일들을 도와줄 수 있게 되고, 미래의 어느 시점에서는 큐아이가 기획하고 해설하는 전시도 만나볼 수 있겠죠?

그러나 로봇을 더 똑똑하게 만들기 위해서는 아직까지는 사람의 노

력이 절대적으로 필요합니다. 마치 아이에게 말을 가르치는 엄마처럼요. 그렇게 박물관에서 필요한 특화 지식이 큐아이에게 쌓이고 큐레이터를 닮아가게 되면 미래의 어느 순간에 큐아이는 박물관의 든든한 일꾼이 되어 있지 않을까요?

 토론해 봅시다

1. 인공지능을 탑재한 로봇은 인간의 생활을 편리하게 하는 많은 일을 할 수 있습니다. 반면 너무나 똑똑해져 인간을 공격하는 로봇이 나타날 수 있다고 주장하기도 합니다. 여러분은 어떻게 생각하나요? 찬반 근거를 제시하면서 로봇의 미래 모습을 토론해 봅시다.

2. 여러분이 꿈꾸는 로봇은 무엇인가요? 무슨 역할을 하고 어떤 모습으로 만들고 싶은지 함께 이야기해 봅시다.

가상공간에서 만나는 문화유산

메타버스에 짓는 미래의 박물관

현실 세계의 공간은 가상공간으로 옮겨 가는 추세입니다. 조 바이든 미국 대통령은 대선 후보 당시 메타버스 가상공간에서 아바타를 활용해 선거 유세를 펼쳤습니다. 대학교에서는 졸업식을, 가수는 콘서트를, 회사는 오리엔테이션을 가상공간에서 진행합니다.

'메타버스'란 '가상' '초월'을 뜻하는 '메타(meta)'와 우주를 뜻하는 '유니버스(universe)'의 합성어로, 아바타를 활용해 현실 세계와 같은 사회·경제·문화 활동이 이뤄지는 3차원 가상 세계를 의미해요. 제페토, 로블록스, 마인크래프트, 이프랜드, 포트나이트 등은 대표적인 메타버스 플랫폼이죠.

메타버스란 개념은 1992년 닐 스티븐슨이 쓴 SF 소설 『스노 크래시』에서 처음 등장했습니다. 현실 세계에서 피자 배달을 하는 주인공 히로는 뛰어난 해커이며 가상 세계인 메타버스 안에서 최고의 전사로 활약합니다. 메타버스에 '스노 크래시'라는 컴퓨터 바이러스가 퍼지자 히로는 거대 미디어 그룹의 음모를 알게 되고 이에 맞서 싸웁니다. 스티븐슨은 이 책에서 현실과 가상을 융합할 수 있는 해결책을 메타버스라는 개념으로 제시하고 있습니다.

메타버스는 이전에 경험하지 못했던 새로운 세계는 아니지만, 이미 존재해 왔던 것들이 3차원 디지털 환경 안에서 통합·융합된 것입니다. 2D 기반의 유튜브, 방송, 원격회의, 블로그, 3D 게임, SNS, 쇼핑몰 등이 어우러져 가상공간에서 서비스한다면 분명 2D는 3D 환경으로 바뀔 것입니다. 그 바탕 위에서 여러분을 대신한 아바타가 게임과 같은 플레이, 사교 활동, 사회 활동, 경제 활동을 하는 것이죠. 이런 추세에 따라 박물관도 가상공간에 자리를 마련하고 있습니다.

가상공간에서 만난 국보 반가사유상

국립중앙박물관은 2021년 10월 8일 메타버스 플랫폼 제페토에 '힐링 동산'이란 월드맵을 공개했습니다. 뭉게구름 피어나는 하늘, 잔잔한 호수, 넉넉한 그늘을 펼치는 나무와 사계절 꽃과 풀이 만발한 들판에 반가사유상이 있고 동굴 깊숙이 다른 반가사유상이 자리하고 있습니다. 두 반가사유상은 한국을 대표하는 국보이자, 국립중앙박물관 대표 소장품입니다.

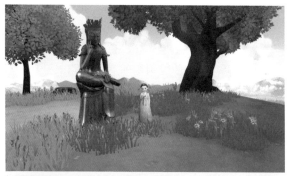

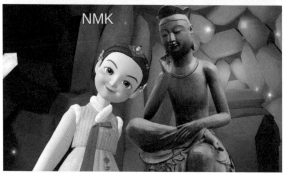

국립중앙박물관의 월드맵 '힐링 동산'에서는 국보 반가사유상을 만질 수 있다. ⓒ국립중앙박물관

두 반가사유상이 왜 메타버스 플랫폼에 등장한 것일까요? 국립중앙박물관은 2021년 국보 반가사유상 두 점을 나란히 전시하고자 상설전시관에 '사유의 방'을 새롭게 마련했습니다. 「모나리자」가 프랑스를 대표하는 미술품인 것처럼 국보인 두 반가사유상이 세계 곳곳에 알려져 많은 사람이 우리나라를 찾는다면 기쁜 일이겠죠?

이를 위해 금동반가사유상이 메타버스 플랫폼 '제페토'에 등장한 것입니다. 세계인들과 온라인 소통에 익숙한 젊은 세대들을 겨냥하여 그들이 자주 찾고 그들의 감성에 맞는 플랫폼을 선택한 것이죠. 2021년 당시 제페토는 이용자가 2억 명이었고, 그 가운데 해외 이용자가 90퍼

센트 이상으로 10대 등 젊은 세대가 즐겨 찾는 글로벌한 메타버스 플랫폼이었죠. 더구나 AR 콘텐츠, 게임, SNS 기능까지 담고 있어 국보 반가사유상을 세계에 알리고 젊은 감성에 호소하려는 목적에 잘 맞았습니다.

제페토 '힐링 동산'은 힐링의 메시지를 전합니다. 사용자의 아바타는 평화롭게 만들어진 이 가상공간에서 여러 퀘스트(과제)를 완수하면 가까이 다가가 반가사유상을 마주할 수 있습니다. 들판의 꽃들 사이에서 보석들을 찾아 여러 오라에 갇힌 반가사유상을 풀어주어야 동굴 속으로 들어가 다른 반가사유상을 만나게 된답니다.

반가사유상을 마주하면 아바타들은 자세를 따라 하기도 하고 반가사유상의 품속에서 편안하게 휴식을 취하거나 잠을 자거나 명상하기도 하죠. 나무 위에 올라가 저 너머의 풍경을 감상하거나 바위에 앉기도 하고, 주변의 잔디밭과 호숫가에 둘러앉아 그저 멍하니 있거나 다른 아바타들과 수다를 떨면서 지금의 시간을 즐길 수도 있습니다.

주어진 퀘스트를 완수하는 재미도 즐겨보고, 함께 참여하는 아바타들과 어울려 신나고 자유롭게 이야기 나누며 사진과 영상을 만들어 자신을 표현하고 공유할 수 있죠.

무궁무진한 가능성을 품고 있는 곳

메타버스 콘텐츠 힐링 동산은 놀라운 기록을 달성했습니다. 힐링 동산이 공개된 2021년 10월 8일부터 12월 31일까지 3개월이 안 되는 시간에 3,972,744명이 이곳을 다녀갔고, 해외 이용률이 95.6퍼센트였

으며, 9개월 만에 1천만 명 이상이 다녀갔습니다. 이렇게 많은 사람이 다녀가리라고는 상상도 하지 못했죠.

많은 사람이 이곳을 다녀간 요인은 무엇일까요?

첫째, 현실과 다른 가상공간에서 즐기는 새로운 경험이 해외 이용자와 젊은 세대의 감성에 잘 맞았기 때문입니다. 둘째, 현실과 닮은 공간이지만 자유롭게 행동할 수 있습니다. 전시실의 국보 반가사유상은 항상 거리를 두어야 하고 절대 손으로 만질 수 없지만, 가상공간에서는 그 품에 안길 수도 있고 머리에 올라갈 수도 있고 그와 더불어 어떤 일을 해도 문제가 되지 않죠.

셋째, 나이, 국적, 인종, 성별 등을 묻지 않고 누구든 장소와 시간을 불문하고 가상의 공간에서 함께할 수 있습니다. 넷째, 행위의 주체가 여러분, 즉 여러분을 대신한 아바타입니다. 정해진 퀘스트가 있지만 여러분이 원하지 않는다면 꼭 하지 않아도 되고 자유롭게 행동하며 그것을 다른 사람과 공유하면 됩니다.

다섯째, 참여자 창작의 장입니다. 플랫폼에서 제공하는 다양한 블록과 테마 오브젝트 등의 도구나 기능을 활용하여 창작 콘텐츠를 만들고 뽐낼 수 있고, 힐링 동산 월드맵만 이용하는 것이 아니라 다양하게 자신의 이야기들을 만들 수 있습니다. 콘텐츠들은 점점 진화하며 새로운 창작으로 구현돼죠.

가상공간에서는 자신을 드러내지 않으면서 세계와 소통하기, 현실 공간에서 하지 못했던 일들을 새롭게 경험하기, 앞으로 할 일 미리 해보기, 사정이 생겨 가지 못하게 된 행사 참여하기 등등 현실에서 하지 못했던 많은 일들을 자유롭게 할 수 있습니다. 현실에서는 돈이 없어 사지 못했던 구찌, 나이키, 삼성 등 글로벌 기업의 명품을 가상공간에

서 구입할 수 있고, 과거로 돌아가 다른 사람 눈치 보느라 학교에서 하지 못했던 일도 해보고 돌아가신 엄마 아빠도 만날 수 있죠.

또 미래로도 갈 수 있고, 병원에서는 아직 한 번도 해보지 못한 어려운 수술도 미리 할 수 있어요. 3D 환경 안에서는 팬데믹으로 참석하기 어려웠던 입학식, 졸업식, 결혼식에도 참가하고 메타버스로 세계 석학의 강의와 심포지엄에도 참여할 수 있습니다.

메타버스는 이미 실생활에도 많이 적용되고 있습니다. 메타버스 공연, 수업, 면접, 결혼식 등등이 그 예죠. 향후 메타버스 가상공간이 어떻게 변화할지 확실히 알 수는 없지만, 앞으로 메타버스는 더 현실감 있는 공간을 제공할 것입니다.

Q 알아봅시다

가상공간에선 무엇이든 이룰 수 있을까? 〈레디 플레이어 원〉

어니스트 클라인이 2011년에 쓴 동명의 소설을 바탕으로 스티븐 스필버그 감독이 2018년에 제작한 SF 영화입니다. 2045년 오아시스라는 가상현실 세계를 배경으로 하는데, 오아시스 설립자는 오아시스 안에 자신이 숨겨둔 세 가지 열쇠를 찾는 사람에게 오아시스 운영권과 막대한 금액의 회사 지분을 주겠다는 유언을 남기고 죽습니다. 이것을 얻기 위해 수많은 사람이 오아시스를 장악하려 하죠.

웨이드 와츠(주인공)는 현실 세계에서는 부모를 잃고 빈민촌에서 사는 가난한 10대이지만 오아시스에서는 퍼시벌이란 별명으로 활동합니다. 오아시스에서 갖가지 모험을 거치며 그는 결국 세 가지 열쇠를 손에 쥐게 됩니다. 오아시스를 운영하게 된 그는 화요일과 목요일에는 오아시스를 닫아 플레이어들이 가상의 공간에만 빠지지 말고 현실의 세계에서도 시간을 갖기를 바랍니다.

메타버스가 급속도로 발전된 미래 세상이라고 해도 현실의 기반을 무시할 수 없겠지만 물리적으로 차단되고 막혀 있는 세계인들을 활발하게 연결하고 소통하게 해주는 새로운 공간이 될 것입니다. 그 열쇠는 바로 그것을 사용하게 될 우리 모두에게 있겠죠?

 토론해 봅시다

1. 여러분이 만들어보고 싶은 메타버스 공간이 있나요? 그것이 있다면 그 메타버스는 어떤 성격인가요? 어떤 사람들이 주로 그곳을 이용할까요?

2. 현실 세계와 가상 세계가 공존하려면 무엇이 꼭 필요할까요?

3. 평소 자세히 보거나 체험하고 싶던 유물이 있었나요? 무엇인지 친구들과 이야기해 봅시다.

4

디지털로 소유하는 예술품, NFT

가상 세계에 신용을 만드는 블록체인

NFT에 대해 들어본 적이 있나요? 요즘은 박물관에서 NFT가 활용되고 있습니다. 우선 다음 이야기를 통해 NFT가 무엇인지 알아봅시다.

유니는 14살 중학생이다. 어릴 때부터 만화 주인공과 친구 얼굴 그리기를 좋아했다. 지난해부터는 디지털드로잉을 배워 이제 컴퓨터로 친구들 캐리커처를 그려주고 있다.

친구 얼굴을 컴퓨터로 그리다가 며칠 전 미국의 디지털 예술가 비플의 작품이 크리스티 온라인 경매에서 785억에 거래된 뉴스를 보았다. 뉴스에 따르면 비플은 2007년 5월 1일부터 5,000일 동안 매일 디지털로 그림을 그리고, 그 그림을 모아

NFT로 발행해 「에브리데이: 첫 5,000일」이라는 작품을 온라인 경매에 올렸다. 이 온라인 경매에는 약 2,200만 명이 참여했다고 한다.

이에 자극받은 유니는 새로운 디지털 작품 계획을 세우게 되었다. 1,000명의 사람 얼굴을 캐리커처로 그려 하나의 작품으로 만들어보겠다는 구상을 한 것이다. 유니는 스스로 멋진 생각이라고 흐뭇해하며 디지털 예술 세계를 더 알아보고 있다. 가상 세계, 블록체인, NFT, 아트테크 같은 복잡한 단어가 혼란스럽기는 하지만 자기 작품을 온라인 경매에 올릴 생각만 해도 뿌듯하다.

디지털 기술이 발전하면서 우리는 은행에 가지 않고 휴대폰으로 송금하고, 온라인으로 상품을 주문할 수도 있습니다. 코로나 팬데믹을 거치면서 온라인 주문과 온라인 회의, 온라인 수업이 더 익숙해졌죠.

지금보다 디지털 기술이 더 발전하면 가상 세계에서 일어난 일이 가짜 세계나 복제된 현실 세계가 아니라 현실 세계와 연결된 또 하나의 세계가 될 수 있을까요? 여기에 디지털의 한계와 가능성이 동시에 존재합니다.

디지털은 복제가 쉽고 공간적 한계가 없어 물리적 자원에서 자유롭게 확장할 수 있는 장점이 있는 반면, 계속 복제하다 보면 원 소유자를 알 수 없고 쉽게 변형할 수 있어 어느 게 원본인지 알기 어렵습니다. 여기에 답을 준 기술이 블록체인입니다. 블록체인의 등장으로 디지털 세계가 '신용'이라는 날개를 단 거죠.

블록체인은 분산 컴퓨팅 기술 기반의 데이터 위변조 방지 기술이라 하는데 블록화된 데이터를 집단으로 공유하는 방식으로 원본 정보를 보존합니다. 처음 만든 블록 데이터의 일부를 다음 블록에 담기게 하고, 그다음 블록에도 전 단계 블록의 일부를 또 담는 형태로 같은 내용

의 데이터가 사슬처럼 연결되어 있어서 블록체인이라고 합니다.

데이터를 수정하거나 추가할 때는 '작업증명'이라는 방식으로 모든 정보 소유자의 동의를 얻어야 합니다. 지금 금융거래나 전자상거래는 중앙(서버)에 모든 정보가 집중되어 있고 중앙에서 허가해야 거래가 성립되고 지불금이 암호화되어 서버와 개인에게 전달될 수 있습니다. 거래 내역도 중앙(서버)에 모두 저장되는 방식이죠.

그렇지만 블록체인에서는 거래 과정과 내용을 참여자 모두가 공유합니다. 거래 명세는 모두에게 공개되고 감독 권한을 각자가 가지게 되므로 개인이 임의로 정보를 변형하거나 위조할 수 없습니다. 이를 탈중앙화 혹은 디지털 민주화라고 합니다. 이 변화는 가상 세계에서 예술작품을 거래하는 데 중요한 기반이 됩니다.

디지털 파일도 재산이 될 수 있을까?

우리는 현실 세계에서 물건을 사면 바로 소유할 수 있습니다. 편의점에 가서 우산을 사면 그 우산은 바로 내 소유가 되고, 내가 가지고 다닐 수도 있고, 집에 보관할 수 있는 것을 떠올려보세요. 이렇게 우산, 가방, 컴퓨터, 보석, 자동차, 현금 등과 같이 이동할 수 있는 재산을 '동산(動産)'이라고 합니다.

그러면 은행 예금, 주식, 증권은 이동할 수 있을까요? 내가 예금한 돈은 은행에 보관되어 있고 나는 예금했다는 기록만 가지고 있습니다. 그 기록을 통장이라 하는데 통장에는 예금 소유주와 거래 명세가 표시되죠. 요즘은 실물 통장 없이 컴퓨터 기록만으로도 거래가 가능해요.

그 소유 명세를 기록하고 보증하는 곳이 은행입니다. 이러한 금융 자산도 이동이 가능하므로 동산에 속하죠.

그러면 '부동산(不動産)'은 무엇일까요? 부동산은 움직일 수 없는 물건으로 법률적으로는 토지와 토지에 부속된 건물 등을 부동산이라고 부릅니다. 보통 부동산은 재산 가치가 크고 소유권 분쟁이 있을 수 있기 때문에 소유권을 국가가 기록을 통해 보증합니다.

만약 집을 산다면 집은 갖고 다닐 수 없기 때문에 계약서를 통해 거래가 이루어지죠. 그렇지만 집을 판 사람이 다른 사람에게 또 파는 계약을 하면 어떻게 될까요? 하나의 집에 두 명의 주인이 생기게 되므로 이 문제를 해결하기 위해 계약서 이외에 집문서라는 것을 부동산 매매 과정에서 주고받았습니다.

그런데 이 집문서는 위조나 변형이 가능하기 때문에 소유권 분쟁이 종종 생기곤 했죠. 이 문제를 해결하기 위해 국가가 만든 제도가 등기권리증입니다. 등기권리증에는 토지나 건물의 권리자, 소재지, 등기 일자, 등기 목적 등의 내용이 기록되어 있습니다.

그렇다면 디지털로 된 자산을 알아볼까요? 우리가 아는 디지털 자산은 게임 아이템, 카카오페이, 파일로 된 사진, MP3 노래, 전자책, 디지털로 된 예술품, 비트코인 등 수도 없이 많습니다. 하지만 디지털 파일은 복사가 쉬워 계속 복사하면 원소유자를 알 수 없죠. 그래서 이 디지털 자산의 소유주가 누구인지를 증명하고 복제할 수 없도록 하는 기술이 필요해졌습니다.

앞에서 설명했듯이 블록체인이란 데이터들을 체인 형태로 연결된 블록에 저장함으로써 데이터를 수정하거나 열람하면 연결된 누구나 그 결과를 알 수 있게 하는 기술입니다. 바로 이 블록체인을 디지털 자

산에 적용하면 복제가 너무나 쉬운 디지털 자산에도 나만의 소유권을 붙일 수 있는데, 그 기술을 '대체 불가능한 토큰, NFT(Non-Fungible Token)'라고 합니다.

디지털 자산을 거래하기 위해 거래할 자산의 단위를 만드는데, 이것을 토큰이라고 합니다. 토큰은 원래 화폐 대신 사용할 수 있는 교환권을 의미하는데, 디지털에서는 교환 가능한 디지털 자산 단위를 토큰이라고 하죠.

비트코인과 같이 단독적이고 독립적인 블록체인을 갖는 것을 암호화폐 코인이라 합니다. 하지만 토큰은 자체적인 블록체인 네트워크를 보유하지 않고 다른 블록체인에서도 교환 가능한 교환 수단이므로 게

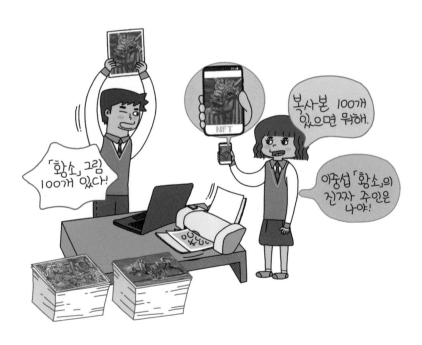

임 아이템이나 암호화폐처럼 동일한 가치를 지닌 다수의 토큰이 존재할 수 있습니다.

만약 예술품을 여러 개의 토큰으로 만들면 어떻게 될까요? 그 디지털 예술품은 가치가 떨어지거나 아예 가치가 없어질 수도 있겠죠. 공기가 소중하지만 누구나 누릴 수 있으므로 별도의 가치를 매기지 않는 것처럼요.

예술품은 희소성과 독점적 소유권이 자산 가치를 높여주므로 한 개의 토큰만 발행하는 게 낫습니다. 이런 이유로 블록체인을 이용해 토큰 하나만 발행한 토큰을 NFT라고 합니다.

NFT는 복사할 수 있지만 원본이 어느 것인지 구분할 수 있어요. 이중섭의 「황소」 그림을 인터넷으로 볼 수 있고 출력용으로 파일을 구매할 수도 있지만, 원본은 하나만 있는 것처럼요. NFT를 이용하면 유일성과 원본성을 부여해 소유권과 재산권을 분리할 수 있고, 거래할 수도 있게 됩니다.

새로운 거래와 소유 방식, 아트테크

4차 산업혁명은 우리의 삶을 단순하게 디지털화만 하는 것이 아니라 디지털 기술이 사회 전반에 적용되어 전통적인 사회 구조를 혁신시키는 디지털 전환입니다. 블록체인과 NFT 덕분에 우리는 디지털 자산에 자기 소유권을 확인할 수 있게 되었지만 이 기술은 여기에만 그치지 않고 새로운 가능성을 만들었어요. 거래 방식, 거래 수단, 거래 단위, 공증 방법 등 모든 면을 바꿀 수 있게 된 거죠.

NFT는 거래 플랫폼으로 들어가서 시간과 장소에 구애받지 않고 거래할 수 있고, 거래 내역이 투명하게 공개되기 때문에 자유롭고 투명하게 온라인으로 사고팔 수 있습니다. 소유권과 판매 이력 등의 정보가 블록체인에 저장되기 때문에 최초 발행자, 중간 소유자 등을 언제나 확인할 수 있습니다.

심지어 하나의 물건을 분할해서 소유할 수도 있게 되죠. 이렇게 되면 원작자와 소유자가 분할해서 권리를 유지하고 작품이 거래될 때마다 분할해서 로열티를 받는 것도 가능합니다. 새로운 방식의 거래와 소유 방식을 만들어낸 거죠. 이러한 신기술과 예술이 만난 경제를 '아트테크'라고 합니다.

창작자는 자기 작품을 기존의 화랑이나 경매 회사를 통해서만 판매할 수 있는 게 아니라 온라인 플랫폼을 통해 쉽게 판매할 수 있게 되었습니다. 자기 작품을 NFT로 만들면 온라인으로 쉽게 유통할 수 있고 자신의 저작권이나 원본성을 인정받을 수 있는 거죠.

가상화폐 게임 '크립토키티(CryptoKitties)' 사례를 보면 디지털 생산과 유통의 과정을 알 수 있습니다. 크립토키티는 가상의 고양이를 사서 수집하고, 다른 종을 교배해 얻은 새로운 고양이를 사고파는 게임입니다. 새로 태어난 고양이는 NFT로 거래되는데, 이 고양이가 얼마나 독창적이고 매력적인가에 따라 가격이 매겨지죠.

대표적인 디지털 고양이 작품으로는 「니안 캣(Nyan Cat)」이 있는데, 냥캣이라고도 하는 이 캐릭터는 2011년 4월 유튜브에 올라온 영상으로 폭발적인 인기를 끌어 조회 수가 수억 회를 넘는다고 해요. 그뿐만 아니라 여러 모방 영상이 만들어져 원본을 구분하기도 어려웠지만 원작자가 NFT로 원본 작품을 발행하면서 5억 원 넘는 가격에 거래되어

화제가 되었습니다.

산업과 기술의 발전으로 이제 예술은 순수 예술로만 존재하기 어려운 시대를 살고 있어요. 그렇지만 NFT와 예술을 잘 이해한다면 달라질 수 있습니다. 블록체인은 탈중앙화된, 평등하고 공정하고 형평성 있는 시스템을 지향하며 중앙관리자 없이 이용자가 곧 관리자이자 구매자, 판매자가 됩니다. 거래 과정 또한 투명해서 모든 이용자가 똑같은 정보가 담긴 블록체인을 각자의 하드디스크에 보관하기 때문에 정보를 평등하게 받을 수 있습니다.

불변성도 보장됩니다. NFT는 블록체인에 저장되기 때문에 그 정보를 공유하는 이용자들이 모두 동의하여 정보를 수정하지 않는 한 수정할 수 없고 분실의 위험도 없죠 블록체인 기술은 이용자가 모두 같은 정보를 부여받기 때문에 내 컴퓨터가 해킹당해 블록체인이 삭제되었다고 해도 같은 이용자에게 부탁해 복사를 요청하면 바로 복구될 수 있습니다. 이러한 NFT의 장점을 잘 활용하면 가상 세계에서도 훌륭한 예술을 만날 수 있습니다.

NFT와 박물관은 어떻게 만날 수 있을까?

박물관은 문화유산을 수집하고 보존하며, 연구, 교육 및 전시를 하는 중요한 역할을 맡고 있습니다. 그리고 NFT는 디지털 원본의 보존과 유통이 쉽다는 장점이 있어요. 이러한 NFT와 박물관이 함께하면 무슨 일이 벌어질까요?

첫째, 박물관 소장품의 보존을 위한 보조적인 역할을 NFT가 할 수

있습니다. 박물관 소장품을 디지털화하게 되면 소장품을 매번 꺼내지 않고도 유물을 열람할 수 있고, 필요할 경우 디지털 형태로 전시할 수도 있죠. NFT를 활용하면 위변조가 불가능한 디지털 파일을 만들 수 있으니 원본을 구별하기 어렵다는 문제점도 해결되고요. 만약 물리적 원본이 훼손된다면 NFT로 발행된 디지털 파일로 원본을 보수하거나 복원할 수 있을 겁니다.

둘째, 문화유산을 디지털 형태로 대여하고 감상할 수 있게 되어, 공공자산으로서의 문화유산을 활용하는 것이 좀더 쉬워질 수 있습니다. NFT를 통해 박물관의 문화유산을 디지털 형태로 감상하고, 유물의 대여가 어려우면 NFT 형태로 대여하여 디지털 전시나 복제품을 만들게 할 수 있습니다. 한 걸음 더 나아가 박물관 메타버스가 구축된다면 NFT로 발행된 소장품을 전시하거나 대여하여 메타버스 공간을 활용한 다양한 형태의 문화유산을 누릴 수 있게 되겠죠. 박물관 메타버스에 나의 박물관을 짓고 NFT로 유통되는 내가 좋아하는 유물을 전시할 수도 있을 것입니다.

셋째, 박물관의 소장품을 NFT로 발행하여 가상자산으로 거래할 수도 있습니다. 특히 사립박물관의 경우 NFT 발행을 통해 박물관의 후원자에 대한 보상이나 판매로 재원을 마련할 수도 있습니다. 실제 간송미술관에서는 2021년 8월 15일 국보 제70호이자 유네스코 세계기록문화 유산인 『훈민정음해례본』을 하나당 1억 원에 100개 한정으로 NFT로 발행해 화제가 되었죠. 간송미술관은 문화 보국 정신을 상징하는 『훈민정음해례본』을 NFT화함으로써 디지털 자산으로 영구 보존하고 문화유산의 보존과 미술관의 운영 관리를 위한 기금을 마련하는 것을 목표로 한다고 취지를 설명했습니다.

이렇듯 NFT는 박물관 소장품을 소유하고 공유, 거래하는 방식을 바꾸고 있습니다. 물론 국공립박물관은 사립박물관처럼 소장품을 NFT로 발행하여 가상자산으로 거래하는 일은 쉽지 않겠지만 박물관에서 NFT를 다양하게 활용할 수 있는 방법도 앞으로 시도해 볼 만하겠죠? NFT와 박물관의 만남이 앞으로 어떠한 변화를 가져올지는 기술의 발전에 대응하는 우리 모두의 노력으로 결정될 겁니다.

 토론해 봅시다

1. 블록체인 기술 업체 '프리다.NFT'는 멕시코 화가 프리다 칼로의 「불길한 유령들」을 불태웠습니다. 작품의 고해상도 디지털 버전을 만들어 NFT 형태로 1만여 개만 한정 판매하겠다는 것이지요. 프리다.NTF의 창업자인 마르틴 모바라크는 프리다 칼로의 작품이 메타버스로 영구히 전환됐다고 설명했지만, 멕시코 정부는 문화재 파괴 범죄 여부를 조사하고 있습니다. 이 사건에 대해 자세히 알아보고 디지털 파일인 NFT가 물리적 원본을 대체할 수 있는지 이야기해 봅시다.

2. 예술 작품의 실물과 NFT 중 어떤 것이 더 소장 가치가 있다고 생각하나요? 친구들과 의견을 나눠봅시다.

2055년의 박물관은 어떤 모습일까?

디지털 데이터로 더 풍성해질 전시 문화

가까운 미래의 박물관의 모습을 상상해 봅시다. 지금으로부터 약 30년 뒤, 2055년의 박물관은 어떤 모습일까요? 다음과 같은 모습이 아닐까요?

2055년 10월 25일, 국립중앙박물관이 용산으로 옮겨온 지 꼭 50년이 되는 날이다. 모처럼 박물관을 찾는다. 며칠 전 국립중앙박물관 예약 시스템을 통해 오늘 보고 싶은 소장품을 예약해 놓았다. 그것은 이성계의 초상화와 그가 조선 건국을 염원하며 만든 '사리갖춤'이다.

과거에는 국립중앙박물관에 이성계 초상화 진품이 없어 복제품만 봤는데, 완벽하게 3D로 재현된 이성계를 만나는 날이니 기대된다. 박물관에 와서 진품을 보면서

그와 관련된 배경과 이야기들을 확인해 보는 것도 새로운 경험이다. 예약된 방에서는 굳이 HMD를 끼지 않아도 '사리갖춤' 콘텐츠를 통해 이성계가 살았던 그 시대로 시간여행을 할 수 있다.

사리갖춤은 이성계와 부인 강씨 등이 1391년 금강산 비로봉에 모신 것이다. 부처의 사리를 넣었을 원통형 용기를 은으로 만든 라마탑형 사리기로 덮고, 팔각당형 사리기가 다시 그것을 덮고, 그 밖은 청동발과 백자발이 감싸고 있다. 이성계와 부인 강씨, 그를 지지하는 1만여 명이 미륵을 기다리며 금강산 비로봉에서 사리갖춤을 모신다는 기록을 읽고 조선 건국에 힘을 다한 이성계의 그 시절로 되돌아간다. 마치 살아 있는 이성계를 만나보는 듯하다. 글자들이 허공에 떠 있고 이성계와 부인 강씨, 사리갖춤을 모신 수많은 지지자도 만난다.

이 같은 변화는 박물관 소장품 데이터가 디지털화되어야 가능한 일일 것입니다. 각 소장품과 관련된 정보가 디지털화되어서 경험 가능한 형태로 구성되어 있어야 하는 것이죠. 지금은 소장품에 대한 정보를 옆에 붙은 설명문이나 오디오 가이드, 도슨트의 설명 등으로 얻지만 미래에는 정보를 얻는 방식이 아주 편리해질 거예요. 그러면 박물관이 어렵기만 한 공간이 아니라 좀더 친근한 공간으로 느껴질 수 있겠죠.

박물관 소장품 데이터의 활용

빅데이터, 초연결, 인공지능, 사물인터넷(IoT)은 4차 산업혁명 시대의 핵심적인 용어죠. 이 가운데 밑바탕이 되는 것은 데이터입니다. 박물관에서 가장 중요한 데이터는 무엇일까요? 바로 소장품입니다. 박

물관에 유물이 들어오는 즉시 사진을 찍고 번호와 이름을 부여해서 소장품으로 등록해요. 소장품을 보존, 관리하는 것도 중요하지만 전시나 연구 등으로 활용하는 것도 매우 중요하죠.

2055년 박물관의 소장품 데이터에 대해 상상해 볼까요? 박물관의 주요 소장품은 3D 모델링화되고 데이터셋으로 만들어지겠죠. 3D 모델링은 밝기, 색, 재질, 투명도 등의 정보를 함께 넣을 수가 있어 원본 데이터를 기반으로 3차원 공간에서 자유자재로 변환이 가능해요. 데이터셋은 소장품의 3D 모델링과 관련 정보가 항상 함께하는 것을 말해요. 데이터셋으로 만들어진 문화유산은 문화 상품, 교육 교재, 문화 콘텐츠, 게임, 전시, 연구 등 온라인과 오프라인을 포함해 메타버스, NFT 등으로 활용 가능해질 것입니다.

소장품 관리 시스템도 크게 변화하겠죠. 소장품으로 등록되는 유물은 3D 모델링으로 등록되고, 그 작업은 간단한 툴을 이용해 만들어질 것입니다. 함께 등록되는 관련 정보들은 빅데이터를 이용해 수집되어 인공지능을 통해 데이터셋으로 만들어질 거예요.

큐레이터들은 이 데이터셋을 이용해 전시 공간에 시뮬레이션을 해 볼 수 있죠. 기본 전시품이 선택되고 전시 주제에 따라 전시품마다 여러 데이터가 분류되어 선택돼요. 이것을 자유자재로 활용할 플랫폼도 만들어지겠죠.

비록 소장품 데이터 관리가 완전히 디지털화되어 여러 면에서 도움과 추천을 받는다고 해도 어떤 전시 주제와 전시품이 선택될 것인지, 관람객에게 어떤 체험을 줄 것인가는 큐레이터의 고유 영역이라 할 수 있어요. 전시를 진행하는 과정은 디지털화되어 훨씬 간편하게 되겠지만 전시에 대한 큐레이터의 고민은 계속될 것입니다.

언어의 장벽도, 장애도 뛰어넘다

디지털 콘텐츠는 나이, 국적, 인종, 성별, 언어의 제약을 벗어나게 해줄 겁니다. 또한 사회적 소외계층이나 약자 들을 위한 맞춤형 콘텐츠들이 보다 더 많이 개발될 거예요. 구체적으로 이런 이야기를 상상해볼까요.

19세 여성 안젤라는 필리핀 사람이다. 다리가 불편해 휠체어를 타고 다닌다. 한국으로 여행 온 안젤라는 국립중앙박물관 예약시스템을 통해 며칠 전 예약해 둔 전시를 보러 간다. 예약 시스템에서는 안젤라가 원하는 것을 정확히 알기 위해 질문을 이어가고, 안젤라가 한국의 불상에 관심이 많다는 사실을 파악한다. 그 결과 안젤라를 위한 최적화된 관람 동선을 제시한다.

박물관에 도착한 안젤라를 주차장에서 인공지능 전시 해설 로봇이 반긴다. 로봇은 휠체어를 끌면서 예약한 시스템대로 안내한다. 로봇은 사람들보다 훨씬 더 공간 지각을 잘하고 안전하게 관람객들을 이끌어준다. 중간중간 이동 중 불편한 것은 없는지도 확인하고, 영어를 사용하는 안젤라와도 막힘 없이 대화한다. 안젤라가 불상에 관해 계속 질문하지만 로봇은 척척 대답해 준다. 로봇은 안젤라가 피곤해하는 것까지 알고 잠시 쉬는 틈에 일상 대화를 능숙하게 해낸다.

안젤라의 관람을 도운 것은 로봇만이 아니다. 스마트 안경●도 큰 역할을 한다. 스마트 안경은 로봇의 전시 설명에 실감을 더해준다. 전시품 앞에서 스마트 안경을 쓰면 타임머신을 타듯 전시품이 존재하는 그 시대 속으로 빠져 들어간다. 안젤라는 그곳에

스마트 안경

안경에 컴퓨터 기능을 탑재하여 두 손을 자유롭게 해주는 웨어러블 기기다. 최근에는 투시 기능이나 녹음, 번역 기능을 탑재하여 사용되기도 한다. 머리에 착용하는 기기 전반을 일컫는 HMD의 한 종류로 볼 수 있다.

서 한국의 역사 인물과 대화를 나눈다. 비로소 전시품에 대한 온전한 이해가 가능해진다.

한국에서의 박물관 체험은 안젤라가 필리핀에 돌아온 이후에도 이어졌습니다. 국립중앙박물관은 온라인 콘텐츠도 운용하고 있었기 때문이에요.

안젤라는 우선 일상의 다양한 경험이 가능한 메타버스 플랫폼으로 들어간다. 한국의 역사와 문화 체험을 할 수 있는 곳이다. 국립중앙박물관 소장품을 기반으로 모든 콘텐츠들이 만들어진다. 이곳으로 들어가기만 하면 자연스럽게 다른 세상이 열리는 듯하다. 꼬리에 꼬리를 물듯이 재미난 경험들이 넘쳐난다.

이곳에선 여러 나라의 친구들을 실시간으로 만날 수도 있다. 모든 말이 번역되어 소통하는 데 불편함이 없다. 한국의 국보와 보물로 필리핀 집을 꾸밀 수도 있고, 친구들에게 선물로도 보낼 수 있다.

안젤라는 친구들과 함께 고려 시대 개경의 만월대나 신라 시대 불국토를 이루었던 경주를 여행한다. 한국의 역사와 문화를 잘 알고 있던 안젤라는 물론, 한국 문화가 낯설었던 친구들도 재미있는 시간을 보낸다. 안젤라의 한국인 친구도 메타버스 공간을 즐긴다. 사극에 단골 인물처럼 등장하던 정조, 숙종, 인현왕후, 장희빈, 이순신 장군, 세종대왕도 가끔 불러내 재미있게 이야기를 나누고, 을지문덕 장군의 살수대첩, 이성계의 위화도 회군, 임진왜란 전쟁 속으로 빠져들어 적들과 한바탕 전투를 치르기도 한다. 이처럼 세계인이 온라인 공간을 통해 한국의 문화를 즐긴다.

안젤라의 부모님은 집에서 온라인 세상을 다니는 것보다 직접 박물관에 가길 원한다. 그렇지만 안젤라는 현실에서 할 수 없는 경험을 하게 해주는 온라인 환경을 좋아한다. 그 덕분에 현실의 세상을 더 잘 이해할 수 있는지도 모른다고 생각한다.

안젤라의 박물관 이야기가 어떤가요? 너무 먼 미래로 들릴 수도 있지만 이미 이 중 일부는 우리 현실이 되어 있습니다. 첨단 기술과 함께 더 실감나고 흥미진진해질 박물관의 미래를 기대해 봅시다.

 토론해 봅시다

1. 여러분이 상상하는 30년 뒤 박물관은 어떤 모습인가요? 안젤라의 이야기처럼 구체적인 인물이 등장하는 글로 적어보고 친구들과 이야기해 봅시다.

2. 박물관의 전시품이 데이터셋으로 만들어지면 큐레이터의 역할은 어떻게 변화될까요? 친구들과 이야기해 봅시다.

3. 온라인 공간에 박물관이 지어지면 오프라인 박물관은 없어지게 될까요? 친구들과 이야기해 봅시다.

1 Kai Uldall, 「Open Air Museums」, 《Museum international》 Vol. 10, 1957.

2 2022년 8월 24일에 개정한 ICOM의 정의를 한국 ICOM에서 번역한 다음의 자료에서 가져왔다. 장인경, 「ICOM의 뮤지엄 정의 개정 경과, 의의, 쟁점」, 《박물관·미술관 정책의 전환은 가능한가?: ICOM의 뮤지엄 정의 개정과 한국의 박물관·미술관 정책》, 한국박물관협회·ICOM 한국위원회·한국예술경영학회, 2022.

3 Martina Lehmannová, 「224 years of defining the museum」, ICOM Czech Republic, 2020, 저자 번역.

4 브리태니커 홈페이지의 'museum' 검색 결과(https://www.britannica.com/topic/museum-cultural-institution).

5 Louise Pryke, "Hidden women of history: Ennigaldi-Nanmna, Curator of the world's first museum", 《The Conversation》, 2019.05.21.

6 앞 기사.

7 뮤지엄스 홈페이지(https://museu.ms/highlight/details/105317/the-worlds-oldest-museums), 히스토리오브뮤지엄스 홈페이지(http://www.historyofmuseums.com/museum-history/early-museums/), 유튜브 채널 '테드-에드'(https://www.youtube.com/watch?v=MHo928fd2wE&t=56s)에서도 가장 오래된 박물관이 2500년 전 바빌로니아의 엔니갈디-난나의 박물관이라고 설명하고 있다.

8 공유마당 홈페이지(https://gongu.copyright.or.kr/gongu/wrt/wrt/view.do?wrtSn=13216462&menuNo=200018).

9 정연복, 「루브르박물관의 탄생: 컬렉션에서 박물관으로」, 《불어문화연구 19》, 2009.

10 유병하, "대한제국의 제실박물관과 대한민국의 국립박물관", 《전북도민일보》, 2014.12.25.

11 앞 기사.

12 문화재청 국가문화유산포털(https://www.heritage.go.kr/main/?v=1679962914945).

13 옥스퍼드 사전 사이트(https://www.oxfordlearnersdictionaries.com/definition/english/archive_1?q=archive), 저자 번역.

14 한국기록학회, 『기록학 용어 사전』, 역사비평사, 2008.

15 Raya Kuzyk, "LJ Talks to Megan Winget, Who Studies Preservation of Online Games", 《Library Journal》, 2008.07.30.

16 한국기록학회, 『기록학 용어 사전』, 역사비평사, 2008.

17 앞의 책.

18 앞의 책.

19 곽영빈·이지희·김미혜·서진석, 『다다익선: 즐거운 협연』, 국립현대미술관, 2022.

20 국립김해박물관, 「국립김해박물관 상설전시 도록」, 국립김해박물관, 2018.

21 김정완·이양수·김미도리, 「전 김해 퇴래리 출토 판갑옷의 복원안」, 《동원학술논문집》 제8집, 2006.

22 이용희 외 15인, 「보존과학-우리문화재를 지키다」, 국립중앙박물관, 2016.

23 홍인철, "[천년의 마법, 한지] ① 교황청도 루브르 박물관도 반하다", 《연합뉴스》, 2020.06.29.

24 Zeller, T., 「The historical and philosophical foundations of art museum education in America」, In Mayer, S. & Berry, N. (Eds.), 『Museum education: History, theory, and practice. Reston』, Virginia: The National Art Education Association, 1989.

25 앞의 책.

26 앞의 책.

27 장엽, 「국립현대미술관 40년사」, 국립현대미술관, 2009.

28 안금희, 「미술관교육의 실제와 철학: 국립현대미술관의 교육 프로그램과 미국 미술관 교육의 철학」, 《현대미술관연구》 제6집, 국립현대미술관, 1995.

29 TONG, "[두근두근 인터뷰] '미술관이요? 무조건 재밌어야죠'", 《중앙일보》, 2016.05.08.

30 앞 기사.

31 Zeller, T., 앞의 책.

32 아트센터나비 홈페이지(http://www.nabi.or.kr/page/about/dletter.php).

33 Villeneuve, P., 「Building museum sustainability through visitor-centered exhibition practices」, 《The International Journal of the Inclusive Museum》 5(4), 2013.

34 안금희, 「참여와 소통을 기반으로 한 전시 연계 교육 프로그램 연구」, 《미술교육연구논총》 58, 2019.

35 Terry Barrett, 「Interactive touring in art museums: constructing meanings and creating communities of understanding」, 《Visual Arts Research》 Vol. 34, #2, 2008.

36 Simon, N., 『The participatory museum』, Museum 2.0, 2010.

37 이창훈, "송파구, 국내 첫 공립 책박물관 만든다", 《세계일보》, 2017.07.19.

38 국립항공박물관 홈페이지(https://www.aviation.or.kr/contents.do?menuno=180).

39 서울공예박물관 홈페이지(https://craftmuseum.seoul.go.kr/introduce/introduce).

40 ICOM, 「ICOM Code of Ethics for Museums」, ICOM, 2004.10.08., 저자 번역.

41 국립중앙박물관 어린이박물관과 자문회의록, 2022.01.19.

42 국립중앙박물관 어린이박물관과 자문회의록, 2022.01.20.

43 이가혁, "'유물을 보나요?'… '장애 유모차' 못 들어간다는 박물관", JTBC, 2016.06.17.

44 유홍준, 『나의 문화유산답사기 2』, 창작과비평사, 1994.

45 김현경·최혜경·류정아, 「국공립박물관·미술관 관람객 재방문율 및 계층 분석을 위한 시범 조사」, 한국문화관광연구원, 2016.

46 국립중앙박물관, 「2022년 국립중앙박물관 고객만족도 조사 보고서」, 국립중앙박물

관, 2022.10.31.

47 앞의 보고서.

48 앞의 보고서.

49 앞의 보고서.

50 문화체육관광부, 「2021 전국 문화기반시설 총람」, 문화체육관광부 문화기반과,
2021.12.29.

51 국립중앙박물관 홈페이지의 기증관 설명 페이지(https://www.museum.go.kr/site/
main/showroom/list/755).

청소년을 위한 박물관 에세이

초판 1쇄 2024년 1월 26일
초판 2쇄 2024년 5월 9일

지은이 | 강선주, 김인혜, 이지희, 김미도리, 안금희, 곽신숙, 서윤희
펴낸이 | 송영석

주간 | 이혜진
편집장 | 박신애 **기획편집** | 최예은 · 조아혜 · 정엄지
디자인 | 박윤정 · 유보람
마케팅 | 김유종 · 한승민
관리 | 송우석 · 전지연 · 채경민

펴낸곳 | (株)해냄출판사
등록번호 | 제10-229호
등록일자 | 1988년 5월 11일(설립일자 | 1983년 6월 24일)

04042 서울시 마포구 잔다리로 30 해냄빌딩 5 · 6층
대표전화 | 326-1600 **팩스** | 326-1624
홈페이지 | www.hainaim.com

ISBN 979-11-6714-078-4